国家林业和草原局普通高等教育"十三五"规划教材

家居饰品设计

傅宝姬 编著

HOME
DECORATION
DESIGN

中国林业出版社
China Forestry Publishing House

内容简介

本书紧扣当今家居饰品设计的热点和风尚，结合优秀的设计案例，以现代的文化生活实用性为契合点，从多个角度全面系统地介绍了家居饰品设计及相关学科所需掌握的专业知识。并在此基础上，突破原有家居饰品设计的思维和形式，实现家居饰品设计的创新和关于未来发展方向的探讨。

本书图文并茂、简明易懂、实用性强，可作为艺术设计类及家具设计、室内设计、建筑装饰装潢等本科、专科院校师生的参考教材，也可作为室内设计、家具设计专业人员和装修业主自学的参考资料，可读性高，有较强的应用价值。

图书在版编目（CIP）数据

家居饰品设计 / 傅宝姬编著. — 北京：中国林业出版社，2021.2

国家林业和草原局普通高等教育"十三五"规划教材

ISBN 978-7-5219-0635-6

Ⅰ.①家… Ⅱ.①傅… Ⅲ.①住宅–室内装饰品–室内装饰设计–高等学校–教材 Ⅳ.①TU241

中国版本图书馆CIP数据核字(2020)第112208号

出版发行	中国林业出版社(100009　北京市西城区德内大街刘海胡同7号)
电　话	(010)83143500
制　版	北京美光设计制版有限公司
印　刷	北京中科印刷有限公司
版　次	2021年2月第1版
印　次	2021年2月第1次印刷
开　本	889mm×1194mm　1/16
印　张	10
字　数	249千字
定　价	52.00元

未经许可，不得以任何方式复制或抄袭本书之部分或全部内容。
©版权所有　侵权必究

前　言

近几年，随着中国房地产市场的蓬勃发展，人们的生活方式越来越多元化，消费群体、消费理念和消费习惯都在发生变化，人们对生活品质的要求逐步提升，以人为中心的家居饰品设计受到了越来越广泛的关注，人们逐渐意识到家居饰品设计的内在意义和价值。

家居饰品设计是一门交叉性学科，需要设计者具备色彩学、人体工程学、心理学、社会学等相关知识，秉承整体性、文化性、差异性原则，才能设计出真正意义上的契合使用者功能和审美要求、具有文化内涵的理想家居饰品，让人感觉到温馨、舒适，又具有自身独特的个性。这样的设计才能在日益激烈的行业领域中得到健康的、可持续的发展。

本书第1章至第4章，从家居饰品设计的基本原理入手，介绍了家居饰品概念内涵、国内外发展现状，梳理了家居饰品设计的常用元素分类，指出其使用功能和装饰功能不同角度的应用，并且总结出家居饰品的设计原则、方法和表现形式；第5章至第7章，通过大量优秀的设计案例，将抽象的原则落实到具体的设计中，重点分析了不同时期中国传统家居和西方古典、现代、后现代家居风格，和红色、黄色、蓝色地域特色的家居饰品，展现了其在家居设计中的广泛应用和文化内涵，同时明确设计的本质在于创新，分析了不同创新类型产品的文化意义；第8、9章，结合不同人群的消费特点和需求，通过分析使用者的行为习惯、文化价值观、心理生理、社会经济发展阶段等规律特性，预测了家居饰品未来的发展方向。

相比目前市场上的家居设计类书籍，本书对家居饰品设计的介绍分析，不但包括通常意义上的颜色、比例、元素、搭配、风格等基础知识的介绍，而且结合丰富的图例、翔实的影像资料，深入剖析了更深层次的文化内涵和鲜明的地域特色，使读者能够看到产品背后的深层意义，从而营造出真正意义上的符合审美需求的家居环境，这是本书编写的一大特色。

本书内容新颖，图例丰富，实用性强，充分考虑了新时期对家居设计人才的知识体系要求。本书可以引导读者更好地利用家居饰品营造出符合空间美学的家居环境。

本书由福建农林大学傅宝姬编著,并进行全书的统稿和整理。第1~3章由申志慧、成建文参与收集整理,第4~7章由申志慧、方琳媛参与收集整理,在此特别表示感谢。

这里还要特别感谢福州大宽装饰有限公司、福州百年祥业装饰工程有限公司、福州美第装饰公司给予的帮助,同时也感谢中国林业出版社给予的支持,才使得内容体系更加全面、充实、深入,更符合人才培养和时代发展的需求,这本书也才得以顺利出版。

限于时间和作者水平,难免有不妥之处,敬请广大读者批评指正。

<div align="right">编　者
2020年5月</div>

数字资源

数字资源使用说明

PC端使用方法:

步骤一:刮开封底涂层,获取数字资源授权码;

步骤二:注册/登录小途教育平台:https://edu.cfph.net;

步骤三:在"课程"中搜索教材名称,打开对应教材,点击"激活",输入激活码即可阅读。

手机端使用方法:

步骤一:刮开封底涂层,获取数字资源授权码;

步骤二:扫描下方的数字资源二维码,进入小途"注册/登录"界面;

步骤三:在"未获取授权"界面点击"获取授权"输入授权码激活课程;

步骤四:激活成功后跳转至数字资源界面即可进行阅读。

目 录

前 言

第1章
家居饰品设计概述

1.1 家居饰品设计概述 2
1.2 家居饰品在国内外发展状况 5
1.3 如何成为一名优秀家居饰品设计师 13

第2章
家居饰品设计分类

2.1 使用性家居饰品 22
2.2 装饰性家居饰品 29

第3章
家居饰品设计原则和表现形式

3.1 家居饰品设计原则 34
3.2 家居饰品设计表现形式 42
3.3 家居饰品设计制约因素 45

第4章
家居饰品设计方法分析

4.1 市场调研方法 50
4.2 设计思维方法 52
4.3 家居饰品搭配方法 57
4.4 家居饰品物品布置方法 59

第5章
家居饰品设计风格

5.1 中国传统家居饰品风格 62
5.2 西洋古典家居饰品风格 76
5.3 和风传统样式家居饰品设计 81
5.4 后现代主义家居饰品设计 83
5.5 新古典主义家居饰品设计 84
5.6 光洁派家居饰品设计 85
5.7 风格派家居饰品设计 86
5.8 高技派家居饰品设计 87
5.9 立体派家居饰品设计 87
5.10 肌理派家居饰品设计 88
5.11 白色派家居饰品设计 89
5.12 田园派家居饰品设计 90
5.13 未来派家居饰品设计 91

第6章
民族家居饰品设计

6.1 红色地带饰品
　　——以金属、皮毛类工艺为主 94
6.2 黄色地带饰品
　　——以纸类、土类工艺为主 100
6.3 蓝色地带饰品
　　——以布类、木类工艺为主 106

第7章
文创家居饰品设计

7.1 博物馆文创　　118
7.2 校园文创　　122
7.3 古城（古镇）文创　　124
7.4 宗教文创　　125
7.5 美食文创　　127

第8章
家居饰品的消费人群

8.1 按年龄因素划分　　131
8.2 按生活方式划分　　132
8.3 按消费需求划分　　134

第9章
家居饰品设计发展

9.1 装置艺术成为家居饰品新形式　　138
9.2 环保新材料家居饰品可持续发展　　141

参考文献　　150

第1章

家居饰品设计概述

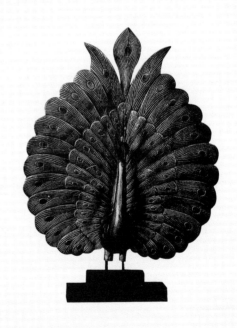

1.1 家居饰品设计概述

1.1.1 家居饰品的基本概念

随着人们对居住文化意境的追求，家居装饰品作为一种表达个性思想和生活情趣的信息载体，逐渐成为独特的文化风景。同时人们对家居饰品的需求增大，也极大地刺激和推动了家居饰品行业的发展和壮大。家居饰品是指装修完毕之后，利用那些易更换、易变动位置的饰物与家具，如窗帘、沙发套、靠垫、工艺台布及装饰工艺品、装饰铁艺、还有布艺、挂画、植物等，对室内进行的二度陈设与布置。家居饰品，作为可移动的装修，是营造家居氛围的点睛之笔，它打破了传统的装修行业界限，将工艺品、纺织品、收藏品、灯具、花艺、植物等进行重新组合，包含壁饰、钟饰、摆饰、墙饰、窗饰、台饰、床饰和房饰、橱饰、卫饰等形成一个新的理念，装点生活。家居饰品可以根据居室空间的大小形状，主人的生活习惯、兴趣爱好和各自的经济情况，从整体上综合策划装饰装修设计方案，体现出主人的个性品位。

在当代的现代化城市生活中，家居饰品以其独特的表现形式、不同的制作材料为家居整体风格的形成添砖加瓦，从而打破了单调、紧张的生活，缓解了人与人之间冷漠的关系，在人居环境中发挥着其他物质功能无法替代的作用，表达着每个人丰富的思想内涵和精神文化，同时也是美化环境、渲染环境气氛、增添室内情趣、陶冶人的情操所必不可少的一种手段。

随着消费观念的转变，"轻装修、重装饰"的理念越来越受到人们的关注。在当今的现代化城市生活中，紧张的节奏，人与人之间冷漠的感情，已越来越成为一种危机，而家居饰品打破了这种单调、紧张。艺术化的环境，体现了人们的精神追求。与装修设计相比，家居配饰设计更侧重于软装修，即通常所说的软装饰。设计师运用自己对色彩、质感和风格的整体把握能力，以及对艺术、时尚的综合审美能力，将七大类家居产品——家具、灯饰、挂画、布艺、花艺、绿植、陈设品（工艺品）进行统一规划、协调组织后，为美化家居环境所做出的整体设计和细节执行（图1.1）。

家居饰品的本质是产品，可以是工业产品，也可以是手工制品或现代文创产品。作为工业产品的一种，家居饰品不仅仅要实现产品的功能性，更需要能够满足其作为饰品的美学鉴赏价值，最后可以成为某种精神或者文化的载体（图1.2、图1.3）。

作为手工制品的家居饰品，可以是精致的大师作品，有着浓厚的文化底蕴和经济价值；也可以是粗糙的自制小玩意儿，其中凝聚了辛勤的汗水，具有一定的纪念意义。作为文创产品的饰品不仅要有造型与材料的美感，更要有感动的故事。文创产品饰品设计分为两大类：一种是文化创意生活类的，如日用工艺品、依靠品牌运作的创意商品等；另一种是带有明显属地性质的文创产品，如跟博物馆、美术馆、景区合作研发的产品。无论是哪一种，设计的价值就在于透过创意，创造出超出物品本身价值的艺术性。

家居饰品是人、物、环境、经济和文化互动的桥梁，它沟通了居者与家人，居者和家庭环境，居者和精神世界。家居饰品可以是我们的情感表达，不同的家居饰品，不同的组合，有着不同的情感表达。人的情感会不断地变化，也就需要表达情感的载

体不断地变化，家居饰品就可以成为这样的一种载体。同时，家居饰品对于家居空间最大的作用就是可以让清冷、空荡、单调的空间变得温柔宜人、生机盎然，增强家居空间的个性表现和艺术格调。现如今的家居饰品不再是一般的简单装饰品，而是装饰品审美性和生活使用产品功能性的统一，是生活用品和装饰品的有机结合。家居饰品已经打破传统的概念，当代的家居饰品重在烘托室内氛围，营造指定气氛，形成独特的风格（图1.4～图1.6）。

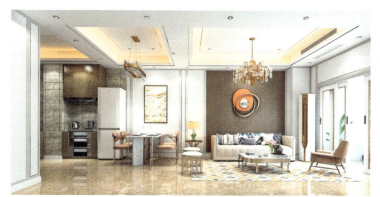

图1.1 客厅（一）

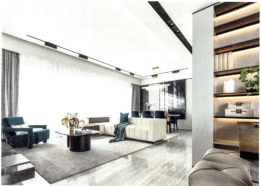

图1.2 客厅（二）

图1.3 餐厅

图1.4 客厅（三）

图1.5 客厅（四）

图1.6 卧室

图1.7　公共场所软装

图1.8　室内软装

图1.9　创意北欧风格墙面装饰组合

1.1.2　家居饰品与软装的关系

软装与家居饰品具有相似的概念，都是指装修完毕，利用那些易更换、易变动位置的饰物来对房间做二次装修，避免出现"千家一面"的装修情况。但软装的种类更多，它包括了家居饰品设计概念在内，如窗帘、壁挂、地毯、床上用品、灯具、玻璃制品以及家具等多种陈设品之类都可以称为软装，甚至连地板、墙纸的选择和搭配也属于软装饰的设计范围。

家居饰品更加侧重家庭的装饰，以卧室、客厅为主要装饰场所，而软装的应用范围则更加广泛，除了家庭软装，还涉及了餐饮场所、娱乐场所、办公场所、公共场所等地方。不同的场所采用不同的风格，相对于家居饰品装饰，软装饰的风格则更加丰富。两者都注重整体风格的搭配，家居饰品考虑更多的是居家人员的心理，而软装因侧重空间不同，考虑的消费人群范围会更广，两者之间虽然相似但也有细微上的区别（图1.7、图1.8）。

1.1.3　家居饰品设计与陈设艺术设计的关系

室内陈设艺术设计，又称室内装饰设计、装饰装潢设计等。如此看来，"陈设"和"装饰"似乎可以画上等号，然而两者虽存在一定联系，但还是有一定的区别。在《辞海》中，装饰和装潢的解释是"器物或商品外表的修饰"。这是从事物的外表来认知，从视觉艺术的角度来探讨和研究问题，主要指在不触及室内及空间、建筑结构的基础上对室内环境以及家具等陈设物进行设计、加工、重新排列以及强化（图1.9）。

"陈设"从字面上解释有两层含义，作为动词，含有排列、布置、安排、展示、摆放等意思；作为名词，则表示可用以观赏的物品。事实上，我们不能把室内陈设艺术设计简单地认为是家居设计、摆放工艺品等。

室内陈设艺术设计是一个综合性的艺术，要对整个空间进行把握和设计，体现的是空间的内涵和魅力。完善室内空间，强化空间视觉感受，满足人们的审美需求，展现出空间的独特气质与内涵，是室内陈设艺术的目的所在。

而家居饰品设计和陈设艺术设计的关系其实也是既包含又独立，相辅相成的。二者有一定的共同点，即都是综合考虑装饰色彩、装饰风格、空间大小等因素制定出独一无二的设计方案，但家居饰品设计作为室内设计的一部分，从行业内已经独立出来了，而且从所作用的家居元素的角度来看，两者之间还存在着先后顺序，即先室内再家居饰品。先对室内进行充分的了解和功能布局规划，做出手绘设计图和平面布局图，等确定之后再进行家居饰品设计。从室内的饰品到家居的摆放和搭配，循序渐进，有层次感地进行，让室内家居环境更丰富美观。

1.2 家居饰品在国内外发展状况

21世纪以前，真正意义上的家居饰品行业市场还处于萌芽期。家具行业、礼品业、鲜花、床上用品业的家居饰品行业在当时只是局部销售。中小城市的饰品消费由于受收入水平等方面的限制，家居饰品还只是较普通的配饰，产品的档次相对来讲偏低，人们对家居饰的关注度不高，大规模的家居饰品专卖店数量较少。

21世纪初，人们重视居室的整体装修，也就是现在所说的"重装修"，人们在地板、家具浴缸等大件上投入重金，认为这些才是居室最重要的摆设，往往忽略了小饰品的搭配，即使有，也只是类似于花瓶之类的简单装饰。所以，那个时候很少有企业专门去经营家居饰品，更谈不上家居饰品行业。

现在随着生活水平的提高，大多数家庭在房屋装修方面开始注重内涵，注重装饰，这个时候家居饰品的重要性就开始体现出来了。但是从家居饰品的发展历史上来看，国内外的发展截然不同，甚至是差异很大（图1.10）。

1.2.1 国内家居饰品发展状况

家居饰品，在现代家居装饰扮演着点睛之笔的角色，在现代人们的生活习惯中越来越被重视。然而目前家居饰品行业的发展却不容乐观。

目前我国的家居饰品业态呈现两极分化的局面，或是产品精良、设计新颖，但价格高昂，如特力屋等；或是走大众化路线，价格低廉但风格杂乱，品质难保障的普通饰品。我国家居饰品生产聚集地可分为三类：一类是以广东为主的珠三角生产基地，

图1.10 和谐家居

图1.11 盛风苏扇

图1.12 悦生活/Matches/龙马摆件

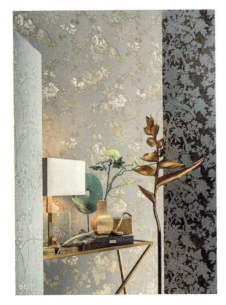

图1.13 家居饰品

产品一般都是以来样加工为主，有出口，也有专门为家具生产厂家的产品量身设计；第二类主要集中在福建、浙江等地，这部分厂家的产品绝大部分出口；还有一类是以工艺品形式出现的小规模零散厂家，多带有地域特色、民族特色（图1.11）。

（1）国内外环境制约家居饰品行业当前发展

随着我国的经济发展及人群消费观念更新，国内的家居饰品行业逐步发展起来，在2000年后出现了一些小型的家居饰品专营店。但国内市场发展缓慢，全年销量虽然可达到2000亿元，但这更多地要归功于出口因素。国内尤其是中小城市中的产品一般都是较普通的饰品，产品的档次偏低，有规模的家居饰品专卖店较少。同时国外产品和国外经营者（特别是欧美国家以及日本的家居用品生产、销售企业、高档百货店、大型超市）的进入又给中国家居饰品市场带来挑战，相对于国外发达国家来说，国内的设计水平较弱，生产专业化程度较低，生产工艺等方面还有待提高。

因此，在国外家居行业和目前的新冠肺炎疫情冲击影响下，很多企业正在抓紧做内销转型，但是做国内市场，得开拓渠道，创立品牌，调整产品结构……其中遇到的问题太多太多。此外，由于国内市场需求不高，消费者还未养成家居装饰的消费习惯；同时虽然国内的家居装饰企业也会依托于设计师的推荐，但是现在部分设计师存在收取高额回扣的现象，导致原本性价比较高的饰品"被暴利"，而厂家所赚取的利润却很微薄，因此，对国内家居饰品行业市场的引导仍是一条漫长之路。

（2）跟风抄袭现象严重，原创家居饰品不多

中国家具协会前理事长贾文清曾经说过，国内整个家居用品行业，互相抄袭已成风气：小厂抄大厂，大厂抄国外，同类企业互相抄袭。这句话十分尖锐地指出了中国家居设计的现状。在国内的家居用品市场上，即使不经常逛的人随便看看也会发现，这么多家居用品总是有似曾相识的感觉，好像随便买哪家都差不多。其实不仅同类同档次的家居用品企业互相抄袭，一些厂商为了达到利益最大化甚至不惜抄袭国外著名品牌，像在杭州宜家的分卖场外，不远处就有一些小店堂而皇之地打着宜家风格家具的招牌销售他们自己"设计"的家居。

类似现象由于抄袭痕迹过于明显，使本来就处于中低档范畴的中国家居形象更为不佳。我国输入欧家具的高速增长引起欧盟家具工业的不安和担忧，意大利家具生产企业已开始埋怨我国家具生产企业模仿其设计，为抢占国际市场低价竞销。同时，也导致国内家居用品原创设计缺失现象严重，原创家居饰品不多，民族饰品特色不突出（图1.12、图1.13）。

（3）中国家居饰品行业发展状况

① 国内家居饰品发展态势迅速

国内家居饰品行业逐步形成自己的市场是在2000年之后，起步较

晚，目前正处于发展中的初级阶段，市场流通还受着传统营销方式的束缚，产品价格相对较高，行业市场中的各大体系还不是很完善。但据《2019中国统计年鉴》资料显示，全国家居装饰装修的总产值大约有4万多亿元，而家居饰品的年消费能力可达到2000亿～3000亿元，且正以每年20%～30%的速度增长。因此，虽然家居饰品行业存在一些问题，但国内专业人士对于我国的家居饰品行业仍充满信心，随着人们生活水平的不断提高，个性化家居饰品的市场将越来越大，家居饰品发展潜力较大。

一些国外的大型跨国公司看好中国家居饰品行业的巨大市场，如英国的百安居，瑞典的宜家等品牌都在上海、北京等地设立大型卖场，它们都设有专门的家饰专区，并继续扩大在国内的业务。国内从事高档进口品牌家饰都进驻专业产品的大卖场，这些都是家居饰品行业向前发展的良好开端。

② 文创饰品发展空间巨大

文创饰品包含博物馆文创、校园文创、古镇文创、宗教文创等，这些文创饰品承载着消费者的成长或生活经历，体现了家居主人的部分生活品位（图1.14、图1.15）。随着人们对家居饰品精神层面的追求，文创已成为我国发展的新兴产业。但现在文创饰品开发处在初级阶段，文创饰品很少，更谈不上有大的文创饰品品牌出现，所以应积极推动家居文创饰品发展。

③ 行业发展趋势是实用性、环保性和品牌性加强

家居饰品在继续强调实用性的同时，还应美且有用、美且有趣。在绿色环保备受追捧的今天，人们越来越倡导纯天然的绿色家饰。自然清新的装修风格已成为时尚，这也使得当今的家居饰品设计风格趋向清新、自然、古朴，甚至原始的野味。如铁艺品、木艺品、草编制品所使用的材料，一般都是木材、柳条、芦苇和竹子，可以说是绿色环保的佳品，环保的饰物成了消费者更高的追求。

同时，由于我国国内家居用品设计原创缺失现象严重，因此，必须要认清品牌化是国内家居饰品未来发展的一个趋势，我们可以从研究别人的做法开始，借鉴他们的经验，提升我们自己的创新能力，只有这样才能与国际家居饰品品牌相抗衡，赢得更多的市场，得到长久持续的发展。

以我国台湾为例，台湾很多家居饰品设计都有一个相对统一的风格：清一色的简约，甚至清一色的大地色系。其实原因就是他们觉得这是最舒适的，他们对中

图1.14　丝绸之路陶瓷茶具文创产品

图1.15　大运河文创产品

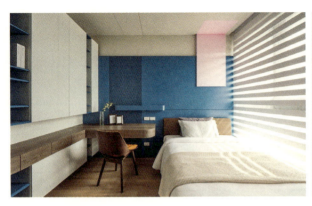 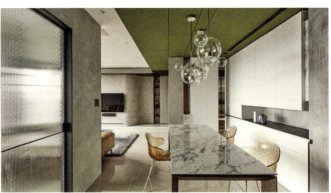

图1.16 台湾风格饰品

国文化的推崇和传承是超出我们想象的。虽然很多人会认为他们的家居饰品风格偏日式一些，但其生活方式却很具有中式风格，甚至到了一种相对保守的地步，这种保守影响到了其对饰品的材质、造型、色彩的选择，他们不认为缤纷的设计就是舒适的，或者说他们根本不会选择相对繁杂的设计。台湾地小人稠，但对比情况相似的香港，台湾的设计风格就要简约得多。当地的业主并不认为复杂奢华的设计就能体现个人品味，反而线条简单、直接的设计才是品质生活的体现，色彩上不会过度夸目，家居饰品更不会任由设计师摆弄，更多的是用与自己生活相关的物品点缀自己的家，这样的家才会透出淡淡的舒适感和生活的气息。这种过于保守的风格选择虽然待商榷，但是可看出台湾设计师对业主的尊重（图1.16）。

1.2.2 其他亚洲国家家居饰品发展状况

（1）东南亚国家家居饰品发展状况

天然的木材、藤、竹是东南亚家居饰品材料首选。东南亚装饰品的形状和图案多和宗教、神话相关。芭蕉叶、大象、菩提树、莲花等是装饰品的主要图案，融合了热带雨林的风情与东南亚民族的特色，每件饰品都有东南亚国家的风格标志（图1.17）。

大象是泰国的象征，很多家庭都会将其装饰品放置在家中。泰国以佛教为国教，因而他们将白象视为镇国瑞兽，象征昌盛繁荣。如图1.18为正在行走中的大象，姿态昂扬，背上铺着具有泰国特色的象舆，卷着高高的鼻子。根据当地传统，大象宜放在家里的财位或者客厅的玻璃装饰柜上，鼻子朝向门或窗户的方向，寓意为从外界吸收财气，提升事业财运。

东南亚大多数国家以佛教为国教，当地不仅佛寺香火鼎盛，基本上家家户户都设置了佛像。有的放在神位上供奉，有的放在桌上装饰有的具有实用价值。图1.19所示佛像笑容温暖，双目紧闭，双耳垂肩，双手置于腿上，姿态安详，每处的雕琢都精湛得让人啧啧称奇。所谓"浮生谁能笑过，明灭楼台灯火"。一炷香、一尊佛、一盏烛，刻画了一幅安然宁静的画面。

东南亚还有一种标志性动物就是孔雀。据一些书中记载，孔雀是凤凰逐步演化而来，为戴德、拥顺、背义、抱信、履仁五德兼备之鸟，其寄寓了奋发向上、刚强不息的精神。图1.20为树脂彩绘孔雀座钟，其形态高贵优美，工艺精湛逼真，色彩鲜艳亮

图1.17 泰丝品牌饰品纹样

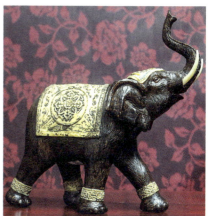

图1.18 东南亚风格家居饰品之大象

图1.19 东南亚风格家居饰品之佛像烛台

丽，紫色和蓝色的颈部，披着绿色的长羽，有一种扑面而来的高贵感。平时放在梳妆桌上或者书房里做装饰品都是非常好的。

东南亚国家大多喜欢以纯天然的藤竹柚木为材质制作手工饰品。其中藤器是经典且朴素的装饰品。藤的材质天然朴素，清凉舒畅，让人心情轻松。藤灯是东南亚风格藤器中常见的一种，既可做家居照明，也可做艺术装饰品，放置在卧室、餐厅等地方都是可以的。

图1.20　东南亚风格家居饰品之孔雀

图1.21　日式客厅

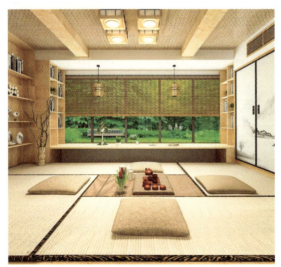

图1.22　日式餐厅　　　　　　图1.23　日式茶室

图1.24　日式五彩陶瓷碗　　　　图1.25　日式折扇　　　　　　图1.26　日式茶具

（2）日本家居饰品发展状况

日本的家居饰品具有自己独特的风格。传统的日式家居饰品，推崇淡雅节制、深邃禅意的境界，重视实用功能。日式风格饰品特别注重自然质感，以便与大自然亲切交流，其乐融融。日式家居饰品具有简洁明快的时代感，如图1.21～图1.26所示。

1.2.3　欧美国家家居饰品发展状况

（1）坚持原创设计

柏拉图说"美就是由视觉、听觉产生的快感"，欧美文化是理性文化，欧美的艺术是充满人性的艺术，呈现科学化的审美倾向。因此，欧美国家在家居饰品设计上，注重自我感受的表达，注重人性化及原创价值。欧美丰富的物质生活条件，高水平的教育，培养了一大批高素质的消费者，他们注重生活品位，追求独一无二的家居饰品，在某种程度上催生了欧美家居饰品的原创设计风潮。欧美家居饰品业大多以原创带动市场，以品牌力量赢得竞争优势。

（2）地域特征明显

由于民族特点、风俗习惯、地理气候、制作技巧等不同环境因素的影响，国外家居饰品设计形成了鲜明的地域特点。

北欧家居饰品设计以丹麦、挪威、芬兰、瑞典四国为代表。世代相传的手工工艺技术与较高的审美水准，使家居饰品设计师、工匠及家居饰品设计公司有着紧密的合作，设计注重整体效果与局部细节，同时还强调木材的天然质感，把保持天然美作为一种追求，讲究简洁精巧，注重微笑设计（图1.27、图1.28）。

意大利家居饰品设计将现代科学与优秀传统融为一体，以一流的设计和质量享誉世界，形成了以米兰为首的世界家居饰品设计与制造中心（图1.29）。

包豪斯的设计理念影响了整个德国的现代设计，当然也包括家居饰品设计。德国家具注重功能，并致力于形式与材料、工艺与技术的统一。在家居饰品制造工艺、配件、辅料选配上遵循理性严谨、牢固耐用原则（图1.30、图1.31）。

法国家居饰品继承巴洛克、洛可可风格的家具精髓，注重实用华美，崇尚木材本身自然唯美的曲线和细腻的装饰纹样。

英国家居饰品简洁大方，注重细节处理。柜子、床等家具色调比较纯洁，白色、

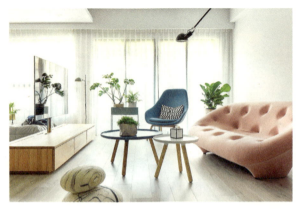
图1.27　北欧风格客厅

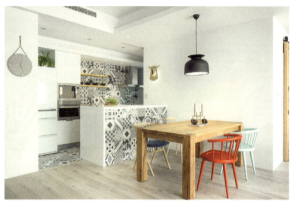
图1.28　北欧风格餐厅

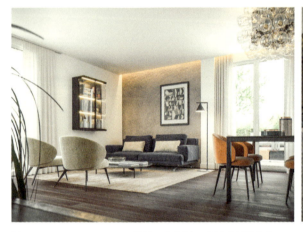
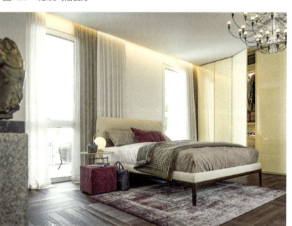
图1.29　MARCANTE-TESTA设计　意大利250平方米形体公寓

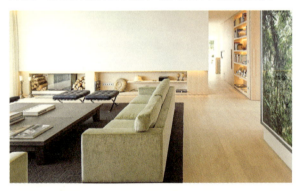
图1.30　House S Lake Starnberg Stephan Maria Lang Architects，德国

图1.31　House FMB Fuchs Wacker Architekten，德国

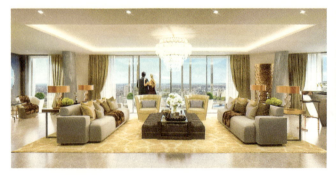
图1.32　One Blackfriars 英国伦敦豪宅样板房

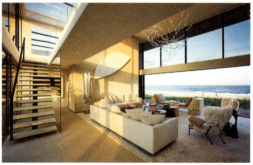
图1.33　美国别墅精选—Field House Stelle Lomont Rouhani Architects

木本色是经典色彩。英式的手工沙发非常著名,它一般是布面的,色彩秀丽,线条优美,注重复面织物的配色与对称之美,越是浓烈的花卉图案或条纹越能展现英国味道(图1.32)。

美国家居饰品相比于"穿金戴银"的欧式家居饰品,则显得简洁、线条明晰和得体有度。舒适大气是美式家居饰品的特点之一,不拘小节,讲究粗犷、大气之美,讲究生活第一、舒适第一、实用第一(图1.33)。

1.3　如何成为一名优秀家居饰品设计师

社会发展需要优秀的饰品设计师,家居饰品设计师是对从事设计饰品的人的一种泛称,是为家居饰品领域创造或提供创意的工作的从业者。如何成一名优秀家居饰品设计师应从下面几点考虑。

1.3.1　具有艺术品知识与艺术修养

无论是家居饰品设计师还是其他门类的设计师,任何一个设计师所要具备的最基本的素养就是审美能力以及其自身的艺术素养。家居饰品设计师想做到这些,就必须要通过对艺术的多个方面学习来培养自己的艺术素养,主要包括以下几个方面。

(1) 深入了解中国书画文化

书画是中国特有的文化艺术,在现代家居饰品设计中占重要位置,所以深入了解中国书画对家居设计师审美的培养有重要意义。中国书画是从东汉后期才发展起来的,隋唐是中国绘画史中繁荣鼎盛的时期,在绘画方面倾向面对现实,佛教也侧重于世俗化;五代、两宋间,画家对社会加深了理解,宗教画渐见衰弱,风俗画、历史故实画崛起,画院的"院体画"占主要地位,同时宋代书画也是大师辈出、名家荟萃;元代及清代都是多元化发展,元代山水画特别兴旺,希冀从大自然中得到寄托和了悟,于是书法、诗文和画艺空前地结合起来了。

汉字的形成是个漫长的过程。从商代后期到秦统一六国,汉字的发展总体是由繁到简,这种变化在书画方面有着最为真切的体现。先秦时期书画确定了基础,秦代统一了汉字,汉代隶书的传播十分广泛。纵观五千多年的华夏文明历史,中国书画的笔墨渗透了儒道哲学的精神,具有深刻的美学意蕴。它讲究"以书入画,画中有书,书画契合,相辅相成",展示出了含蓄蕴藉、回旋曲折、秀润苍浑的独特视觉魅力,中国书画的笔墨除自身的美学意蕴外,它还是与时俱进的(图1.34)。

书画除了品种上的区别,在题材上也是丰富多彩的。从东汉以来就开始出现人物画和山水画的雏形,我们所熟知的东晋顾恺之的《女史箴图》便是杰出代表,而后来的人物画家更是人才辈出,如阎立本、明四家(沈周、文徵明、唐寅、仇英)、陈洪绶等。随着展子虔的《游春

图1.34　中国山水画

图》的出现，标志着传统山水画题材开始走向历史舞台。发展到宋代，在宋徽宗对书画的大力支持下，花鸟画也发展到了顶峰。至此绘画种类已经非常丰富了。

自先秦到两汉、魏晋南北朝、唐、五代、宋、元、明、清以来，中国书画随着大家的才情和思想的发展日益成熟。社会大环境的倡导，日渐彰显着其特有的艺术文化价值与美学地位，所以，中国古代书画的迷人之处就是它所具有的传统文化之美。

装裱亦称"装潢""装池""裱背"，是我国特有的一种美化和保护书画、碑帖的技术。装裱也是一门艺术。俗话说"三分画，七分裱"。好的书画作品也要配上好的装裱才能锦上添花。其方法是先用纸托裱在书画作品的背后，再用绫、绢、纸镶边，及至扶活，然后安装轴杆或版面。成品按形制可分为卷、轴、册页和片。经装裱后的书画，碑帖便于收藏和布置观赏。明代周嘉冑所著《装裱志》，清代周二学所著《一角篇》及现代冯鹏生所著《中国书画装裱概说》，杜子熊所著《中国书画装裱》，都是系统论述书画装裱的专门著作。而作为家居饰品设计师更应该知道，好的装裱作品在家居装饰中也扮演着非常重要的角色，因此，装裱技艺值得家具设计师去系统地研究。

在国内的家居饰品设计中，喜欢中式、新中式装修风格的大有人在，墙上墙饰多选用国画装饰，即便喜欢西式风格的消费者在选用家居饰品时也往往选用融入中国元素的饰品，所以除了了解以上书画知识，作为设计师还应该知道中国书画的文化传承与审美价值对饰品选用有重要意义。总的来说，设计师要更好地结合书画文化，创新当代中国书画的艺术表现手法，充分认识传统中国书画的精华所在，将我们充满东方智慧的中华传统书画艺术发扬光大。

（2）系统学习西方艺术基础知识

在这个受西方文化影响的时代，一个优秀的家居饰品设计师，除了了解中国传统书画的知识，也要对西方美术知识进行系统的学习，达到中西结合的效果，从而进一步提升自己的审美能力。

西方美术发展至今有千年历史，并且西方美术曾在文艺复兴时期有过十分辉煌灿烂的历史。学习西方美术首先要了解其审美文化，西方从古希腊时代开始，造型艺术就是以模仿自然为主。古希腊哲学家们认为"数"是万物之源，自然界事物的存在就是"数理"的存在。希腊时期的美学价值观向人们提供了一种"古典美"的价值典范，即像宇宙一般的"神圣""和谐"与"秩序"。亚里士多德指出："美是秩序、匀称、明确"，美的鉴赏逐步走向纯粹的外部形式并崇尚理性的思维。因此，艺术家在模仿事物外在形象的时候，强调通过比例、对称来完美表现存在的本质和规律，从一个物体美的认识到集体的、全部的美的认识，从美的形体到美的制度、美的知识，一直到彻悟美的本体。由此，在对和谐美的追求过程中有了"一切立体图形中最美的是球形，一切平面图形中最美的是圆形。文艺复兴、宗教改革、反封建运动以及三次工业革命以来，西方文明在改造自然界与人类社会的同时重新发现了人类自身，重新进行自我审视，不断提升人在自然界中的价值与地位，甚至对人的内在力量进行推崇与讴歌，形成了以科学、逻辑、理性为特点的思维方式。这种价值观也影响着西方人的审美观，使其逐渐形成与东方人迥然不同的艺术审美思维。这就使西方文艺的表现对象由自然界转向人类自身，表现与讴歌人物的绘画占据主体地位，直至今日也依然如此（图1.35）。

宗教的美学价值也对西方美学观的形成产生了不可忽视的影响。在西方的文化传

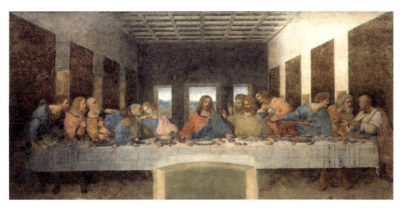

图1.35 最后的晚餐

统里，宗教总是贯穿其中。许多文学与哲学的巨人都有着非比寻常的宗教情结。基督教是西方文化的重要标志，也是欧洲文艺发展的精神动源。因此传统的西方美术大多围绕着宗教题材来创作。文艺复兴时期，欧洲复兴了古希腊、古罗马文化，并与基督教文化一同组成了西方近现代文化的雏形。这时期的艺术又是如何对待人物题材的呢？他们把人看成除上帝以外最神圣的物种，是上帝之子，是替上帝行使权力、统治世界的。所以，这时的人物画将人描绘得像神一样伟大，由此也体现了美术是文明与文化的反映，是人类思想的外化形式。

西方现代主义艺术的主要特征是什么？第一点：哲学化。西方现代艺术与各种思潮有着密切的联系，为了准确反映自己的哲学思想，他们发出各自不同的语言符号。这表明西方现代艺术与现实不再发生直接的关系，而表现出艺术自身的独立。例如：超现实主义是直接以弗洛伊德的心理分析哲学为依据发展起来的（它主张真实的世界是不存在于现实而是存在于人的梦境和下意识或潜意识之中的）。第二点：理论化。受到这种哲学化思潮的影响，西方现代主义艺术特别注重理论化的表述。所以各种概念、宣言、"主义"或"派"就特别多，如野兽派、立体派、未来派、印象主义、新印象主义、后印象主义、达达主义、表现主义、超现实主义、抽象主义等。第三点：形式主义。即强调美术形式的独立性，通过形式的极端化和绝对化而提倡美术自身的独立。不仅主张形式具有独立的价值，而且赋予它至高无上的地位，甚至是艺术唯一的主题，尽管其中有为形式而形式的偏颇，但是却极大地丰富了美术的表现力和人们的视觉感受。

（3）掌握中西雕塑艺术特征

雕塑是家居饰品重要对象，了解中外雕塑艺术特征对家居饰品设计有重要意义。

① 中国的雕塑艺术特征

中国雕塑的题材相对来说更加广泛。其中包括了人物、虚构的动物、神话传说、生活场景、自然山水、历史故事、乐舞戏剧表演等，这些都可以作为雕塑的题材以及内容。中国雕塑中，动物的形象相对来说占了较大的比重，特别是在先秦时期以及秦汉时期即佛教雕塑兴盛之前，雕塑家在艺术上塑造的动物形象比人的形象更加成功，例如《四羊方尊》《莲鹤方壶》就是其中的杰作。所以在题材方面，中国雕塑中人的中心位置并不像西方雕塑那么突出。尽管总体来说，中国雕塑中的人物还是比较多的，但并不是特别醒目。而且从佛教传入中国之后，佛像也变成了中国传统雕塑的表现对象之一。

在雕塑材料上，中国的雕塑与西方相比更加丰富，有土、木、石、玉、铜等，其中以土木居多。从仰韶文化中的人像陶塑到长沙汉墓里面的彩绘木俑、从秦陵兵马俑到唐代的迎叶橡木雕、从敦煌莫高窟里面的彩塑菩萨到明清时代的小品雕刻，无不体现出中国人对土木的依赖以及亲切感。

总体上，中国雕塑在取材上的特点主要是自由、大胆，而且不拘泥于某种特定的

表现对象，以写意为主。这并不是偶然的。中国人思想中认为生命不朽，重在人的社会义务以及责任的实现。中国人追求的是精神品格在社会中的实现，而且并不脱离社会伦常去追求个人的永生。

中国古代把"温柔敦厚"作为诗的最终含义，这与中华民族的民族气质、生活地理环境、哲学思想和伦理道德观念以及其他的文化因素是密切相关的。这样的艺术追求，在造型艺术上表现出来的便是含蓄美以及内在美。雕塑也是如此，中国古代雕塑给人的感觉并不像西方古典雕塑那样，让人一览之后历历在目，而是表现出一种神龙见首不见尾、含不尽之意于象外的寓意。古代中国艺术没有剑拔弩张而向外张扬的火气，而是像古代书法家用笔藏锋那样把力量包裹在了内部，这样给观者更多品尝的余味。观者在欣赏中国雕塑时也许会觉得没有西方雕塑的痛快淋漓，这就像喝茶与喝咖啡的区别，喝茶需要品味，如果不谙茶道，就永远没有办法进入茶的境界，喝咖啡是没有办法相提并论的。

② 西方雕塑的艺术特征

西方艺术史的发展，有比较清晰的历史脉络，它是循着历史的轨迹向前发展的。同中方雕塑不同的是西方雕塑更加注重于比例、解剖以及透视的精确，以写实为主。西方雕塑更重视的是人体结构的表现力，雕塑中通过人体的变化来传达某种情绪，所以人的形体动作以及转折变化就显得非常重要。西方古典雕塑常常把块面和空间的丰富变化用作体现轮廓与衣纹的形状的方式。此外，西方雕塑体积感非常强，而中国古典雕塑只有大的体积关系，局部大多数是平面性较强。有时艺术家在平面上运用阴刻线条来表现肌肤及衣服的皱褶，这样仍然没有立体感，只有绘图的平面效果。所以，通常中国雕塑表面比较光滑，没有西方雕塑那么多细微的变化。题材方面，西方社会基本上是宗教性的商业社会，城市化的环境培养了西方人外向和爱冒险的性格，神话传说便成了西方雕塑题材之一。体育竞技以及大型的敬神作为古希腊社会生活中的一项重要内容，可能是为了在竞技比赛的同时显露强悍且优美的体型，体育竞技大多数情况下是以裸露身体的方式进行，这也就导致了对人体美的表现成为西方雕塑家们的又一个题材。

在材料的选择上，由于工业文明的发展，西方较早地摆脱了人对自然的依附性，所以在雕刻材料的选择上也较快地抛弃了土木的利用，创造了一个以石雕作为主流的雕塑艺术史（图1.36）。

（4）学习瓷器文化精粹

现代人追求个性化的理念给当今审美文化带来了多元化的发展模式，各种新奇的高科技产品的出现，特技的商业影视，时尚的家具、时装、工业产品都让我们眼花缭乱，但是传统陶瓷魅力依然不减。最原始又最富有文化内涵的陶瓷艺术品发展到现今，也可以明显地发现与历史上迥然有别的审美文化和审美趣味，即打破了古代审美风尚以君臣为主体的"一体化"的审美，体现了"多样化"的陶瓷审美文化，作为重点家居饰品装点生活。这种多样化的陶瓷审美文化是我国市场经济迅速发展下的产物，高科技的发展，国外信息和资本的进入，人们消费观念的改变，新式陶瓷材料的创新利用使当代陶瓷设计出现"百花齐放、百家争鸣"的局面（图1.37、图1.38）。

了解瓷器的审美文化就必须先知道瓷器审美的"雅"和"俗"。雅文化在陶瓷艺术上的审美需求表现主要是精雕细琢，画面富丽堂皇，如传统陶瓷粉彩艺术。俗文化反映的民间普通老百姓的审美文化需求，如民窑青花瓷，随意几笔勾勒画面，体现出

图1.36　西方雕塑

图1.37　新中式简约陶瓷摆件

图1.38　创意陶瓷摆件

简洁粗犷的艺术特色，画面题材也多是体现民间劳动人民的世俗生活，比较多的题材是表现民间传统的岁时节令、生活礼仪、民间风情等，如体现儿童放风筝、蹴鞠、放鞭炮等画面的"婴戏图"中用"福""禄""寿""喜""善"进行装饰的画面。

从当今的陶瓷审美来看，当代人对"雅"和"俗"有了重新的认识。上一代人认为传统之雅是至高无上、无与伦比的。而年轻人则认为陶瓷市场上千篇一律的传统陶瓷显得非常俗，不管此陶瓷作品的绘画功底有多么的精细，只要画面模拟传统且一成不变，即显得非常"俗"。由此可见，对"雅"与"俗"的认识有了很大的分歧，一味地临摹传统而不加以创新已经不适合当代年轻人的审美需求；反之，倒是有些与众不同的陶瓷装饰更加能引起他们的关注，这就显现了"雅"与"俗"的两极分化。

陶瓷传统工艺特别重视"致用"，以景德镇传统制瓷工艺烧造的碗为例，足圈保持足够的高度，用手工旋坯制成的碗足，足圈内的转折为直角，足圈厚度适中，端拿时稳固，不易滑手脱落，也不会烫手，展现出传统工艺的优点。宜兴紫砂茶壶成型，在明代中期已形成一整套独特的手工造型的方法，这种传统工艺技术在世界上也是绝无仅有的，是手工制作陶瓷中最精确和最富创造力的工艺技术。传统工艺生产的紫砂

茶壶造型过程严格精确，充分展现材料的质地美和良好的功能效用。壶盖与壶口严丝合缝，使用时不易滑动和脱落。传统陶瓷工艺的合理运用，体现出一种周密、严谨的设计思想和工艺观念，也蕴含着创造者对生活的体察和认识，对使用者的人文关照。其中包含着独具匠心的创意、精湛准确的工艺技术表现，达到超越一般产品的质量，这是优秀的传统工艺所创造的境界。

陶瓷传统工艺有其加工制作的原则。例如，明、清两代景德镇瓷器成型强调"坯釉、口底、翻转、交待"，也就是说，材料要有完美的表现，细部关键之处应准确合理，形态变化起伏，开合收放、张弛转换应适度，各部位之间转折衔接应交待清楚，这些原则实际是围绕着产品的质量和艺术表现提出的。在瓷器装饰方面强调"合体、骨架、颜色、笔法"，首先是重视装饰与造型的结合，其次是重视装饰部位的选择与构图，再次是色彩的独特效果与和谐，进而是讲究用笔的表现力。所以说陶瓷传统工艺的内容是丰富的，不是简单的工艺技术，其中还有造型观念和装饰意识，具有鲜明的文化特征。

(5) 熟悉中国传统民间工艺品

民间工艺是大众的生活艺术，是经济和文化的双重载体，主要有编织、微雕、陶瓷、布艺、木艺、果核雕刻、刺绣、毛绒、皮影、泥塑、紫砂、蜡艺、文房四宝、书画、铜艺、装饰品、漆器等。

① 编织

将植物的枝条、叶、茎、皮等加工后，用手工进行编织的工艺。中国编织工艺品按原料划分，主要有竹编、藤编、草编、棕编、柳编、麻编六大类。编织工艺品的品种主要有日用品、欣赏品、家具、玩具、鞋帽等。其中日用品有簟、席、匾、凳、笊篱、筲箕、蒸笼、炊帚、畚箕、畚斗、坐垫、靠垫、各式提篮、盆套、箱、旅游吊床、盘、门帘、筐、灯罩等；欣赏品有挂屏、屏风及人物、动物造型的编织工艺品。浙江、江苏、湖南、四川、福建、广东等地的草编、藤编、竹编等至今仍在不断发展（图1.39）。

② 微雕

中国微雕历史源远流长，早在殷商时期的甲骨文中，就出现微型雕刻。战国时的玺印小如累黍，印文却有朱白之分。众所周知王叔远的《核舟记》，也是中国历史上微雕艺术的经典之作。郭月明老师认为，精微艺术贵在精微，也难在精微，因为它不仅术其微小，还必须在微小之中再现艺术神采、韵味。每一件精微艺术品，无不是成功于扎实的基本功之上，同时，又饱含了心血和汗水（图1.40）。

(6) 了解民俗文化承载品

民俗文化承载品是老百姓在民俗活动中使用的物品，表现出民族文化底蕴和鲜明的地域文化特征，近些年在家居饰品设计方面使用民俗形象比较多，如布老虎、狮子、十二生肖等，已经融入当代家居饰品中，成为时尚家居饰品。我国五十六个民族有丰富民俗活动，民俗活动衍生很多民俗家居产品，比如春节是中国民间最隆重盛大的传统节日，是集祈福禳灾、欢庆娱乐和饮食为一体的民俗大节，在春节家家户户需要购买灯笼等家居饰品装点节日，营造节日气氛。所以了解民俗文化承载品对家居饰品设计师在知识储备的广度和深度方面同样有重要意义。

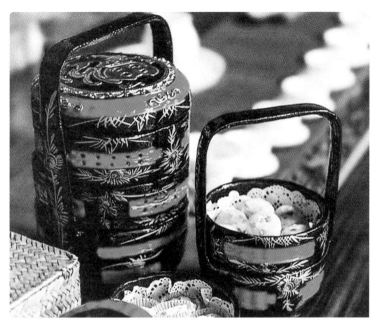
图1.39 福建传统漆篮

图1.40 微雕

1.3.2 具备较好的审美判断力

作为一个合格的设计师，必须注重培养其审美能力。设计师要对美有一般的判断力，美作为理性之物已经深深地融入了我们的生活，从而形成了一种精神行为，一种审美快感的形式。

那么如何培养有品味的审美判断？设计师需要怎样有意识地训练以培养自己独特的艺术品味？拉丁语中有一句谚语："谈到趣味无争辩。"这里的"趣味"是从普遍意义上讲的，从它的含义来说，恰恰与"品味"是一致的，对待艺术作品的偏爱是因人而异的，趣味和品味一样，很难有统一的标准。

所以，培养艺术品味首先从培养趣味开始。趣味，一是指情趣、旨趣、兴趣；二是指滋味、味道。这个词既可以是"文学趣味"的组合，也可以是"低级趣味"的评价。所以，趣味就有好坏高低的分别。朱光潜说："趣味无可争辩，但是可以修养。"修养的方式就是多看、多想、多练习。朱光潜还说："一个人不能同时走两条路，出发时只有一条路可走。从事文艺的人入手不能不偏，不能不依傍门户，不能不先培养一种偏狭的趣味。学文艺的人入手虽不能不偏，后来却要能不偏，能凭空俯视一切门户派别，看出偏的弊病。"这样培养出来的趣味就是从极偏走到极不偏，能凭空俯视一切门户派别者的趣味；换句话说，文艺标准是修养出来的纯正的趣味。即使是家居饰品设计，也不是靠读了多少年的专业知识或者看了多少展览之后就能够完成的，而是通过耳濡目染的艺术熏陶和设计训练，方能培养出纯正的趣味。所谓纯正的趣味，就是之前论述中涉及的设计师身份的认同和确证：为全人类的美好生活，摆脱功利，追求环保，善于利用各种材料进行艺术设计的专业人士。这样的人本主义思想造就的艺术趣味将是纯正的、开放的、利他的。

其次，学会品味家居饰品作品，养成好的审美倾向。"品味"一词，与趣味有所不同：一是尝试滋味，品尝；二是仔细体会，玩味；三是物品的品质与风味。这个词

图1.41 文创产品

有慢慢体会、体验的意思,告诉我们对待家居饰品作品时的态度就像读诗一样,如果只是读一个故事,诗的味道就品不出来。同样,面对艺术作品,我们如果只看外表光鲜的形式,或许就会忽略了内在的哲学意味。所以,品味就是对家居饰品从不能欣赏到能欣赏,从偏爱某类作品到能够重新加以公平评判的一种能力。这种能力是一种开拓性的能力,从一条路走出去,看到了东边的风景,还要能够折回来往西看一看,从而获得东、西两个方向的真切比较,才能作出比较中肯的评价。因此,设计师既要能够品味极简主义的设计,也要能够品味洛可可艺术。只有这样,设计师对家居饰品的品位才能开创出新境界。

最后,由品味到品位的提升,形成自己独特的艺术标记。关于"品位"一词的含义,这里是泛指人或事物的品质、水平。钟嵘的《诗品》是我国的一部诗论专着,它评论汉魏到齐梁的五言诗人,其中上品11人,中品39人,下品72人,这里的"品",就是品评诗歌成就的标准。《诗品》分品论文的做法,"常常以作者评论对象,即评论人物的某种技能。评论中注意分别高下优劣,定其品第",这里的"品第"就是品位的意思。设计师的品位高下,可以通过以下几点分析得出:其一,设计师的作品是包含对人类的情感的,也就是能够体会产品与人之间的交互关系,尤其是情感上的交流。其二,设计师的作品是形式与内容的完美统一,也就是在材质与设计理念之间传递给用户的感受是一致的。其三,设计师的作品具有自然美与人工美的统一,也就是仿生学和高科技之间的融合,是巧夺天工的自然流露。对于中国当代设计师的品位,我们可以提出两点思考:审美教育中是否包含了审美品位的培养?审美品位的大众普及和提高是否已经作为一门持续性的课程从小学开设到大学,乃至终身教育?现今的中国教育越来越注重审美品味培养不高,设计过程充分考虑人性化、材料的环保、人在使用时的敬畏之心,而不是消费、消费、再消费。传统消费主义的蔓延导致了中国商品经济和市场的世俗化,而不是高端化。现在已由"中国制造"发展到"中国创造",必须包含"中国品位",唯有如此,才能够真正走向世界,走向未来(图1.41)。

总的来说,家居饰品设计师需要综合能力,包含纵向能力和横向能力。纵向能力是指家居饰品设计师必须具备的基本技能。横向能力是指设计师知识水平的广度,其中的关键是创意是否能解决和满足消费者综合需要。

第2章

家居饰品设计分类

中国家居饰品的设计大概起源于新石器时代的陶器设计，当时的陶器设计纹样主要来自于大自然的风雷雨电，其外形也是模仿原型的形态特征及纹样特征。当时的家居饰品大多是使用性大于装饰性。

直至隋唐时期，才产生了真正意义上的家居饰品，唐代的唐三彩、金银器远近闻名，以其饱满圆润、富贵华丽的造型而成为当时士大夫们最为追捧的装饰品，一定意义上成为了身份的象征。到了元明清时期，更是家居饰品发展的鼎盛时期，元代的青花瓷，明清的家具，都以其精美的造型，精湛的工艺而在中国家居饰品发展史上牢牢占据了一席之地。

发展至今，家居饰品种类繁多，产品琳琅满目，范围广泛，根据家居饰品在空间中的不同作用，对家居饰品涉及范围进行分类分析，主要涵盖使用性家居饰品及装饰性家居饰品两大类。

2.1 使用性家居饰品

使用性家居饰品是指以具备某种家居生活的实用功能为主的产品，主要包括易于更换的家具、灯饰以及一些家用纺织品等。

2.1.1 易于更换的家具

具体而言，家具是人类衣食住行活动中供人们坐、卧、作业或贮存和展示物品的一类器具。当然人类的衣食住行活动还应包括为生存而展开的室内生产作业和社会交往活动。抽象而言，家具是维系人类生存和繁衍不可或缺的一类器具与设备。人类生存方式的进化与转变促进了家具功能和形态的变化，而家具的存在形态又决定了人们的生活方式和工作方式。

（1）坐卧类家具

坐与卧是人们日常生活中最多动的姿态，如工作、学习、用餐、休息等都是在坐卧状态下进行的。因此，椅、凳、沙发、床等坐卧类家具的作用就显得特别重要。按照人们日常生活的行为习惯，人体动作姿态可以归纳为从立姿到卧姿的八种不同姿势，其中有三个基本形是适用于工作形态的家具，另有三个基本形是适用于休息作用的家具，通常是按照这种使用功能作为坐卧类家具的细分类。

坐卧类家具的基本功能是满足人们坐得舒服、睡得安宁、减少疲劳和提高工作效率。其中，最关键的是减少疲劳。如果在家具设计中，通过对人体的尺度、骨骼和肌肉关系的研究，使设计的家具在支承人体动作时，将人体的疲劳度降到最低状态，也就能得到最舒服、最安宁的感觉，同时也可保持最高的工作效率。然而形成疲劳的原因是一个很复杂的问题，但主要来自肌肉和韧带的收缩运动，并产生巨大的拉力。肌肉和韧带处于长时间的收缩状态时，人体就需要给这部分肌肉供给养料，如供养不足，人体的部分机体就会感到疲劳。因此在设计坐卧类家具时，必须考虑人体生理特点，使骨筋、肌肉结构保持合理状态，血液循环与神经组织不过分受压，尽量设法减少和消除产生疲劳的各种因素。而最常见的坐卧类家具包括椅子、凳子、沙发等（图2.1）。

图2.1　坐卧类家具

（2）凭倚类家具

在人类的正常活动中，主要与凭倚类家具产生联系。此种联系又是松散型的，如工作时与工作台或办公台有关，就餐时与餐桌或餐台有关，梳妆时与梳妆台有关，书写时与写字台有关，休闲时与茶几有关。这种关系不同于收纳类和支撑类家具，收纳类家具属于纯服务型的，使用过程中不与人体接触；支承类家具则相反，不但要与人体接触，而且还要承载人体的大部分或全部重量，使用的主要目的是为了消除或减少疲劳；而凭倚类家具则在一定程度上介于前两者之间，主要用于辅助人们的生活与工作。

凭倚类家具的设计重点较分散，特别是一部分家具如几类和台类属全方位视觉先导型产品，需要设计者根据相配套产品来突出设计重点。同时，凭倚类家具以最上层主台面作为主工作面，即产品的主要功能，但大多数产品除主要功能外，还有

相应的辅助功能,如写字台还具有收纳功能,梳妆台具有收纳与陈列功能等(图2.2、图2.3)。

(3) 储藏类家具

储藏类家具是收藏、整理日常生活中的器物、衣物、消费品、书籍等的家具。根据存放物品的不同,可分为柜类和架类两种不同贮存方式。柜类主要有大衣柜、小衣柜、壁橱、被褥柜、床头柜、书柜、玻璃柜、酒柜、菜柜、橱柜、各种组合柜、物品柜、陈列柜、货柜、工具柜等;架类主要有书架、餐具食品架、陈列架、装饰架、衣帽架、屏风和屏架等。

贮藏类家具除了考虑与人体尺度的关系外,还必须研究存放物品的类别、尺寸、数量与存放方式,这对确定贮存类家具的尺寸和形式起重要作用。随着人民生活水平的不断提高,贮存物品种类和数量也在不断变化,存放物品的方式又与各地区、各民族的生活习惯各有差异。因此,在设计时必须仔细了解和掌握各类物品的常用基本规格尺寸,以便根据这些尺寸分析物与物之间的关系,考虑各类物品的不同存放量和存放方式等因素,找出存放物容积的最佳尺寸值,合理存放各种物品,提高收藏物品的空间利用率。因此,既要根据物品的不同特点,考虑材料等多方面的因素来区别对待,又要照顾家具制作时的可能条件,制定出尺寸方面的通用系列(图2.4、图2.5)。

(4) 厨房家具

厨房家居是指包括橱柜、厨具及各种厨房家电的整体空间。随着我国房地产业的兴起,厨房整体配置成为住宅装修的重点,促进了厨房家具行业的迅猛发展。

在进行厨房家居设计时,应考虑使用者的身高、使用习惯、文化素养及家具形状尺寸和空间结构,充分结合人体工程学、工程材料学及装饰工艺学等相关原理,尊重人体动线流程,合理划分厨房烹饪、洗涤、存储等不同功能区,基于我国住宅厨房面积普遍偏小的现状,正确选择

图2.2 茶几

图2.3 梳妆台

图2.4 衣柜

图2.5 书柜

图2.6 厨房家具（一）

图2.7 厨房家具（二）

橱柜的组合类型，如操作线路短、效率高的U型；可满足多人协作的岛型；可充分利用空间的G型；有推拉门的并型，或者我国最常见的L型，以及公寓式的一型等，达到合理利用空间，满足厨房功能的同时展现一定的品质生活（图2.6、图2.7）。

2.1.2 灯饰

灯饰使用在我国有悠久历史。早在经济高度发达的唐代，实用兼装饰作用的灯就开始大量出现在宫廷和灯节之中，像灯轮、灯树、灯楼、灯笼、走马灯、松脂灯、孔明灯、风灯等，这些灯具或灯俗烘托了大唐盛世，成为唐代家居饰品的重要点缀物。如今，我们把灯饰一般分为：吊灯、吸顶灯、落地灯、壁灯、台灯、筒灯、射灯、浴霸、节能灯等。

（1）吊灯

单头吊灯多用于卧室、餐厅；多头吊灯宜装在客厅里。吊灯的花样最多，常用的有欧式烛台吊灯、中式吊灯、水晶吊灯、羊皮纸吊灯、时尚吊灯、锥形罩花灯、尖扁罩花灯、束腰罩花灯、五叉圆球吊灯、玉兰罩花灯、橄榄吊灯等。吊灯安装高度最低点应离地面不小于2.2米（图2.8）。

图2.8 吊灯设计

图2.9　现代金属壁灯　　　图2.10　欧式壁灯　　　图2.11　新中式壁灯

(2) 壁灯

适合于卧室、卫生间照明。常用的有双头玉兰壁灯、双头橄榄壁灯、双头鼓形壁灯、头花边杯壁灯、玉柱壁灯、镜前壁灯等（图2.9~图2.11）。

(3) 落地灯

落地灯常用作局部照明，不讲全面性，但强调移动的便利，对于角落气氛的营造十分实用。落地灯的采光方式若是直接向下投射，适合阅读等需要精神集中的活动，若是间接照明，可以调整整体的光线变化（图2.12、图2.13）。

2.1.3　家用纺织品

家用纺织品与服装用纺织品、产业用纺织品共同构成纺织业的三分天下。作为纺织品中重要的一个类别，家用纺织产品在居室装饰配套中即"软装饰"中具有举足轻重的地位，它被统称为软装中的"布艺"家居饰品，在营造与环境转换中有着决定性的作用。家纺品从传统的满足铺铺盖盖、遮遮掩掩、洗洗涮涮的日常生活需求一路走来，如今的家纺行业已经具备了时尚、个性、保健等多功能的消费风格，在家居装饰和空间装饰中已经成为市场的新宠。如果按照软装中的功能划分，家用纺织品主要包括窗帘、床上用品、地毯等。

(1) 窗帘

都说眼睛是心灵的窗户，而窗户是居室的眼睛，窗帘则是窗户的"灵魂"。窗帘在满足使用功能的同时，更能体现室内环境的气氛与情趣。在室内空间中如悬

图2.12　新中式落地灯　　　图2.13　后现代创意落地灯

挂一幅色彩和谐图案新颖的窗帘便可使得整个室内顿生光彩，给人美好的视觉感受。因此，窗帘在室内空间中具有举足轻重的地位，它能表达出更为丰富与生动的空间层次，在室内空间中发挥着巨大的功效（图2.14）。

（2）床上用品

床上用品包括床单、被子、枕头等产品，在卧室的氛围营造方面具有不可替代的作用。在中国，床上用品业又称为寝装业、寝具业、卧具业或者室内软装饰业，是家纺的重要组成部分，产值占中国家纺业1/3以上排名家纺行业第一位。

卧室是最能体现生活素质的地方，而床又是卧室的视觉焦点，因此，寝具（被套、床单枕套）被认为是另外一种服饰，体现着主人的身份、修养和志趣等。寝具除了具有营造各种装饰风格的作用外，还具有适应季节变换、调节心情的作用。比如，夏天选择清新淡雅的冷色调布艺，可以达到心理降温的作用；而冬天就可以采用热情张扬的暖色调布艺，达到视觉的温暖感；春秋则可以用色彩丰富一些的床上用品营造浪漫气息（图2.15）。

（3）地毯

地毯又名地衣，即铺于地面的编织品。最初，地毯仅用来铺地，起御寒而利于坐卧的作用，后来由于民族文化的陶冶和手工技艺的发展，逐步发展成为一种高级的装饰品，既具隔防潮、舒适等优点，也有高贵、华丽、美观、悦目的观赏效果。地毯是中国著名的传统手工艺品，已有2000多年的历史，文字记载可追溯到3000多年以前。根据文献记载，在唐宋到明清时期地毯的品种越来越多，所制的地毯，常以棉、毛、麻和纸绳等原料编制而成。中国所生产的编织地毯，使用强度极高的面纱股绳作经纱和纬纱，在经纱上根据图案扎入彩色的粗毛纬纱构成毛绒，然后经过剪毛、刷绒等工艺过程而织成。其正面密布耸立的毛绒，质地坚实，弹性又好。尤其以新疆和田地区所生产的地毯更为名贵，有"东方地毯"的美誉，那里所生产的地毯不仅质量好，产量也大（图2.16）。

如今室内装饰中地毯的软装效果越来越被重视，并且已经成为一种新的时尚潮流。选择一块与居室风格十分吻合的地毯可以起到画龙点睛的作用。当然，地毯除了具有很重要的装饰价值以外，还具有美学欣赏价值和独特的收藏价值，比如一块弥足珍贵的波斯手工地毯就足可传世。

图2.14　卧室窗帘

图2.15　床上用品

图2.16　地毯

2.1.4 卫浴饰品

卫浴饰品小到盥洗用的洗漱用具、清洁用的马桶刷、装在墙壁上的挂件、擦脸用的毛巾、铺在脚下的卫浴专用地垫，大到收纳卫浴用品的浴室等家具都属于卫浴产品的范畴。随着社会文明的进步，消费者的消费观念悄然发生了变化，传统单调的卫浴用品已经很难引起消费者的关注，卫浴用品单纯的使用价值已经远远不能满足要求，这个时候产品使用性和审美性的结合无疑成为了一种必然。人们通过卫浴空间消除疲劳的同时，追求卫浴生活的精神享受使生活品质进一步得到提升，而卫浴产品作为与人们精神相通的载体，被赋予了不一样的美学要求，体现出人们的人文内涵和生活态度（图2.17）。

图2.17 卫浴饰品

2.1.5 生活家居饰品

所有的家居饰品包括杯、盘、烟缸、衣架、挂钩、储物用品等，都属于生活家居饰品一类，它们在人们的生活中起着不可忽视的作用。

广泛使用的PP或PVC塑料透明家居饰品，这种材料虽然普通，但在设计中占有非常重要的地位，随着经济的发展越来越凸显其地位，甚至兼顾了美观、实用和收藏的价值。这种材质本身具有超强可塑性，所以可以随意地表达出设计师的思路，无论是椅子、储物柜、书桌等大家具，还是杯子、灯罩等小配件，都能一次注塑成模。

玻璃饰品也因为其晶莹剔透、多姿多彩，种类丰富，具有典雅、冷艳、脱俗的特点，充分地将实用性和艺术性完美的结合，成为时下居家装饰的一大亮点。它的实用功能主要体现在器皿上，尤其是在餐桌上，当实用功能强大、透明的玻璃器皿中放入色彩鲜艳的食物时，不但增强了装饰感，增加了食欲，而且在视觉上还减少了其他实物的体积感。

丝绸除了可以做成衣服、装饰品等之外，美国、丹麦等国家出现以丝绸制品替代塑料来包装食品。例如，美国一家推出的丝绸水果袋，是用半透明的薄丝绸制成，袋上绣着水果或古色古香的图案。这种丝绸既是食品包装袋，用完洗涤后，又是一种时装式的艺术手袋。丹麦的英比萨尼公司推出的化妆品，也选用绸织品作为化妆盒封面，更以绸面织造广告女郎栩栩动人的形象，突出女士使用化妆品的美姿，这样的化妆盒，摆放在家里还是一个具有特殊气质的装饰品。

这些材质的家居饰品摸起来平滑细腻，高清晰的透明感与圆滑的弧线或者个性的直线相得益彰。很多用品都是名牌家居的经典之作，其精致考究的做工、简单经典的流线型设计让人印象深刻，也是非常有收藏价值的产品。

设计师在设计这类产品的过程中，可以利用隐喻的技巧，将使用者经常使用或熟悉的形态运用到设计中，将产品的主要特征与产品本身相关的文化、情境、内涵等产生视觉上的联结，而使用者也可由视觉形态去发觉、诠释产品所蕴含的信息（图2.18、图2.19）。

图2.18 儿童水杯

图2.19 玻璃饰品

2.2 装饰性家居饰品

家居饰品所具有的功能除了最基本的使用功能外,最大的特色就是其装饰功能,装饰性家居饰品的选择与布置不仅能够体现一个人的职业特征、性格爱好及修养、品味,而且还是人们表现自我的手段之一。好的装修风格离不开好的装饰性家居饰品,装饰性家居饰品在室内装饰中也显得尤为重要,一般装饰性家居饰品主要包括装饰工艺品、装饰铁艺、木艺、挂画、植物等,这些物品主要是发挥其装饰功能,美化空间布局。

装饰性的家居饰品在摆放时也极其讲究,摆放的位置和布局都体现着学问。在布置装饰家居品时,一定要注意构图章法,要考虑装饰品与家具的关系,以及它与空间宽狭的比例关系,如何布置,都要细心推敲。如某一部分色彩平淡,可以放一个色彩鲜艳的装饰品,这一部分就可以丰富起来。在盆景边放置一小幅字画,景与字相衬,景与画相映,能给室内增添情趣。

2.2.1 装饰工艺品

17世纪诗人张潮有一段话:"花不可以无蝶,山不可以无泉,石不可以无苔,水不可以无藻,乔木不可以无藤萝,人不可以无癖。"这简直就是在直呼:包装不可无装饰,服装不可无装饰,家居环境不可无装饰,生活不可无装饰,任何一种设计都不可以无装饰。装饰的精神永存。

装饰工艺品用其独特的艺术形式,烘托环境气氛、强化室内空间特点、增添审美情趣、实现室内环境中整体的和谐与统一。在现代室内装饰设计中,装饰工艺品愈来愈受到人们的重视,作为重要的表现手法之一,逐渐成为室内装饰中极具潜力的重要发展方向。

工艺品的创意突显个性、展现风格,使我们生活的环境更富韧性魅力。在随意摆放中,在有序无序间,或内敛,或释放,轻而无声地滑入主题空间,获取和追求某种内在的均衡和节奏,不经意间流露出一种生活态度,一种生活与心灵的契合。

(1)陶艺

陶瓷艺术在中国发源年代久远,样貌繁多,在世界历史上中国的陶瓷艺术一直是

具有相当的代表性，也由于传承年代久远，技术不断更新，加上历经朝代更迭，不同民族与生活方式的差异影响了中国陶瓷的发展方向。

传统陶瓷以生活器皿为主，以釉彩来分类可分为釉上彩与釉下彩两种。现代陶瓷是艺术家以陶瓷材料为创作媒介的一种艺术形式，线条柔和，色彩独特，肌理起伏多变，造型抽象，以个性化的手法表现现代人的理想、个性、情感、心里、意识以及审美等哲学理念，所要挖掘的不只是客观世界，更是人的内心世界和社会意识，在生活中已被越来越多的人青睐、享受。

现代陶艺创作者本着这一发展趋势，利用自己娴熟的双手和丰富的感情创作出与家居环境相适应的陶艺家居饰品。陶艺作品从一捧泥土一杯水开始变身，在外力的作用下形成丰富多样的肌理效果，比如拉坯过程中的手指与泥柱在旋转的过程中产生的流动性的、纤弱的泥质美。泥是多变的，从柔软的泥经过火的锤炼烧成坚硬的陶瓷，由物理变化到化学变化，其间产生的扭曲、坍塌、开裂、收缩以及从深到浅、从浅到深的颜色变化，都会使观赏者在情感上产生共鸣，这也是人们内心深处回归原始、寻找自我的精神需求。音乐般韵律的花瓶，造型别致的陶瓷台灯，品味独特的陶艺雕塑，都洋溢着现代人的激情（图2.20、图2.21）。

图2.20　古典陶瓷设计

图2.21　现代陶瓷饰品

（2）金属类摆件

金属类摆件从材料上分，包括纯金属和它们的合金，常用的纯金属材料有铜、铁、银、金等，合金材料有不锈钢、铝合金、黄铜、青铜、白铜等。从材质价值上分，又可分为贵金属类和非贵金属类，其中贵金属主要包括金、银和铂族金属等。

在日常生活中，我们时时刻刻都在与金属打交道，它们具有良好的导电性、导热性、延展性，且具有不同的熔点和密度，例如：铁具有良好的导热性；铜具有导电性；不锈钢具有抗氧化性；黄金具有稀有、不怕酸碱、耐高温特性；铝合金又质量轻、抗腐蚀等，除此之外，像钛金属这样质地轻、密度小、色彩丰富、耐腐蚀的新兴材料也逐渐受到人们的欢迎。因此，金工艺术家利用不同金属的特性与色彩，用电镀、喷涂、敷塑等主要加工工艺进行表面处理和装饰，通过拆装、折叠、套叠、插接，形成不同的金属摆件，不仅单纯作为日常使用的使用品，更是成为集实用性、观赏性、情感寄托符号特征于一身的金工艺术产品，成为美化生活、美化室内环境的重要产品，起到了画龙点睛的作用（图2.22）。

图2.22　纯铜梅花鹿摆件

（3）木艺

木器，指用木材制作成的器具。木器伴随着人类文明不断地发展并被人类所使用。远古时期的人类很可能就已开始使用木制器具。由于古人生活在与树木朝夕相处的自然环境中，而木材的可利用性、可塑性很强，加工相对较容易，因此成为其生活中首选的工具。

由于木材的物理因素，其本身较易腐朽，保存的时间远不如石器、金属等材料，故而留传至今的木器数量也相对有限。然而，在人类的生产与生活中，木器一直受到

人类高度重视，并不断地被融入人们对生活、对自然的美好愿望。更值得注意的是，与其同时代出现的石器乃至青铜器等早已不再成为人类生活的主流时，木器仍然不断得到发展（图2.23）。

（4）花艺

花艺设计包含了雕塑绘画等造型艺术的所有基本特征，是一门不折不扣的综合性艺术，花艺设计中的质感变化，是影响整个花艺创作的一个重要元素。质感的一致创造出了和谐的观感，但相同的质感只是一种模仿，是绘画与雕塑中为了达到与现实雷同而做出的一种努力。在实际的应用中，还有很多情况需要我们做出与周围环境有所区别的设计，因而需要做出质感的对比，这种对比往往能够成为装饰设计中的亮点。

在色彩质感比较丰富的环境中进行花艺设计时，质感元素应该是越协调越好；反之，如果是在一个色彩质感一致或是有一点沉闷的环境中，就应该用质感对比强烈的手法来打破这种沉，就像黑暗中的一道闪电，使人为之一振（图2.24）。

图2.23　木艺家具饰品

2.2.2　壁挂

壁挂编织是由不同种类的纤维材料制成的绳结艺术作品，也可称为纤维艺术或软雕塑。它打破了以往编织壁挂的平面性和展示方法，从平面走向立体，突破了平面形态空间范围的局限性，打破了以往雕塑的硬质材料，如石、铜、铁、木等的不可再塑性。它是以软质纤维材料进行创作，所以形态可随意推、拉、伸展、卷曲等，随时可以变换作品自身形态及展示方式，给观众以全新的视觉感受。

现代建筑及室内装饰需要这种表面柔和，质地松软的立体艺术品来增加现代建筑空间里的温馨和亲切感，它也丰富了雕塑本身的表现形式，所以纤维艺术成为雕塑家族中的一位新成员，打破了雕塑是硬质材料的传统观念（图2.25）。

图2.24　花类装饰

2.2.3　装饰画

在现代的室内空间设计中，装饰画在其中的应用起着重要作用，被很多设计师使用。装饰画在空间设计中合理的运用会让人们在室内感受到舒适，减少压力，提高心情的舒畅度，因而有必要对装饰画与室内空间设计进行深入研究，扩大装饰画在室内空间设计中的优势，促进室内空间设计的不断优化和发展。现代人对室内空间设计的要求越来越个性化，然而在彰显个性时会对空间的协调统一性提出了巨大的挑战，设计师在满足屋主要求时要注重装饰画在室内空间设计中的搭配，促进室内空间的协调统一。

色彩搭配要统一，在室内设置装饰画，目的是提升室内的美观度，因而在给装饰画挑选颜色时，要注意画与室内设计的整体色彩搭配，与室内风格一致，以免画与设计风格不协调给人一种格格不入的视觉感受。

类型要统一，若是在室内选择水墨画，其他的装饰画也应以水墨画为佳，促进

图2.25　壁挂

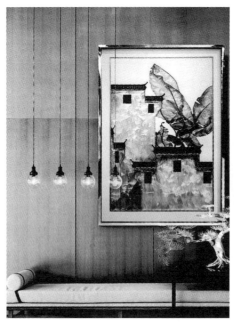

图2.26　装饰画

空间的协调统一；尺寸要适宜，在选择装饰画的尺寸时，不能按照自己的喜好随意挑选，以免在实际安装过程中出现过大或是过小的情况，要清楚悬挂空间的具体尺寸，以此为基础来确定装饰画的大小，增加空间协调统一性（图2.26）。

另外，还要科学地选择内容，在室内设计中选择装饰画时要注重挑选画的内容，室内的内容和主题能影响人们的心情，不可忽视。若是选择的装饰画内容过于压抑，长期处于此环境中会让人们出现负面的情绪，严重时会产生心理问题，影响人们的身心健康。室内装饰画大都选择花和风景，给人以舒适、娴雅的感觉，提供良好的居家环境，若是装饰画过于血腥和暴力，给人不适的感觉，会影响整个空间的和谐氛围。

第3章

家居饰品设计原则和表现形式

3.1 家居饰品设计原则

英国艺术理论家克莱夫·贝尔在其美学名著《艺术》中提出的"审美假说"认为：一切真正的艺术应具有一种共同性质，它就是"有意味的形式"。在各个不同的作品中，线条、色彩以某种形式间的关系，激起我们的审美感情。"有意味的形式"就是视觉艺术的共同性质，也就是室内家居饰品设计所要遵循的性质与美学规律，这些意味形式、共同性质、美学规律也可以看成是前人对客观世界美学原则的总结。家居饰品设计原则是通过空间、造型、色彩、光线、材质等要素，或简单归纳为形、色、光、质的完美组合所创造的整体审美效果。在家居饰品设计过程中要遵循以下几项原则。

3.1.1 形式美原则

形式美是一种具有相对独立性的审美对象，它与美的形式之间有质的区别。美的形式是体现合规律性、目的性的本质内容的那种自由的感性形式，也就是显示人的本质力量的感性形式。形式美与美的形式之间的重大区别表现在：首先，两者所体现的内容不同。美的形式所体现的是事物本身美的内容表现，是确定的、个别的、特定的、具体的，并且美的形式与其内容的关系是对立统一、不可分离的。而形式美则不然，形式美所体现的是形式本身所包容的内容，它与美的形式表现事物本身美是相脱离的，而单独呈现出形式所蕴有的朦胧、宽泛的意味。其次，形式美和美的形式存在方式不同。美的形式作为有机统一体不可缺少的组成部分，是美的感性外观形态，不是独立的审美对象。形式美是独立存在的审美对象，具有独立的审美特性。

形式美的构成因素一般划分为两大部分：一部分是构成形式美的感性质料；另一部分是构成形式美的感性质料之间的组合规律，或称构成规律、形式美法则。构成形式美的感性质料主要是色彩、形状、线条、声音等。

色彩的物理本质是波长不同的光，人的视觉器官可感知的光是波长在390～770纳米的电磁波。各种物体因吸收和反射光的电磁波程度不同，而呈现出赤、橙、黄、绿、青、蓝、紫等十分复杂的色彩现象。色彩既有色相、明度、纯度属性，又有色性差异。色彩对人的生理、心理产生特定的刺激信息，具有情感属性，形成色彩美。如红色通常显得热烈奔放、活泼热情、兴奋振作；蓝色显得宁谧、沉重、悒郁、悲哀；绿色显得冷静、平稳、清爽；白色显得纯净、洁白、素雅、哀怨；黄色显得明亮、欢乐等。

形状和线条作为构成事物空间形象的基本要素，具有极富特色的情感表现性。如直线具有力量、稳定、生气、坚硬的意味；曲线具有柔和、流畅、轻婉、优美的意味；折线具有突然、转折的意味；正方形具有公正、大方、固执、刚劲的意味；三角形具有安定、平稳的意味；倒三角形具有倾危、动荡、不安的意味；圆形具有柔和、完满、封闭的意味等。声音本是物体运动产生的音响，其物理属性是振动，它的高低、强弱、快慢等有规律的变化，也可以显示某种意味。如高音激昂高亢、低音凝重深沉、强音振奋进取、轻音柔和亲切等。

图3.1 卧室

图3.2 和谐的美

把色彩、线条、形体、声音按照一定的构成规律组合起来，就形成色彩美、线条美、形体美、声音美等，这些表达出来的就是形式美（图3.1）。

构成形式美的感性质料组合规律，即形式美的法则主要有齐一与参差、对称与平衡、比例与尺度、黄金分割、和谐、对比、主从与重点、过渡与照应、稳定与轻巧、节奏与韵律、渗透与层次、质感与肌理、调和与对比、多样与统一等。这些规律是人类在创造美的活动中不断地熟悉和掌握各种感性质料因素的特性，并对形式因素之间的联系进行抽象、概括、总结出来的。运用形式美原理进行空间和界面形象的设计创新是形式思维的有效手段。

探讨形式美法则，是所有设计学科共同的课题。在日常生活中，美是每一个人追求的精神享受。当接触任何一件有存在价值的事物时，这种共识是从人们长期生产、生活实践中积累的，它的依据就是客观存在的美的形式法则，称之为形式美法则。在人们的视觉经验中，高大的杉树、耸立的高楼大厦、巍峨的山峦尖峰等，它们的结构轮廓都是高耸的垂直线，因而垂直线在视觉形式上给人以上升、高大、威严的感受；而水平线则使人联想到地平线、一望无际的平原、风平浪静的大海等，因而产生开阔、徐缓、平静的感受等。这些源于生活积累的共识，使人们逐渐发现了形式美的基本法则。时至今日，形式美法则主要有以下几个方面：

（1）和谐

宇宙万物，尽管形态千变万化，但它们都按照各自的规律而存在，大到日月运行、星球活动，小到原子结构的组成和运动，都有各自的规律。爱因斯坦指出：宇宙本身就是和谐的。和谐的广义解释是判断两种以上的要素，或部分与部分的相互关系时，各部分所给人们的感受和意识是一种整体协调的关系。和谐的狭义解释是统一与对比两者之间不是乏味单调或杂乱无章。单独的一种颜色、单独的一根线条无所谓和谐，几种要素具有基本的共同性和融合性才称为和谐。比如一组协调的色块，一些排列有序的近似图形等。和谐的组合也保持部分的差异性，但当差异性表现为强烈和显著时，和谐的格局就向对比的格局转化。在家居饰品设计中要强调协调性，室内各种物体给人视觉的感受总体上应是协调的、稳定的（图3.2）。

（2）对比

对比又称对照，即把反差很大的两个视觉要素成功地配列在一起，虽然鲜明强烈但仍具有统一感，它能使主题更加鲜明，视觉效果更加活跃。对比关系主要通过视觉形象色调的明暗、冷暖，色彩的饱和，色相的迥异，形状的大小、粗细、长短、曲直、高矮、凹凸、宽窄、厚薄，方向的垂直、水平、倾斜，数量的多少，排列的疏密，位置的上下、左右、高低、远近，形态的虚实、黑白、轻重、动静、隐现、软硬、干湿等多方面的对立因素来达到，它体现了哲学上矛盾统一的世界观。对比法则

广泛应用在现代设计当中，具有很大的实用效果（图3.3）。

(3) 对称

自然界中到处可见对称的形式，如鸟类的羽翼、花木的叶子等。所以，对称的形态在视觉上有自然、安定、均匀、协调、整齐、典雅、庄重、完美的朴素美感，符合人们的视觉习惯。平面构图中的对称可分为轴对称和点对称。假定在某一图形的中央设一条直线，将图形划分为相等的两部分，如果两部分的形状完全相等，这个图形就是轴对称图形，这条直线称为对称轴。假定针对某一图形，存在一个中心点，以此点为中心通过旋转得到相同的图形，即称为点对称。点对称又有向心的"求心对称"，离心的"发射对称"，旋转式的"旋转对称"，逆向组合的"逆对称"，以及自圆心逐层扩大的"同心圆对称"等。在平面构图中运用对称法则要避免由于过度的绝对对称而产生单调、呆板的感觉。有的时候，在整体对称的格局中加入一些不对称的因素，反而能增加构图版面的生动性和美感，避免了单调和呆板。在家居饰品的布置中，过于对称的布置给人一种平淡呆板的视觉印象，在基本对称的基础上，局部的不对称可呈现一定的动感（图3.4）。

图3.3 色相对比

图3.4 对称的美

(4) 平衡

平衡器两端承受的重量由一个支点支撑，当双方获得力学上的平衡状态时，称为平衡。在平面构成设计上的平衡并非实际重量、力矩的均等关系，而是根据形象的大小、轻重、色彩及其他视觉要素的分布作用于视觉判断的平衡。平面构图上通常以视觉中心（视觉冲击最强处的中点）为支点，各构成要素以此支点保持视觉意义上的力度平衡。在实际生活中，平衡是动态的特征，如人体运动、鸟的飞翔、野兽的奔驰、风吹草动、流水激浪等都是平衡的形式，因而平衡的构成具有动态。因此，在家居饰品的布置上要重视平衡稳定性，摆放不一定要对称，但须有一定平衡感，不能一边是空荡荡的，而另一边是堆满的（图3.5）。

(5) 比例

比例是部分与部分或部分与全体之间的数量关系，它是精确详密的比率概念。人们在长期的生产实践和生活活动中一直运用着比例关系，并以人体自身的尺度为

图3.5 平衡的美

中心，根据自身活动的方便总结出各种尺度标准，体现于衣食住行的器用和工具的制造中。比如早在古希腊就发现黄金分割比1∶1.618正是人眼的高宽视域之比。黄金分割最早见于古希腊和古埃及。黄金分割又称黄金率、中外比，即把一根线段分为长短不等的a、b两段，使其中长线段a对总长（$a+b$）的比，等于短线段b对长线段a的比，列式即为a∶（$a+b$）=b∶a，其比值约等于0.618，这种比例在造型上比较悦目，因此，0.618又被称为黄金分割率。

黄金分割长方形的本身是由一个正方形和一个黄金分割的长方形组成，可以将这两个基本形状进行无限的分割。由于它自身的比例能对人的视觉产生适度的刺激，它的长宽比例正好符合人的视觉习惯，因此使人感到悦目。黄金分割被广泛地应用于建筑、设计、绘画等各方面。

家居饰品设计的发展，曾不同程度地借鉴并融汇了其他艺术门类的精华，黄金分割也因此成为家居饰品设计构图中最神圣的观念。应用在美学上最简单的方法就是按照黄金分割率0.618排列出数列2、3、5、8、13、21等，并由此可得出2∶3、3∶5、5∶8、8∶13、13∶21等无数组数的比，这些数的比值均为0.618的近似值，饰品构图通常运用的三分法（又称井字形分割法）就是黄金分割的演变，是最容易诱导人们家居饰品视觉兴趣的视觉美点。恰当的比例有一种协调的美感，是形式美法则的重要内容。美的比例是平面构图中一切视觉单位的大小，以及各单位间编排组合的重要因素（图3.6）。

（6）重心

几何形体的重心位置都和视觉的安定有紧密的关系。色彩或明暗的分布等都可对视觉重心产生影响。在室内的一个区域或范围内，视觉上要有一个中心，这一原则可使每处居室内保持一个亮点，而软装的总体风格也易于把握（图3.7）。

（7）节奏

节奏本是指音乐中音响节拍轻重缓急的变化和重复，也指自然界或人文艺术界因变化而丰富进化，在高度、宽度、深度、时间等多维空间内的有规律或无规律的阶段性变化。家居饰品的材质、色彩、造型等要素连续重复时所产生的运动感，是家居饰品艺术美之灵魂（图3.8）。

图3.6　恰当的比例

图3.7　木茶几在空间中的重心作用

图3.8　虚实节奏、摆设碗的节奏　　　　图3.9　墙壁

（8）韵律

韵律原指音乐（诗歌）的声韵和节奏。诗歌中音的高低、轻重、长短的组合，匀称的间歇或停顿，一定地位上相同音色的反复及句末、行末利用同韵同调的音相用来加强诗歌的音乐性和节奏感，就是韵律的运用。平面构成中单纯的单元组合重复易于单调，由有规则变化的形象或色群间以数比、等比处理排列，使之产生音乐、诗歌的旋律感，称为韵律。有韵律的构成具有生气，有加强魅力的能量穿针引线。在家居饰品设计中注意韵律性，有规律的变化，如反复和层次，可给人以流动感和活力感。在复式和别墅房型的家居饰品布置设计中，要特别注重这一原则（图3.9）。

（9）联想

平面构图的画面通过视觉传达而产生联想，营造某种意境。联想是思维的延伸，它由一种事物延伸到另外一种事物上。例如图形的色彩，红色使人感到温暖、热情、喜庆等；绿色则使人联想到大自然、生命、春天，从而使人产生平静感、生机感、春意等。各种视觉形象及其要素都会产生不同的联想与意境，由此产生的图形的象征意义作为一种视觉语义的表达方法被广泛地运用在平面设计构图中（图3.10）。

随着科技文化的发展，对美的形式法则的认识不断深化。形式美法则不是僵死的教条，要灵活体会，灵活运用。运用形式美的法则进行创作家居饰品时，首先要透彻领会不同形式美的法则的特定表现功能和审美

图3.10　HWCD的雕塑办公家具

意义，明确欲求的形式效果，之后再根据需要正确选择适用的形式法则，从而构成适合需要的形式美。形式美的法则不是固定不变的，它会随着美的事物的发展而不断发展，因此，在美的创造中，既要遵循形式美的法则，又不能犯教条主义的错误，生搬硬套某一种形式美法则，而要根据内容的不同，灵活运用形式美法则，在形式美中体现创造性特点。

3.1.2 创新性原则

家居饰品是居室空间中必不可少的存在，追求个性化、时尚化是其最显著的特征，这就需要不断地、快速地对产品进行创新。

对于中国来说，家居饰品是起步早发展晚的行业。受社会环境和经济因素的影响，以前人们对家居装饰不是很重视，19世纪60～70年代的家居饰品，大都是些像台灯一样实用性比较强的摆设物件，那个时候市场上还没有形成真正意义上的家居饰品行业。当时的家居饰品主要是伴随着家具行业、礼品业、鲜花、床上用品的分散式销售。由于受收入水平等方面的限制，中小城市的饰品消费还只是较普通的配饰，产品的档次相对来讲偏低，人们对家居饰品的关注度不高，较少有规模的家居饰品专卖店。2000年之后，家居饰品行业逐步形成自己的市场。目前在国内已经初具规模的家居饰品行业中，还没有一个响当当的品牌，这是挑战也是机遇。

家居饰品成卖场"新秀"进军我国的英国特力屋、在全球44个国家开店的瑞典宜家、拥有全国各地几十家数千平方米大型直营专卖展厅的伊力诺依等，几年内以其各自特色将家居饰品行业演绎得有声有色。而国内却没有一个叫得响的品牌与之匹敌。

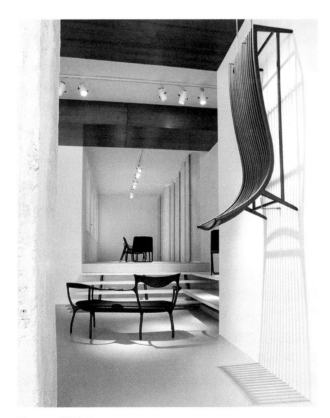

图3.11 创意家具

创新缺失阻碍了国内家饰企业的发展，全国工商联家具装饰业商会家居饰品专委会执行会长刘少欣，一句话概括了这个行业的关键："这个行业是劳动密集型的，技术含量不是很高，最主要是看是否有创意。"软装只有不断地推陈出新、引领潮流，才能保证市场的长期占有率，否则就可能被其他卖场迅速取代。所以软装饰家居卖场在产品设计创新上将会面临严峻的挑战。

没有创意是潮流产品的致命伤，现在中国的家居饰品市场，产品琳琅满目，但在这些商品中，类似的或雷同的产品占大多数，有创意的、让人眼前一亮的产品却是少之又少。而要在家居饰品行业中，做出一个有号召力的品牌，主要看品牌后面的产品有没有号召力，能不能体现品牌的个性。没有创意的产品直接打击到的是消费者的购买兴趣，让消费者没有购买欲望的产品，它对自身品牌的影响力是不言而喻的（图3.11）。

现在很多人已经开始习惯购买各类时尚品牌。很多其他品类的时尚品牌也开始推出时尚家居饰品，但是国内却没有一个专业家居饰品品牌，所以国内的家居饰品卖场在做大、做专后要注重培育品牌，只有这样才能与国际家居饰品品牌相抗衡，从而赢得更多的市场。

3.1.3 时代性原则

艺术是特定时代生活的反映，艺术家是时代的产物。特定时代的物质生活条件、社会政治斗争、意识形态、文化思潮等，不仅决定艺术作品的思想内容，制约艺术作品的表现形式，而且影响着艺术家的思想观点、政治态度、审美理想、艺术道路和艺术个性。因此，各个时代的艺术就必然打上各自时代的烙印，呈现出不同的时代特色，展现不同的时代精神。同一时代的艺术，一方面不同程度地反映了这个时代的特色，具有共同的时代性；另一方面，又在表现时代特征、体现时代精神方面，存在着深浅、明暗、多寡、正误等差异。艺术的时代性又总是与艺术的继承性交织、统一在一起，其表现是丰富多样、千差万别的。

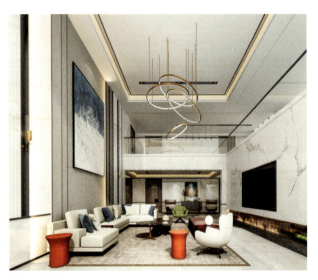

图3.12　现代装修

随着城市化建设迅猛崛起，各个城市都在努力朝着经济蓬勃发展、生态良性循环、人民安居乐业、城市山清水秀的现代化大都市这个目标建设。这是社会精神文明进步的体现，是人类物质文化生活提高后的必然追求。

人们追求幸福、健康和美好，就要求有一个舒心优雅的生态环境，因此，人们对城市建设提出了一系列的目标要求，即卫生城市、花园城市、园林城市、生态城市等。由于现代城市的建设直接影响着人们生活理念的提升，不仅要求生活在良好的城市生态环境中，而且对家居室内环境有了更高的追求。

因为居室与每个人的生活息息相关，人们大部分时间是在室内度过的，所以随着人们对物质和精神要求的不断提高，对审美意识和居住生态环境质量也提出了更高的要求。室内家居饰品要体现个人的职业、身份、文化素养和个人爱好，不可刻意模仿他人，要使主人感到生活在自己的小天地中，使来访者能感到"室如主人"。因此，如何按照每个人的意愿和喜欢的格调，对居室进行艺术处理、设计、装修，打造一个舒适优雅的居住环境，这就给设计师提出了更高的要求，所以也需要他们不断总结和创新（图3.12）。

3.1.4 生态性原则

从20世纪50年代以来，随着生态危机的加重，人类开始反思在工业化进程中对生态的破坏，世界各地兴起了"绿色运动"，逐渐形成了"绿色思想"。到了20世纪80年代西方设计界兴起了"绿色设计"潮流和对"生态设计"的研究，突出生态意识和以环境为本的理念，保护自然环境和人文环境，维护生态平衡，创造健康的居住环境。绿色设计意味着设计可以节约原材料，使用的材料可以回收，在使用过程中不会产生污染环境的废气，不会造成对水资源和自然生物造成破坏，以及具有人类健康的安全性能等。绿色设计具有安全性、节能性、生态性、社会性等基本特征，而生态设计是生态学思想在设计领域的具体应用，其理论基础是产业生态学中的工业代谢理论和生命周期评价，二者在内涵上有重大的关联。许多国家现在已经把健康和环保纳入室内设计的法规中，制订了严格的法律法规来限制甚至禁止那些不符合环保和人体健康要求的产品和材料用于室内和环境设计与装修中。

在设计时应从绿色、生态方面考虑如下几个问题。

(1) 材料的环保性

第一是材料自身的环保性（石材、人工合成的化学材料等），即材料不存在危害人体、自然环境的成分。第二是材料的再生性（木材等），即材料能否循环使用。家居饰品不在价高，而在精美适用，一般不必使用昂贵的材料，因为金饰与镀金饰在外观上毫无区别，有时，使用竹木工艺品进行装修装饰，可形成颇具特色的室内"景点"。

(2) 节能性

设计时应尽量用环保节能产品，如节能灯具、水具、光电板、集热器、吸热百叶和有效的遮阳织物，以及利用太阳能的太阳能集热器、双层隔热玻璃、太阳能发电设备等，不仅能减轻环境负荷，还可以创造健康舒适的室内环境。

(3) 可循环再生性

多层次的室内绿化，即利用目前发展起来的腐殖土生成技术、防水处理技术、无土栽培等现代绿化技术，用以吸收二氧化碳、甲醛、苯和除去空气中的细菌，形成健康的室内环境，具有生态美学方面的作用。一方面补充了地面绿化的不足；另一方面与建筑自然通风、采光的处理相结合，大大改善了室内空间与自然的隔离状况，把自然生态延伸到了室内环境，保持设计的可循环再生性。

(4) "以人为本"的舒适性

把人放在首位，设计出更人性化、更便利、更舒适、更体贴的生活环境和室内空间是设计师在新时代的重要目标。在技术不断发展的信息时代里，人的异化和物化已经成为哲学家们所担心的重要问题，尤其是在工作给人们带来越来越多压力的今天，人们更希望能够在公共空间里得到更多的人性化关怀，人们渴望在一天的繁忙工作后，在一个设计温馨的家里享受到放松感和安全感。"以人为本"还要考虑到环境使用的特殊人群（病人、残疾人、老年人和儿童等）的心理需求和生活习惯，以及体现出对使用者的精神关怀。

总之，在现代的室内设计中，生态设计还只是一种美好的愿望，还处于试验阶段，真正要实现生态设计还是要依赖不断进步的科技手段，但是设计师们必须要有生态设计思想和生态设计意识（图3.13）。

3.1.5 文化性原则

在多元化设计思潮涌现的今天，文化性的介入已不可避免，其介入的方式是多重性的。通过室内概念的设计、空间设计、色彩设计、材质设计、布艺设计、家具设计、灯具设计、陈设设计，均可产生一定的文化内涵，达到一定的隐喻性、暗示性及叙述性。在上述的设计中，陈设设计最具表达性和感染力。陈设的范围主要是指墙壁上悬挂的各类书画作品、图片、壁挂等，各类家具上摆设的瓷器陶罐、青铜制品、玻璃器皿、木雕等。这类陈设品从视觉传达上最具有完整性，既表达了一定的民族性、地域性、历史性，又有极好的审美价值，这是目前国内外最常用的手法之一。

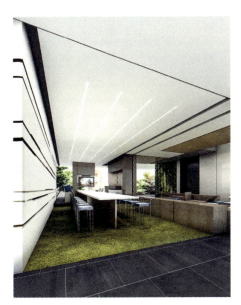

图3.13　绿色家装

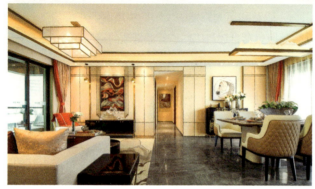
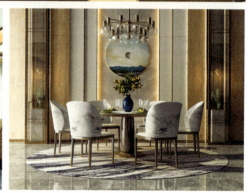

图3.14　注重整体式的家装

3.1.6　整体性原则

　　室内设计讲究整体性设计，同样在家居饰品中也要使局部服从整体，这也是艺术创作的普遍规律。室内的陈设设计首先应该从整体的风格出发，把握好所要展现的风格。另外就是在陈设品的色彩上也要遵循整体性原则，可以大面积协调、小范围对比，突出重点，甚至有时候必须做到忍痛割爱。家居饰品设计不是饰品的堆砌，或许每个饰品都很精致，但放到一起就有可能显得凌乱。室内环境不能装扮得琳琅满目，像个展览室或杂货铺。不论地面、墙面、桌面、台面，都要留下一定的"空白"，使人的身体和目光有活动的空间。"室雅何须大，花香不在多"，清爽雅致才生美感，而堆砌拥挤，则只会破坏美感。另外，饰品一定要"精"，在质地、造型、颜色上都要有其精彩之处。

　　所以应该从整体的角度出发，强调统一性，各种材质的造型、风格、款式、色彩、质地，应统一在一个相似的大基调中，多做减法，局部服从整体。例如，家具款式是现代简约的，窗帘花形则也应该是比较简约的（图3.14）。

3.2　家居饰品设计表现形式

　　家居饰品设计表现形式主要为：民族文化的认同、情感归属的诉求、人机环境的协调。

3.2.1 民族文化的认同

民族文化深深植根于本民族漫长的历史传统，是人们共同的生活体验与记忆，极易打动人心。对于本民族的人们来说，文化有着先天的亲切感，容易达到认同效果，而且民族文化所包含的认知元素、审美符号、文化特征，是在历史长河中积淀下来的精华，容易被世界所接受和认可。

如今，消费者追求高品质的家居饰品，这也就意味着家居饰品不仅要提供令人满意的功能，也要给消费者提供情感上的满足。换句话说，消费者在购买家居饰品时，购买的不仅仅是饰品的款式，也是内嵌在饰品中的特定生活方式，这种特定生活方式是消费者通过饰品的内涵体验感受到的，主要来自于饰品的文化表征。因此，不同的家居饰品从不同的角度给消费者提供愉快的体验，以其独特的文化和传统习俗给消费者在使用中带来乐趣。例如，德国人有着世界闻名的严谨理性思维，这种文化和特点已经深深地影响他们的设计，逐渐形成强调精湛技术的设计风格。福腾堡WMF的桌面茶具，简洁之中透露出一丝不苟的生活方式，极受消费者的青睐。日本资源短缺、人口众多，具有强烈的进取心，这种文化和特点让日本在第二次世界大战结束后采取了"双轨制"来促进工业设计的发展，如MUJI家居用品，MUJI桌面文具系列就是一个很好的例子，其中透露出物有所值、去繁就简、积极进取的日式文化理念以及禅宗的哲学，受到全世界人们的喜爱。

中国人民创造了五千多年的灿烂而悠久的物质和非物质文化历史，比如自古以来坚持的以和为贵、儒家思想、道家文化、别具一格的明清风格家具、具有中国特色的竹材、青花瓷等。所有这些文化形式，都为家居饰品的设计提供了丰富的设计资源，设计师应该拓宽他们的视野和理念，研究中国的传统文化，并将文化因素引入家居饰品的设计中。因此，本身没有生命的家居饰品，就有了文化内涵、故事、温度、感染力以及亲和力，不用特别去说明，就可以在人与家居饰品之间建立起沟通的桥梁，拉近人和饰品的距离，让人们从对文化的认同过渡到对饰品设计的认同，从而促使消费者产生购买的欲望。同时，中国传统文化的引入，将五千多年的中国文化积淀，以家居饰品为载体展示于世人，无形之中又传承了文化，让世界人民都倍感中国文化的亲和力（图3.15）。

图3.15 注重文化的家装

3.2.2 情感归属的诉求

据相关统计，越来越多的人因为情感缺失、压力的骤然增大而患抑郁症，在2019年全球就已有1.22亿左右的抑郁症患者。由此可见，尽管如今人们的物质生活越来越富裕，交通越来越发达，交流越来越快捷方便，但是人们的沟通却越来越少，压力越来越大，情感越来

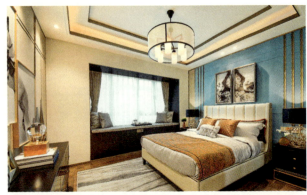

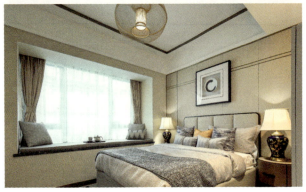

图3.16 注重情感的家装

越缺失,精神越来越匮乏。处在这样一个压力大、精神匮乏、情感缺失的信息时代,人们倍感人情冷漠,缺乏安全感,所以对情感归属、心灵归宿的渴望极其迫切。而家,对于人们来说,是情感的归属空间,是心灵的家园。家居饰品作为家居生活的重要组成部分,有必要从情感的一面去给人们营造家的温馨氛围。

《六韬》有云:"君子情同而亲合,亲合而事生之",即君子情投意合,就能亲密合作,亲密合作,事业就能成功。同理,运用到人与家居饰品的交流上来说,如果饰品能以情动人,其亲和力会大幅度提升,从而让人们心情愉悦、心情放松,有助于人们减压,找到情感的寄托,更重要的是,愉悦心情下人们更能包容设计中的小问题,会忽略产品的小缺陷,潜移默化中便会越来越亲近此产品,使用产品的时候自然得心应手。

因此,家居饰品设计要根据用户的生理特点和心理特征,依据人机工程学原理,综合加工工艺材料、结构、功能等要素,使家居用品与人的生理特征和心理特征相协调,注重"以情动人",唤起人们愉悦的情绪,触发人们积极的情感。例如,其形态要符合用户的审美情感,让用户在第一眼看见它的时候就产生亲切感;其功能要让用户觉得合情合理,感觉到它的魅力;当然,最重要的是其内涵能让家有着尽可细细品味的美感和故事,让家饱满之余,更有浓浓的生活情调和品质特色,让人感受亲情的温暖(图3.16)。

3.2.3　人机环境的协调

中国自古以来都奉行中庸之道,"中庸"即"中和",它体现了人与万物"和合共生,浑然一体"的生存智慧。也就是说,人们要把握好人—机—环境三者之间的度,以人的全面发展为目的,在利用改造"物"给生活带来便利的同时,也要学会珍惜自然、保护自然,创造自然和谐的人机环境,如此才能达到"诗意的栖居"。

在这里"环境"是指使用家居用品的"人"进行主体活动时所处的空间,包括家居环境、社会环境以及自然环境。因此,人—机—环境的亲和,从家居饰品的角度出发包含以下几个方面:家居饰品与人的亲和,家居饰品与家居饰品之间的亲和、家居饰品与家居环境的亲和、家居饰品与社会环境的亲和、家居饰品与自然环境的协调。

因此,进行家居饰品的设计时,必须从"人—机—环境"亲和的角度分析其情况及相互作用。例如,饰品的大小、比例、尺度、材料、色彩、工艺等要符合人机工程学,使用方式符合人们的认知与使用习惯,让人们在使用的过程中感到身心愉悦,饰品要对家居环境有一定的适应性,对社会人文环境有一定的继承和发扬。只有统筹考虑"人机环境"中的物的因素、人的因素、社会的因素、环境的因素等,才能达到整体有序,和谐稳定,才能真正地实现人—机—环境的亲和。

3.3 家居饰品设计制约因素

家居饰品的消费注重的是一种情感体验，往往是非理性的，消费者可能说不出个所以然，但就是喜欢某个物品，所以家居饰品的消费可能会受到消费者的年龄层次、消费水平、审美情趣、家庭背景、文化背景等因素影响。同理，家居饰品设计也会受到设计者个人认知、个人品味等因素影响，其制约因素主要表现在以下几个方面：因人而异、因家庭而异、因文化而异、因审美情趣而异。

3.3.1 因人而异

消费者是家居饰品的使用主体，但是由于消费者具有生理差异、年龄差异、个体内部认知差异、个人喜好差异等，所以不同的消费者对家居饰品的色彩、材质、造型等的敏感程度不同，对家居用品的亲和敏感度自然也就有所偏差。例如，对儿童来说，一方面，他们正处在成长期，生理尺寸都比较小，身体稚嫩，自我保护意识尚不强，且不安分，总是喜欢摆弄各种物品，很容易被那些具有边边角角的物品所擦伤；另一方面，儿童富有好奇心与求知欲，注意力比较容易分散。因此，家居饰品的设计要综合考虑儿童的生理与心理因素，色彩方面可以采用鲜艳的色彩吸引儿童的视线，材质方面尽量采用不易摔碎的塑料、木材，避免使用易碎的玻璃等，形态方面可以采用仿生的形态或者卡通的表现手法，来获得儿童的亲近。

再者，随着全球人口老龄化的趋势加快，老年人越来越多，由于身体机能的退化，老年人一般腿脚不便、反应比较迟缓、适应能力也比较差，生活经常会遇到些障碍。因此，针对老年人的家居饰品设计应该根据老年人的身体特点，避免采用过于艳丽的颜色，避免用边角多的造型，于细微处给老年人贴心的关怀。

另外，年轻人追求时尚，喜欢彰显个性，但是又要面临房价高、工作累、感情无寄托等各方面的压力。因此，对于年轻人来说，家居饰品的设计在符合人机工程学的基础上，更要注重情感的亲和，以减少压力，舒缓心情。

3.3.2 因家庭而异

一千个人眼中有一千个哈姆雷特，一千个家庭里也有一千种不同的幸福感。同样，不同的家庭对家居饰品的亲和感知度自然也不尽相同。如书香门第的家庭生活讲究格调，除了注重家居饰品的舒适与实用，更注重其中蕴含着的清新雅致、高品质享受与文化韵味，因此家居用品的设计可以多采用传统的文化元素来体现其雅致，多采用自然的材质（木材、竹等）来体现其清新自然的气息；物质条件富裕的家庭，追求优雅高贵的生活品质，家居饰品的设计，最好能融合古典气息与现代的时尚气息，将内敛与华丽集为一体，彰显主人的优雅、尊贵、大气；普通小家庭，不求富贵但求简单小幸福，则更加注重家居饰品的经济、舒适、实用，简简单单、价格实惠、使用起来舒服就好。

由于家居饰品与家庭息息相关、联系紧密，因此，对家庭类型进行定性了解，能帮助设计师更好地进行家居饰品的亲和设计。家庭的分类极其复杂，如果按照FPC模

型,根据家庭的组织职能、家庭的状况(家庭成员的健康状况、收入等)等将家庭分为四大类:组织职能强大、家庭状况良好的家庭;组织职能弱、家庭状况差的家庭;家庭状况良好但是组织职能弱的家庭;组织职能强大但是家庭状况差的家庭。

如果按照家庭生命周期来划分,又可以分为单身家庭、三口之家、多代家庭、空巢家庭等。在实际设计中,我们既要考虑家庭的组织职能、家庭状况、家庭社会背景,又要考虑家庭的生命周期,从中得出不同家庭眼中的亲和意向词汇,如此,方能设计出符合众多家庭期望的产品。

3.3.3 因文化而异

家居饰品设计与文化关系紧密,一方面,家居饰品是文化的载体,可以把民族的文化传承给后代和传播到全世界;另一方面,文化是家居饰品内涵的延伸,可以使产品极具亲和力,富有生命力,吸引消费者的亲近。但是,由于历史背景和地理位置等因素的影响,不同国家或民族在人文背景、文化传统、风俗习惯、生活方式、饮食习惯等文化因素方面存在着差异,而这些文化差异或多或少都影响消费者的购买行为,且制约着家居饰品的亲和设计。

色彩方面,绿色是生命、休息和抚慰的象征,在中国、意大利等国家深受喜欢,但日本人却认为绿色是不吉利的象征,因此面向日本的家居饰品在设计中要慎用绿色;以图案为例,中国自古以来把兰花视作高洁、典雅的象征,家居饰品的设计中也经常采用兰花图案来给家居环境增添一份幽雅格调,但是意大利却忌用兰花图案;尺寸方面,亚洲地区的人体尺寸普遍比欧美地区的人体尺寸偏小,反映到饰品的造型上,其造型要比较小巧一点;饮食习惯方面,中国人惯用筷子,而西方国家则习惯用刀叉,从而使得中西方的桌面餐具造型有所出入;生活观念方面,西方国家崇尚自由、富有冒险进取精神,多具有独立的性格,家居饰品的设计追求浪漫和

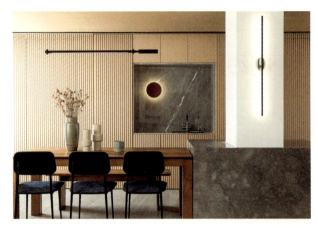

图3.17 中式家居设计

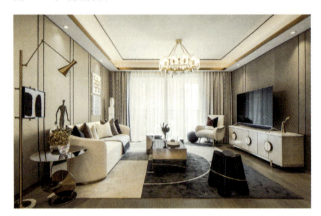

图3.18 法式家居设计

图3.19 瑞典家居设计

奔放,比较能凸显其独特的个性与独立风范,而中国谦虚内敛,家居饰品的设计风格比较含蓄(图3.17~图3.19)。

随着全球化的趋势,家居饰品逐步进入国际化行列,其他国家的家居品牌也开始进入中国市场,如宜家、MUJI等,中国家居品牌要在国内市场占据有利位置或者进军国际市场必须拓宽视野,加深对传统文化的了解,同时也要研究各国的文化特征,如此方能把握消费者的消费文化和心理特征,设计出极具亲和力的家居饰品,逐步从"中国制造"转变为"中国创造"。

3.3.4 因审美情趣而异

所谓审美情趣,是指审美主体在审美实践活动中表现出来的情感倾向性或个人主观偏好。由于审美情趣受到周围生活环境、社会条件、文化教养、个人认知等因素的制约,所以,人们面对同一款家居饰品,可能会产生不同的情感反应,做出不同的审美判断。

不同的审美主体可能有着不同的审美情趣,比如文人雅士大多喜欢造型雅致、古朴自然的家居饰品;官场人士比较注重风水,因此家居饰品多采用一些比较吉利的图案与元素,如桌面上经常摆放一些竹制产品,寓意"节节高升";商务人士大多喜欢复古、简约的家居用品;时尚一族大多喜欢外观靓丽、精美有趣的家居饰品;平民百姓喜欢经济实惠、简简单单的家居饰品。

当然,同一个审美主体在不同的时期,随着年龄的增长、阅历的丰富、环境的变化等也会产生不同的审美情趣。如孩童时期喜欢色彩绚丽、造型可爱的家居饰品,青年时期喜欢时尚充满现代感的家居饰品,中年时期喜欢简约、沉稳内敛的家居用品,老年时期偏爱恬淡、朴素、简单的家居饰品。正所谓"萝卜青菜各有所爱",有人喜欢低调的,有人喜欢张扬的,也有人喜欢朴素的,虽然审美情趣因人而异、因时而异,但是审美主体对家的追求、对亲情的渴望都是一致的。因此,家居饰品的亲和设计要把握好亲情的魅力,让家充满温馨与舒适(图3.20)。

图3.20 客厅及卧室

第4章

家居饰品设计方法分析

4.1 市场调研方法

家居饰品的存在具有其必然性，然而无论其造型设计的对象简单与否，都应该源于消费者的需求，消费者各种不同的需求是构成家居饰品设计的原动力。对家居饰品设计而言，消费人群的年龄差异、地域差异、文化差异、情感差异、品味差异等均可能成为家居饰品设计风格的导向标，因此在进行设计之前对消费者人群的定位分析和对市场环境的调查至关重要。对家居饰品来说，不同的家居饰品类型会带给人们不同的心理感受。从设计的符号学角度来讲，家居饰品设计在产品语义的表现上存在着非常大的差异，从这一层面上讲，对市场、用户及环境进行调查也是在进行设计前的必要步骤。

4.1.1 产品市场调研——坐标分析法

对待开发的家居饰品进行市场调研，主要目的是从宏观上了解和把握家居饰品设计方面的相关信息，为设计师分析设计趋势、确立仿生对象、选择设计方向奠定基础。一般情况下，家居饰品设计师主要针对现有饰品的形态、结构、色彩、肌理及仿生设计的必要性进行调研。

对家居饰品设计的调研有助于设计师清楚地了解待开发饰品的形态方面在市场上所处的具体位置并根据具体定位来分析消费者人群及产品形态的风格特征。但一般而言，家居饰品的形态特征属于感性信息，往往很难用语言及数字对其进行直观、准确的评价判断、因此常常采用市场调研领域的常用方法——坐标分析法，对所要设计的同类饰品的形态、结构、色彩、肌理等要素进行感性的分析。坐标分析法是把一对表达涵义相反的形容词分散到坐标轴上，比如昂贵与便宜、呆板与仿生、美观与丑陋、柔软与坚硬、现代与传统等，使用这种方法可以很清晰地展现出重要的市场机会，不但使设计师直观地了解到饰品在市场的占有率及其发展方向和趋势，而且对家居饰品设计进行了精准定位。

设计师不仅可以借助坐标分析法对饰品进行定位，而且可以借助相关的评价分析对相同种类的代表饰品从情感性、实用性、美观性和经济性等多个角度进行对比，这样有助于设计师从宏观角度对这类家居饰品的市场进行了解。

另外，针对同一类家居饰品，要对其细节进行具体调查分析，比如塑模成型方式、手感舒适度、质地等，设计师可以通过问卷调查来统计此类家居饰品在市场中所占的份额，用以探究消费者的需求情况。

通过以上方法分析研究得到的结果，很大程度上不仅可以帮助设计师对这一类产品的市场方向进行预测，而且可以帮助设计师更好地理解消费者的心理诉求。

4.1.2 以用户为中心——消费者定位及研究

法国著名符号学家皮埃子·杰罗说："在很多情况下，人们并不是购买具体的物品，而是在寻求潮流、青春和成功的象征。"这句话反映了马斯洛关于人的需求理论

中高层次的需求心理。根据对人本主义心理学的研究，马斯洛将人的需求层次总结为五个方面：生理需求；安全需求；归属和爱的需求；尊重的需求；自我实现的需求。随着社会的发展和物质生活的丰富，人们越来越重视对自我实现的需要，即个性化消费的需求。家居饰品设计以其焕然一新的形态、结构、功能等特征在这个几乎完全被"方盒子"同化的时代中发出个性的光芒，通过对消费者的定位及研究，并根据研究分析的结果来寻找用于实现产品功能的形态，通过这一过程设计出的饰品定能满足现代多数人对个性化消费的需求。

消费者定位是指对产品潜在的消费群体进行定位；对消费对象的定位也是多方面的，比如从年龄上，有儿童、青年、老年；从性别上，有男人、女人；从消费层次看，有高低之分；从职业上看，有医生、工人、学生等。随着现代技术的不断提升，近几十年迅速涌现出大量家居饰品，要想在众多家居饰品中占有绝对优势的市场份额，不仅要对产品质量严格把关，而且还要对消费者进行准确的定位，从而来适应现代各种各样的市场发展。在对家居饰品的消费者进行准确定位后，设计师可以利用调查问卷、访谈等方法来明确他们对家居饰品的看法。

通过调查结果来分析消费者在家居饰品方面的喜好、生活习惯和方式等等，并通过运用坐标分析法、图表评估法或其他相关方法来提供家居饰品的形态、色彩、肌理、材质的设计依据。

4.1.3 与环境结合——市场环境调查

（1）经济环境调查

经济环境调查主要是对消费者的社会购买力水平、消费者收入状况、支出模式、储蓄和信贷等情况的调查，这决定消费者的购买能力，也决定消费者购买家居饰品的环境，不同经济环境直接决定家居饰品的档次和品味。

（2）技术环境调查

新技术革命的兴起影响着社会生活的方方面面。以电子技术、信息技术、纳米技术等为主要特征的新技术革命，不断改造着传统产业，为我们的饰品设计提供更大的设计空间。这就要求企业必须密切关注新技术的发展趋势，不断利用新技术来进行新饰品的开发与制造。

（3）社会文化环境调查

社会文化环境调查即收集人们在各种文化的冲击下生活方式和思想观念的发展趋势、变化的具体情况，发现和预测人们的潜在思想需求，从而预先开发出具有前瞻性、创新性的文化饰品来适应市场的需求。

调研的结果可以用文字、表格、图表和照片等形式表示，并对调研资料进行分析、研究，找出关键问题，确定开发和设计方向。

在调研的基础上，从不同角度进行比较思考，并利用设计符号学、设计心理学、设计色彩学等原理探索出符合市场趋势及消费者需求的饰品概念。

4.2 设计思维方法

家居饰品设计过程基本上是一个设计的转换过程，主要目的是将文化特性转换为商品特色的步骤，设计需要采用一定设计思维方法进入设计程序。在进入使用思维方法之前，设计师可以了解以下设计程序后运用设计方法。

首先，大处着眼、细处着手，总体与细部深入推敲。

大处着眼是指在设计时思考问题和着手设计的起点就高，有一个设计的全局观念。细处着手是指具体进行设计时，必须根据室内的使用性质，深入调查、搜集信息，掌握必要的资料和数据，从最基本的人体尺度、人流动线、活动范围和特点、家具与设备等的尺寸和使用、空间等着手。

其次，从里到外、从外到里，局部与整体协调统一。

建筑师A.依可尼可夫曾说："任何建筑创作，应是内部构成因素和外部联系之间相互作用的结果，也就是"从里到外""从外到里"。家居饰品设计的"里"，以及和这一室内环境连接的其他室内环境，以至建筑室外环境的"外"，它们之间有着相互依存的密切关系，设计时需要从里到外、从外到里反复协调，使之更趋完善合理。家居饰品设计需要与建筑整体的性质、标准、风格以及室外环境相协调统一。

再次，意在笔先或笔意同步，立意与表达并重。

意在笔先原指创作绘画时必须先有立意，即深思熟虑，有了"想法"后再动笔，也就是说设计的构思、立意至关重要。可以说，一项家居饰品设计没有立意就等于没有"灵魂"，设计的难度也往往在于要有一个好的构思。具体设计时意在笔先固然好，但是一个较为成熟的构思往往需要足够的信息量和商讨思考的时间，因此也可以边动笔边构思，即所谓笔意同步，在设计前期和出方案过程中使立意、构思逐步明确，但关键仍然是要有个好的创意方法。

4.2.1 饰品仿生造型法

自然界充满多样性与复杂性，蕴含着丰富的形态。不断从变化万千的自然中汲取灵感已成为许多设计师丰富自身设计语言的手段，设计师以自然形态为基本元素，通过分析、归纳、抽象等手段，把握自然物的内在本质与形态特征，将其转换为特定的造型语言。

仿动植物形态的家居饰品设计，都是模拟某些生物形态，并经过科学计算或艺术加工而设计的，通过对自然界中的各种生命形态的分析，形成丰富的造型设计语言。仿生造型法的灵感源于自然，它是以自然界万事万物的"形""色""音""功能""结构"等为研究对象，有选择地在设计过程中应用这些特征原理进行的设计，同时结合仿生学的研究成果，为设计提供新思想、新原理、新方法和新途径。仿生语言可以说是仿生学的延续和发展，是仿生学研究成果在人类生存方式中的反映仿生语言作为人类社会生产活动与自然界的契合点，使人类社会与自然达到了高度的统一，正逐渐成为设计发展过程中新的亮点。

在对仿生对象的观察、研究、比较及分析家居饰品设计方案的基础上，有针对

第 4 章 家居饰品设计方法分析

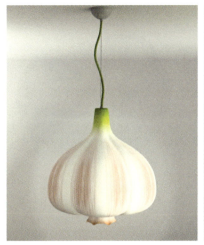

图4.1 Anton Naselevets大蒜吊灯　　　　　　　　　　　图4.2 木质花瓶

性地对仿生对象的设计元素进行提炼、概括，是仿生造型设计中至关重要的一个步骤，是成功取得仿生造型的关键与基础。因为一个关系复杂的有机体是生物形态的结构，即使不同的结构特征也是同一种生物形态，不同的信息和意义都源自不同的结构特征。设计家居饰品仿生造型的时候要用到发散性思维来筛选自然物，生物形态的特征属性也需要有选择的模仿。为了在家居饰品仿生造型中展现生物形态的特征属性，需要对一些自然界生物形态与设计品所具有的相似性或相关性的搜集，也需要在生物形态主要结构特征中有选择性地对符合饰品仿生造型进行集中提取，最后将所选择的自然物的一些视觉特征元素总结归纳，把设计家居饰品相关的特征元素提取出来（图4.1、图4.2）。

4.2.2　象形模仿法

象形手法与仿生手法有所相似，但也有所不同。仿生手法注重"神似"，是对家居饰品形象造型的概括和抽象提取；象形手法则更注重"形似"，通过一些夸张、抽象或变形意识使这种表现手法更加丰富，与产品个性更加协调一致（图4.3～图4.7）。

图4.3　maison and objet 台湾馆动物造型文创产品

图4.4　树脂仿陶瓷歌舞乐器

图4.5　竹子花瓶

图4.6　荷兰的设计师Maarten Baas造型奇特

图4.7　Folklore shop in London

4.2.3　分析列举法

分析列举法是针对家居饰品设计做调查研究，列举出各方面的情况，探索现有饰品设计改进或创新的方法，以创造出新的饰品造型形态。

①分析列举出饰品造型的缺点和不足之处，找到克服和弥补缺点的措施进行饰品创意设计。

②列举出饰品造型的全部优点，进行系统的研究和综合，扩展思维创意，创造出新的饰品设计（图4.8～图4.11）。

③打破现有的思维模式，提出有别于常规或常人思路，通过头脑风暴法，利用现有的知识，本着理想化需要或为满足社会需求，改进或创造新的事物、方法、元素、路径、环境，以不同的观点创造性地提出新的创意，激发设计者的创造灵感。Stephane Leathead躺椅就是区别于普通的椅子，利用夹子的曲线改变人们坐的方式，提供全新的功能体验（图4.12）。

图4.8　中式筷子和筷托　　图4.9　墙缝的花花瓶　　图4.10　太阳花花瓶　　图4.11　陶尊 术品异形陶瓷刺装饰品

图4.12　Stephane Leathead 躺椅

图4.13　蒙德里安风格灯饰

图4.14　旗袍门饰

4.2.4　结合不同时期艺术风格

艺术风格具体表现在手段和形式上。随着现代科技的发展，计算机已成为设计师必不可少的工具。手段、形式都会有不同的时代风格。因此作为家居饰品设计，它所采用的不同时期的表现手段和形式就不仅仅是艺术风格的体现，对于主要的受众群体来说还具有某种特殊的意义，是受众的"情感记忆"和"视觉记忆"，以此来开拓市场也是一种有效的策略。

艺术流派数不胜数，但并不是所有的艺术形式都适用于大众传播设计，从不同艺术流派中汲取、借鉴有益的因素并使之为设计服务是具有针对性的，这也是大众传播设计的特点。具体到设计，还要和饰品、受众相结合，不能太注重形式，一味地追求艺术效果而丢掉饰品设计的本质内容（图4.13、图4.14）。

4.2.5　兼顾视觉与触觉美感

家居饰品设计应该具有美感，其造型形态与艺术个性是吸引消费者的主要方面。饰品性格与饰品本身的特性应该和谐统一。如女性饰品的造型可采用优美曲线及体现韵律节奏感的设计，男性饰品的造型可采用直线、几何形来体现刚毅的视觉，儿童饰品的多采用可爱活泼的造型等。另外，当商品被消费者拿在手中时，也会给人带来审美的感受，其

图4.15　奢华帷澜　　　　　　　图4.16　花瓶肌理　　　　　　　图4.17　竹篮肌理

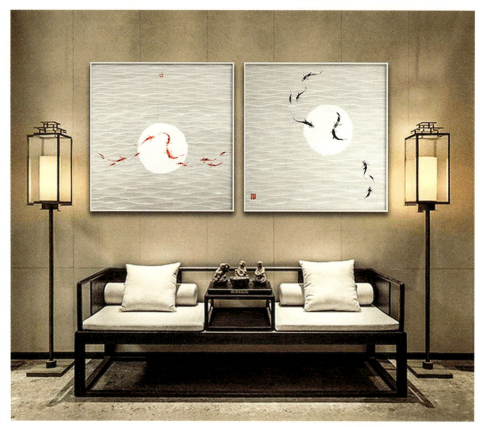

图4.18　有余庆艺术

表面的光滑、细腻或是肌理起伏都会传达出某些情绪与情感特征，《花瓶肌理》作品就是花瓶模仿贝壳的肌理（图4.15～图4.18）。

4.2.6　造型要素交合法

使用造型要素交合法要善于运用饰品产品特点和造型特征，通过巧妙结合，形成新的构思。概括和综合大量现有材料，形成有科学条理性的概念，从诸事物的个性中概括出事物的规律性。在创造思维的指导下，加大思维的前进跨度，即加大联想和转换的跨度，使设计思维加快进行。造型要素交合法可避免设计中"先入为主"的印象，避免单凭主观因素进行造型设计。作品《开花的钟》就是利用花与钟指针的转向同构创意的作品（图4.19～图4.22）。

图4.19　开花的钟　Rafael Assandri

图4.21　挑战传统的材料思想的Phobos椅子

图4.20　MOAK Studio工作室设计台灯

图4.22　陶瓷作品　YOON YOUNG HUR OFFERING BIRD VESSEL

4.3　家居饰品搭配方法

室内家居饰品搭配方法主要分为三种：色彩搭配法、形态搭配法、风格搭配法。

4.3.1　色彩搭配法

色彩搭配法主要分为三种：色调配色法、对比配色法、风格配色法。

（1）色调配色法

通过两种或多种色彩和谐有序地交融在一起，让人们感到身心愉悦，这种配色方法形成的色调可以分为浅色调、深色调、冷色调、暖色调、无彩色调等（图4.23）。

（2）对比配色法

将两种或多种颜色通过在明暗度、色彩方面进行对比，常见的对比方式有明暗对

比、灰度对比、冷暖对比、补色对比等（图4.24）。

（3）风格配色法

家居饰品色彩风格搭配就是根据整个居室的风格来定的，有些家居风格颜色分明，在颜色选择上有固化的特点。室内家居饰品风格就是利用室内装饰设计的规律，通过各种家具、陈设、界面等的造型设计、色彩组合、材质选择和空间布局，形成某种特征鲜明的秩序，被人们认知。家居饰品的风格特征的色彩特点就是我们所运用的配色原则进行再设计（图4.25、图4.26）。

4.3.2 形态搭配法

形态搭配法是利用不同形态的对比或是相同形态的统一形成的室内饰品搭配原则，通常适用于家居装饰。形态不一的家居装饰，就需要设计师去将他们陈设在能展现出其特点的家居饰品的位置表现。在选择小件的饰品时可根据大件家居的形态，搭配形态相似的小装饰，进行模仿或是比拟，塑造诙谐幽默的效果，既符合整体审美又能让整体产生独特的韵律。

人们把建筑称为"凝固的音乐"，就是因为它们是通过节奏与韵律感的体现而产生美的感染力。节奏与韵律是通过体量大小的区分、空间虚实的交替、构件排列的疏密、曲柔刚直的穿插等变化来实现的。这种室内家居饰品设计具体手法有连续式、渐变式、突异式、交错式等。在整体空间饰品中虽然可以采用不同的节奏和韵律，但同一个房间切忌使用两种以上的节奏，会让人无所适从、心烦意乱（图4.27）。

4.3.3 风格搭配法

通过家居饰品形态、色彩、内容等呈现的不同风格而调整的陈设方式，再现多元化的家居饰品。现在各种家居饰品风格也是如雨后春笋般涌现出来，可谓是百家齐放。而风格搭配法简单来说就是要按照风格的不同来调整具体家居饰品的陈设方式，营造出专属于相应风格的气氛。

图4.23 米色浅色调 金·巴特尔特（Kim Bartelt）的蜡笔画"绘画"

图4.24 tudio Barstool 椅子 KELLY WEARSTLER

图4.25 木屋

图4.26 绿地香港·樾湖书院

图4.27 WED中熙设计

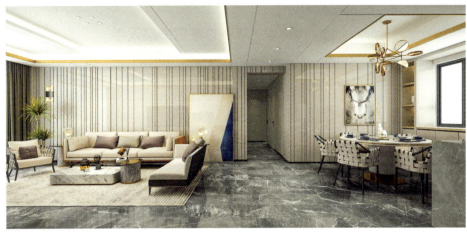

图4.28　室内一角

图4.29　空间整体色调风格

4.4　家居饰品物品布置方法

随着季节的变化，家居也该像衣服换季一样，除去往日的厚重让家居变的清爽起来，好的家居布置不仅仅能带来感官上的愉悦，更能健怡身心、丰富居家情调。所以要领会家居饰品与日常生活之间的紧密关系，轻轻松松换季换心情。

4.4.1　对称平衡合理摆放

要将一些家居饰品组合在一起，使它成为视觉焦点的一部分，对称平衡感很重要。旁边有大型家具时，排列的顺序应该由高到低，以避免视觉上出现不协调感。或是保持两个家居饰品的重心一致，例如，将两个样式相同的陶瓷灯具并列、两个色泽花样相同的陶瓷花瓶并排，这样不但能制造和谐的韵律感，还能给人祥和温馨的感受。另外，摆放家居饰品时前小后大、层次分明，能突出每个家居饰品的特色，在视觉上就会感觉很舒服（图4.28）。

4.4.2　结合家居整体风格

先确定一个统一的风格与色调，依着这个基调来布置就不容易出错。例如，简约的家居设计，具有设计感的家居饰品就很适合整个空间的个性；自然的乡村风格，就以自然风的家居饰品为主（图4.29）。

4.4.3　家居饰品分门别类

一般人在布置时，常常会想要每一样都展示出来，但是摆放太多就失去了特色，这时，可先将家里的饰品分类，相同属性的饰品放在一起，不用急着全部表现出来。分类后，就可依季节或节日来更换布置，改变不同的居家环境（图4.30）。

图4.30　全能百变的清新LOFT，演绎色彩与空间的新探索 | F.M.DESIGN

4.4.4 从小的家居饰品入手

摆饰、抱枕、桌巾、小挂饰等中小型饰品是最容易上手的布置单品，布置入门者可以从这些先着手，再慢慢涉及到大型的家具陈设。小的家居饰品往往更能体现主人的兴趣和爱好，更容易成为视觉的焦点（图4.31）。

4.4.5 家居布艺是重点

每一个季都有不同颜色、图案的家居布艺，无论是色彩炫丽的印花布、还是华丽的丝绸、浪漫的蕾丝，只需要换不同风格的家居布艺，就可以变换出不同的家居风格，比换家具更经济实惠、更容易完成。

家饰布艺的色系要统一，使搭配更加和谐，增强居室的整体感。家居中硬的线条和冷色调，都可以用布艺来柔化。春天时，挑选清新的花朵图案，春意盎然；夏天时，选择清爽的水果或花草图案；秋天、冬天，则可换上毛茸茸的抱枕，温暖过冬（图4.32）。

4.4.6 花卉和绿色植物饰品带来生气

要为居家带进大自然的气息，在家中摆一些花花草草是再简单不过的方法，尤其是换季布置，花饰更是重要，不同的季节在家居中会有不同的花饰，可以营造出截然不同的居家空间情趣（图4.33、图4.34）。

图4.31　全能百变的清新LOFT，演绎色彩与空间的新探索 | F.M.DESIGN

图4.32　布艺呈现是重点

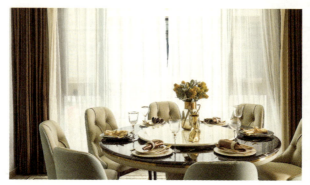

图4.33　餐厅植物

图4.34　卧室植物

第5章

家居饰品设计风格

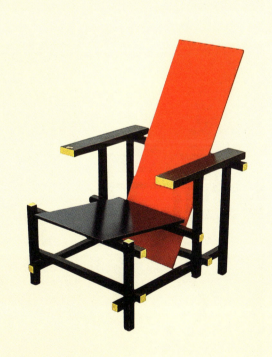

5.1 中国传统家居饰品风格

中国传统文化崇尚庄重和典雅，配合中国传统木构架构筑室内藻井天棚、屏风、隔扇等装饰风格，饰品呈现庄重简练，宁静雅致的风格。室内的饰品与环境作为一个整体来处理，比如在中式图案和色彩色调的基础上，客厅里的沙发可配置古朴的木质茶几，地面可铺手织的地毯，屋顶饰以宫灯式灯具，墙面挂上几幅国画或书法作品，窗口挂饰精致的竹帘，墙角放置一个古色古香的花架，上面放些盆景或工艺品。又如增加隔扇、罩、架、帷幔等中国特有的装饰饰品，再配之以画额、书画、对联以及象征平安吉祥的瓶镜陈设，就能构成完美的传统居室的装饰风格（图5.1、图5.2）。

据研究，华夏民族在原始社会就已经开始使用家居用品。新石器时代，考古学家在黄河流域发现了大量的家居用品，也证实了这一猜测。

随着人类社会的发展，进入奴隶社会阶段后，奴隶主为了追求物质生活，雇佣了大量的奴隶为其筑造建筑物及各种生活器具，家居用品在这一阶段得到了很大的发展。

下面就中国传统家居饰品风格在不同时期，针对最具影响了和代表性的表现形式与风格进行阐述。

5.1.1 新石器时代家居饰品——生态盎然

新石器时代一般是指一万年左右以前至青铜时代，最典型的特征就是磨制工具的大量使用。其中石器是人们最主要的生产工具，因此根据鱼刺和兽角等形状制成的石器工具成为原始社会最早和最主要的家居饰品设计内容，主要有石制品和骨制品，以实用的生活用品为主，比如细石叶，就是把它镶嵌在木头上做成小刀，来切割肉类；骨制品有骨针、骨锥、骨镞、骨笄等（图5.3、图5.4）。

在新石器时代，除了石制品和骨制品外，另一个重要的家居饰品领域就是陶器，当时的陶制碗、罐、盆之类的生活用品非常之多，陶器设计标志着中国家居饰品设计的开端。陶器是"火为精灵土为胎"的产物，是人类与自然斗争中获得的划时代的创作，标志着人类设计由原始设计阶段进入了手工设计阶段，从而揭开了中国

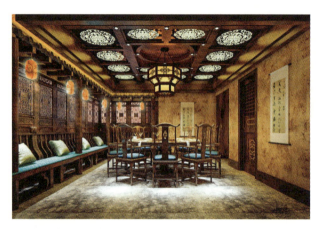

图5.1 上海地山公社茶生活馆

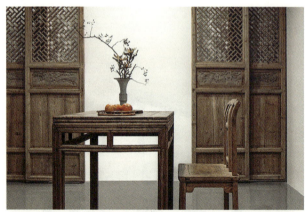

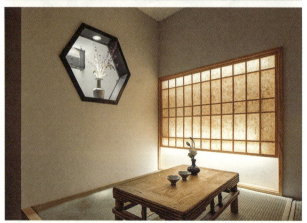

图5.2 上海地山公社茶生活馆

仿生设计史上崭新的一页。新石器时代的制陶技术进一步发展，先民的审美意识和公益美术表现力都有显著提高，已经能加工出很好的细泥陶，能生产质地细腻、表面光洁的浅红色陶器，为彩陶制作奠定了基础。

仰韶文化是新石器时代陶器文化代表之一，仰韶文化的彩陶，是在祭祀、盟誓、朝聘、宴饮等礼仪活动中的礼器，陶器造型美观实用。特别是彩陶的造型，线条流畅、匀称，再画上丰富多彩的图案，显得十分优美。器种有杯、钵、碗、盆、罐、瓮、盂、瓶、甑、釜、灶、鼎、器盖和器座等，器种以小口尖底瓶最具特色。仰韶文化还有陶刀、陶纺轮等生产工具，陶环等装饰品（图5.5、图5.6）。

作为日用器皿的陶器，首先是为满足人们的生活需要而设计制造的；其次，设计师也考虑到陶器造型设计的别具一格，如作为炊煮器的陶鬶是由陶鼎演变而来的，它以三条肥大中空的款足代替了鼎的实心足，扩大了用火加温时受热的面积；容器颈部高拔，口前部有冲天鸟喙状长流，宛如一只昂首挺胸的大鸟，形态别致，体现了设计师的实用与美观相结合的造型设计思想（图5.7）。

这一时期的家居饰品用品原型主要是日常生活中常见的动植物以及自然界中的风雷雨电等元素，这主要取决于当时社会人们的知识、文化及信仰，而手法则主要是模仿原型的形态特征及纹样特征。新石器时代早期的设计风格是写实的、生动的、形象多样化的，后来都逐步走向图案化、格律化、规范化。以抽象的几何纹为主，以各式各样

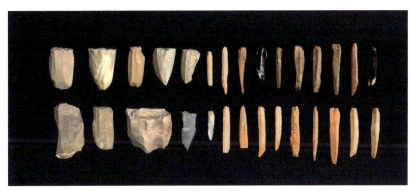

图5.3　细石叶

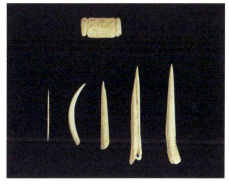

图5.4　骨针与骨锥

图5.5　双联陶环

图5.6　人头形器口彩陶瓶

图5.7　陶鬶

图5.8 马家窑文化彩陶盆

的逐渐规整化的曲线、直线、水纹、漩涡纹、锯齿纹等为图案,看似形式化的几何纹样其实完全是原始巫术礼仪的图腾含义的反映,在绝大多数场合下是作为氏族图腾或其他崇拜的标志而存在的,具有质朴、厚重、绚丽的艺术效果,给人一种生机盎然、自由舒展的感觉(图5.8)。

5.1.2 青铜器时代家居饰品——庄严肃穆

随着历史的发展以及人们生活方式的改变,中国进入了青铜器时代。与此同时,中国的家居饰品也开始由具象向抽象转变。这一时期是家居饰品抽象化的起源阶段,家居饰品造型庄严浑朴,用以装饰的图案和纹样同样沉稳庄重,常用的纹样有饕餮纹、夔纹、兽面纹或蝉纹。我国古代青铜器的铸造工艺复杂而独特,其形式通常以容器表面雕刻的花纹来表现,且这些花纹通常以线条形式来描绘,同时存在一些生物特征的元素如眼、口、鼻、爪等。

青铜器流行于新石器时代晚期至秦汉时代,以商周饰品器物最为精美。最初出现的是小型工具或饰物。夏代始有青铜饰品容器和兵器。商中期,青铜器饰品品种已很丰富,并出现了铭文和精细的花纹。商晚期至西周早期,是青铜器发展的鼎盛时期,器型多种多样,浑厚凝重,铭文逐渐加长,花纹繁缛富丽。青铜器中的生活饰品器具实际上分为三类,第一类是礼器;第二类是生器,因为古人除了祭祀祖先用铜器以外,有些富裕的贵族也做一些生器,日常生活也享受宴享、祭祀的待遇;第三类是殉葬用的冥器饰品。

在当时流行时间较长、较广泛的家居饰品有铜镜和铜灯等。铜镜就是古代用铜做的镜子,最早在商代是以祭祀的礼器饰品出现,在战国至秦一般都是王和贵族才能享用,是人们不可缺少的生活用具,制作精良,图纹华丽,铭文丰富,是中国古代青铜艺术文化遗产中的瑰宝。另外,在战国时期人们就开始用青铜灯,而且造型独特、制作精美,西周时期的铜人形灯,与战国时期的豆形灯形态如出一辙,应当是战国灯具的源头。据考古资料显示,此灯很可能是中国目前发现最早的青铜灯(图5.9~图5.12)。

商周时期迷信成风,奴隶主阶级出于对天命的崇信,一些青铜器饰品也主要用于祭祀、礼仪陈列,并被赋予特殊意义,成为封建贵族划分等级的标志。青铜装饰在这个时期作为一种特殊含义的语言,其审美形式主要服从于特定的社会制度与宗教意义。庄重、威严以至神秘怪诞成为这个时期青铜装饰品的主要风格,构图上讲求适形、对称,其造型规范,用线平直刻板,是一种定型的装饰范式,总体风格严正、肃穆、震撼,具有很强的张力,与祭祀、礼仪所营造的氛围十分协调(图5.13、图5.14)。

5.1.3 秦汉时代家居饰品——古拙生动

秦汉浪漫主义家居饰品是继先秦理性精神之后形成的与之相辅相成的中国古代又一伟大艺术传统,给秦汉家带来浪漫想象,秦汉家居饰品的表现意境丰满朴实,不重视细部,饰品形象以满为胜,以简化的轮廓为形象,具有不受束缚的粗犷气势。这种充满古拙感、力量感和整体性的浪漫风貌,不同于后世艺术中个人情感的浪漫抒发。

与战国时期的家居饰品相比,秦汉三国时期的家居饰品设计更注重实用性,礼教涵义相对较弱。漆木家居用品在这一时期达到了鼎盛时期,不仅数量多,种类齐全,

第 5 章 家居饰品设计风格

 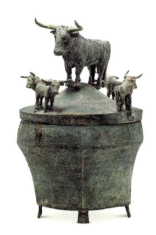

图5.9　铜镜　　　　　图5.10　铜人顶盘（灯）　　图5.11　五牛铜线盒

 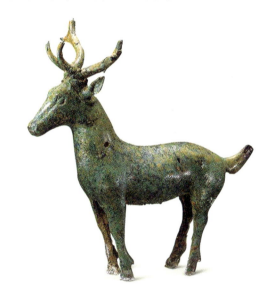

图5.12　铜立鹿

图5.13　四羊方尊　　　　　　　图5.14　大克鼎

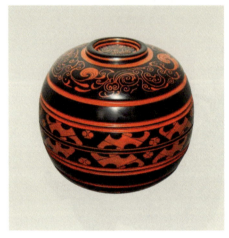

图5.15 彩绘鸟云纹圆盒

而且在装饰工艺方面也取得了长足的发展。漆器的种类很多,有耳杯、盘、壶、盒、盆、勺、枕、奁、屏风等(图5.15)。

出土的西汉漆器,特别是马王堆的器物饰品,大多色彩鲜艳,光泽照人,精致美观,特别是漆器上的彩绘技巧更高,画法潇洒生动,奔放有力,线条干净流利。但在仿生方面没有实质性的进展。总结现存的记载及文物可看出,秦汉时期的家居饰品以彩绘纹样为模式,常见的纹样有:写实的鱼、鹿、虎、牛、鸟等;变形的如波纹、兽纹、蟠螭纹、花叶纹、龙凤纹、饕餮纹、卷草纹、云气纹等。

到魏晋南北朝时期,士大夫和贵族们率先改变了人们长期以来跪坐的习俗,这促进了家具由低向高的发展趋势,其他家居用品的结构和造型也随之改变。这个时期的家居用品彩绘纹样除了以前的纹样以外,还出现了飞天、火焰纹、狮子、卷草纹、莲花和金翅鸟等一些佛教常用的装饰纹样。

盛行于战国、秦汉时期的瓦当、空心砖及画像石和画像砖艺术等,是古代建筑、祠堂、墓室装饰构建的主要用材。一方面随着城镇的扩大,各国广建宫殿,闻名中外的阿房宫、未央宫便是当时建筑艺术的顶峰;另一方面,崇信死后升天而重厚葬的观念,更促进墓室建筑规模的宏大。秦汉时期,宫廷贵族的墓室建筑不惜工本,将帝王贵族的政治思想观念、宗教信仰观念及生前生活习俗等各方面内容,都倾注在建筑装饰和壁画之中,致使这一时期的建筑家居饰品和墓室装饰工艺得到空前的发展,并在艺术上取得很高的成就。

瓦当为瓦的端头,俗称"瓦头"。由于位于屋檐而成为建筑装饰的重点。战国及秦汉时期的瓦当有文字吉语瓦当,动物、神兽瓦当,人物习俗瓦当等,其中反映易经、五行、四神的瓦当最能反映这个时期先民对天地神灵的宇宙观念(图5.16)。

画像砖以四川成都地区出土最多,最有代表性。四川成都地区出土的画像砖多反映劳动生产场面和社会生活,从采桑、狩猎、种植、酿酒到宴乐、杂耍、格斗都与社会贴近,真实生动地反映了几千年前的社会生活。艺术风格整体上突出一个"动"字,无论是流动的云气纹、奔腾的走兽飞禽,还是歌舞、宴乐、射骑的各种人物,都刻意追求瞬间动势和速度感。对形态则注重侧面影像,突出外形特征和神态,而忽略细节,在构图布局上讲求匀称而盈满。"平面感"这一造型特点,反映出一脉相承的艺术传统(图5.17)。

5.1.4 唐代家居饰品——富丽华贵

隋唐、五代历史揭开了中国古代文化艺术最辉煌夺目的篇章,是中国家居饰品的成熟阶段。隋唐、五代时期的家居饰品主要以瓷器为特色,尤其是唐朝时期的唐三彩更是令中国历史进入了瓷器时代。唐代家居饰品设计总体风格绚丽、饱满、舒展、华丽、富贵。其中尤以壁画、唐三彩、丝绸、石雕、金银器、铜镜最为突出。艺术内容中对现实生活的趣味加浓,山水、植物具有了可独立观赏的意义。唐代图案多以植物花卉、动物为主题,图案自由舒展,造型雍容饱满,在卷草的缠绵往复的旋律中,饱满的联珠纹的反复排列中,有着欣欣向荣的情绪。

第 5 章　家居饰品设计风格

图5.16　四神瓦当

图5.17　汉代画像砖

唐三彩是一种盛行于唐代的陶器家居饰品，以黄、褐、绿为基本釉色，它吸取了中国国画、雕塑等工艺美术的特点，采用堆贴、刻画等形式的装饰图案，线条粗犷有力。土的唐三彩有人物、动物和器皿，其中动物最多，其仿生工艺手法主要是对动物形体的模仿，形体饱满、圆润，与唐代崇尚的阔硕、丰满、健美相一致（图5.18~图5.20）。

唐代铜镜迅速发展，是中国古代铜镜艺术的顶峰。唐代铜镜在造型上突破了汉式镜，创造出各种花镜，如葵花镜、菱花镜、方亚形镜等。图案除了传统的瑞兽、鸟兽、画像、铭文等纹饰外，还增加了表现西方题材的海兽葡萄纹，展示现实生活的打马球纹等。唐代铜镜的纹饰和总体布局，也突破了前期的程式规范，布局清新明朗，流畅华丽，自由活泼，特别是高浮雕技法，生气充沛，柔美自然（图5.21、图5.22）。

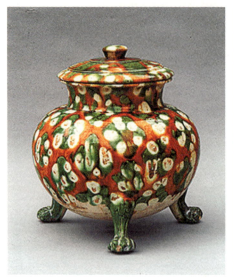
图5.18　唐三彩三足炉

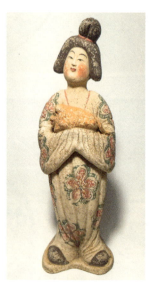
图5.19　唐三彩侍女

图5.20　三彩马

图5.21　唐代铜镜

图5.22　唐代龙纹铜镜

图5.23 唐代六扇屏风

屏风是唐代最重要的家居饰品之一，汉唐时期，几乎有钱人家都使用屏风，以落地式为主流，多描绘山水花鸟。其形式也较前代更多样化，由原来的独扇屏发展为多扇屏拼合的曲屏，可折叠，可开合。汉代以前屏风多为木板上漆，加以彩绘，自从造纸术发明以来，多为纸糊。屏风的种类有地屏风、床上屏风、梳头屏风、灯屏风等；而若以质地分则更多，有玉屏风、雕镂屏风、琉璃屏风、云母屏风、绨素屏风、书画屏风等，不一而足（图5.23）。

与唐代家居饰品的烦琐装饰相比，五代时期的家居饰品倾向于简洁、朴实、素雅、大方。这个时期的工艺手法以雕花为主，纹样包括：动物纹，其中鸟兽纹、龙凤纹等继续流行并更加丰富；植物纹，包括莲花纹、梅花纹和牡丹纹等，同时也留存了宝相花纹、璎珞纹、卷草纹、火焰纹等一些与佛教有关的纹饰。

5.1.5 宋代家居饰品——高雅清逸

宋代是中国家居设计史上承前启后的重要发展时期。随着人们的起居活动从低向高发展，不仅家具产生了重大革新，室内陈设也开始改变，日用器皿逐渐移至家具上，其形态和装饰部位均发生了重要变化。家具、瓷器、花瓶、香炉、赏石、书画等被用来点缀居室，陶冶情操，成为了室内居室装饰的一部分。

宋代时期人们崇尚秩序和法度，追求规范而工整的美感。宋代崇尚儒学的"三纲五常"和程朱理学，表现在图案艺术上讲究的是细洁净润、色调单纯、趣味高雅，在家居饰品装饰上以素雅的风格为主，结构形态以简约的形式为主，其设计思想并不明显。它与鲜艳富贵的唐风、华丽的明清不同，讲究神、趣、韵、味，如宋时牡丹造型比较简单，寥寥几笔只求牡丹的神似，体现秀雅之韵。

宋代是中国的瓷器饰品艺术臻于成熟的时代。生产的瓷器不仅具有实用性，作为室内装饰的一部分又具有一定的艺术性。宋瓷在中国陶瓷工艺史上，以单色釉的高度发展著称，其色调之优雅，无与伦比。在灿若繁星的宋代各大名窑中，景德镇青白瓷

图5.24 汝瓷天青釉花口注碗

图5.25 宋钧窑玫瑰紫釉尊式花盆

图5.26 宋油滴建盏

以其"光致茂美""如冰似玉"的釉色名满天下,而其中以湖田窑烧造的青白瓷最为精美,冠绝群窑。它的胎土采用当地高岭土,素白细密,洁净紧实,经过一道道繁复的工序,成就了冰肌玉骨、秀色夺人的艺术效果。烧造出的青白釉瓷器色泽莹润,清素淡雅,纯净细腻。

宋代瓷器种类多样,并各自具有其鲜明特色。钧瓷的海棠红、玫瑰紫,颜色似晚霞般光辉灿烂,其"窑变色釉"釉色的变化如同行云流水;汝窑的造型最丰富,来源于生活,如宫中陈设瓷,瓷釉显得晶莹柔润,犹如一盅凝脂;龙泉窑中翠绿晶润的"梅子青"是上好的青瓷;辞瓷,又名冰裂、断纹,被美术家誉为"缺陷美"和"瑕疵美";结晶釉是宋人的一大创举,以"油滴""兔毫""玳瑁"最具代表性(图5.24~图5.26)。

陶瓷不仅取材方便,而且耐高温,方便清洗,所以陶瓷在古代被广泛应用于日常生活,这些瓷器除了具备实用功能外,还具有一定的观赏性,如烛台、瓷枕、香炉等。瓷枕是中国古代瓷器造型中较为流行的一种,造型丰富别致,下图孩童双臂环抱,俯卧于榻上,头侧垫于右臂上,双脚交叉,一副天真顽皮的神态,极大地丰富了瓷枕的艺术性和表现力(图5.27~图5.30)。

中国赏石文化源远流长,赏石作为自然景观的缩影,也被提升到蕴含人生哲理的境界,成为文人寄情山水的对象。宋代的赏石继承和发扬了唐代赏石的美学和文化传统,从而在种类的广度和欣赏的深度上达到了历史的鼎盛。其中灵璧石在宋代最受欢迎(图5.31)。

宋代的装饰纹样主要有:鸟兽纹、龙凤纹、莲花纹、牡丹纹以及竹、松、梅、桃等纹样。可以发现由于宋代诗人对自身修养的追求,出现了竹、松、梅等比喻人们高尚品格的花纹。宋代是中国家居用品仿生学由具象向抽象转变的开端。这一时期吉祥图案随着民俗活动的兴盛以及民间陶瓷、刺绣、织锦、建筑彩画、木雕、铜器等艺术的发展而更为普及(图5.32、图5.33)。

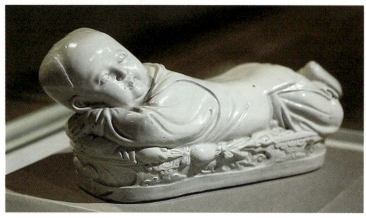

图5.27 白釉孩儿枕

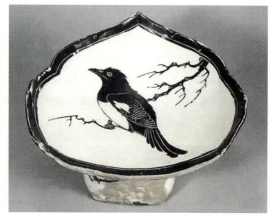

图5.28 黑剔花鸟纹荷叶形

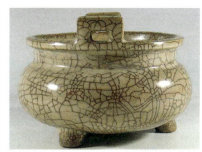

图5.29 汝窑红釉烛台 图5.30 哥窑香炉

图5.31 灵璧石 图5.32 木雕菩萨造像 图5.33 宋锦

5.1.6　元代家居饰品——清新明快

元朝是中国历史上第一个由少数民族（蒙古族）建立的王朝，由于元朝统治者崇信宗教，尤其是藏传佛教，这一时期的宗教建筑异常兴盛。蒙古族人民内在的性格及其美学观点在家居用品上体现为容量大，雕刻的图案丰富、生动、形象。他们常用厚料做成高浮雕动物花卉嵌于框之中，给人以力度美和凹凸起伏的动感，这也是这一时期家居仿生用品的一大特点。

青花瓷生产于唐代，兴盛于元代，成熟的青花瓷出现在元代的景德镇，纹饰最大特点是构图丰满，层次多而不乱。元青花瓷一改传统瓷器含蓄内敛风格，以鲜明的视觉效果，给人以简明的快感，以其大气豪迈气概和艺术原创精神，将青花绘画艺术推向顶峰，促进了后世青花瓷的繁荣与长久不衰。

元青花瓷饰品造型独具特色。从制作工艺上看，此时出现了胎体厚重的巨大形体，如大罐、大瓶、大盘、大碗等，但也有精细之作，如胎体轻薄的高足碗、高足杯、匜、盘等。在元代社会，青花瓷还没有成为官廷或人们日常生活的必需品，除酒具、明器外，主要产品是对外输出，因此元青花瓷的造型有一定特殊性，其原因乃是为了满足不同地域、不同生活习惯使用者的需要。元代景德镇陶工在继承唐宋制瓷成就的基础上进一步创新，弥补了形体上工艺粗糙的不足，使元青花更精美（图5.34、图5.35）。

麒麟纹是元青花装饰中富有时代特征的题材之一，麒麟为传说中的祥瑞之兽，在元青花纹饰中其形象特征是鹿头、牛蹄、马尾，并常与花草纹、瓜果纹组合成画，也

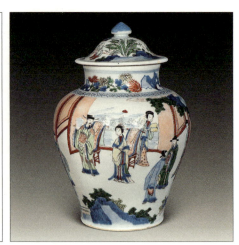

图5.34　青花龙纹四系扁瓶　　　　图5.35　青花人物故事罐

　　有与龙凤纹同时绘于一器的。人物故事纹是元青花装饰中最为后人称道的装饰题材，与其他动植物纹样相比，绘有人物故事图案的元青花器物虽然较为少见，但几乎件件可称得上是稀世珍品。元青花装饰除主题纹饰特点鲜明之外，许多辅助纹样也有着独特的时代风格，其中尤以变形莲瓣纹和云肩纹表现最为突出。

　　元朝沿袭唐宋以来的官府手工业机构，其中中央少府监所属的文思院，仍掌金银犀玉工巧之物，拥有数十所作坊，专供朝廷所需，民间金银作坊继宋以来继续发展，涌现了一批金银制作上的能工巧匠。元代金银器因袭宋代秀美典雅的风格，然而某些金银器上也表现出一种纹饰繁复的趋向，如江苏吴县吕师孟墓出土的缠枝花果金饰件，呈方形或长方形，四周有框，框内以锤和镂刻技法作出高浮雕状的缠枝花果，花果丰满富丽，枝叶缠绕，布满整个金饰件。见诸著录或款识的金银工匠中以朱碧山最为知名，他与书画家柯九思有过交往，所制酒器有槎杯、虾杯、蟹杯等，另还铸造过昭君像、达摩像等陈设和金茶壶（图5.36、图5.37）。

　　元代掐丝珐琅、錾胎珐琅先后传自西方，不久便在中国艺术土壤上扎根、开花、结果，并迅速完成了民族化过程，成为中国传统工艺饰品种类之一。因其使用的珐琅

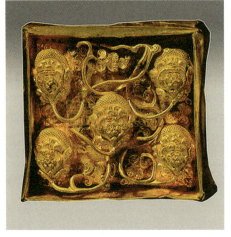

图5.36　缠枝花果金饰件　　　　图5.37　朱碧山银槎杯

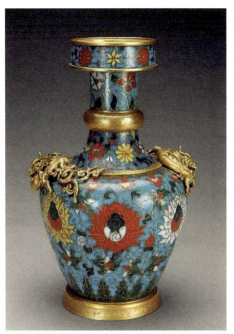
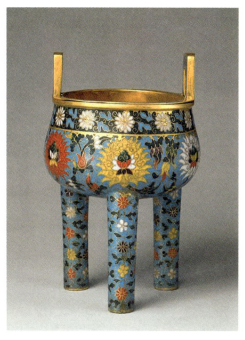

图5.38 元代掐丝珐琅缠枝莲纹藏草瓶　　　　图5.39 元代掐丝珐琅缠枝莲纹鼎式炉

釉多以蓝色为主,故又名景泰蓝,它以悠久的历史、典雅优美的造型、鲜艳夺目的色彩、华丽多姿的图案、繁多的品种造型著名。种类众多,主要都是以生活器具为主,装点人们的生活空间(图5.38、图5.39)。

5.1.7 明清时代家居饰品——华丽精湛

　　明代家居饰品设计在中国历史上具有非常独特的地位,尤以家具最为突出。这一时期的家具用料考究、做工精湛、结构严谨、造型典雅隽秀、线条简洁流畅、尺寸比例科学合理,形成了举世闻名的"明式家具"风格。明式家具的仿生设计手法较为丰富,根据仿生部位的不同,分为三类:家具主体部分的仿生,通常为抽象仿生,用简洁流畅的线条模仿生物的神韵。如最有名的四出头官帽椅,就是由于搭脑的形象与明代的官帽相似而得名,这种仿生手法与近现代国外家具中的抽象仿生手法非常接近,类似的还有马蹄腿等;家具结构装饰部位的仿生,通常采用整体仿生,以机构件的整体形态模仿对象的形式。这种仿生形式往往不仅起到装饰的作用,同时还兼顾了功能特性,对现代家居用品仿生设计有很高的借鉴意义;纯粹的装饰性仿生,主要体现为家具中的一些透雕、浮雕或圆雕装饰图案。明代家具雕饰纹样中的生物题材主要包括蟠虎、夔龙、凤纹、牡丹、番莲等。

　　清代初期的家居用品承袭了明代家居的特征。雍正、乾隆之后,在继承明代传统家居的基础上,又融入了西洋家具设计的形式,从而形成了自己的风格,即所谓的"清式家具"。清式家具选用优质硬木为原材料,造型富丽、凝重、流畅。其中以太师椅最能体现清式家具的造型特点,气势恢宏、体态宽大、变化繁多。在过于追求雕镂粉饰和富丽堂皇之后,

　　清代晚期家居饰品艺术开始走向衰败。

　　对比明式家具和清式家具,明式简洁素雅,以造型见长,清式华丽雕镂,以装饰

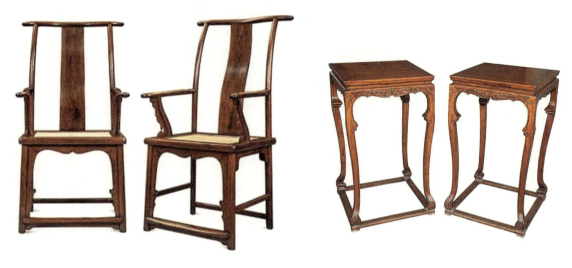

图5.40　黄花梨四出头高靠背弯材官帽椅　　　　　　图5.41　黄花梨木三弯腿大方香几

见长。清代家具由于注重装饰，很多时候远远超出了功能的范畴。清式家具缺少明式家具结构与功能密切结合的特点（图5.40、图5.41）。

15世纪以后，掐丝珐琅工艺取得极大发展，不仅造型、品种、釉色都显著增多，而且工艺技巧也明显进步，因此明清时期掐丝珐琅器物其品种很多，有鼎彝等宗教礼仪用品，也有大量的日常生活用品，如饮食用器，文房用具，日用的花瓶、花盆、轿瓶、香薰、脸盆、浑天仪、暖手炉、渣斗、镜子挂屏、灯座、帽架、鱼缸、如意、斋戒牌、鼻烟壶、钟表、翎管、扳指、指甲套发簪等装饰品等，不胜枚举。造型一般端庄古雅，纹饰繁缛丰富，有番莲、饕餮、蕉叶、龙凤、云鹤、菊花、山水、楼阁、人物等，借鉴锦、玉、瓷、漆等工艺传统手法，突出了勾边填色的图案程式。珐琅颜色丰富，而且混合色种类多，有蓝、红、黄、绿、白、天蓝、宝蓝、鸡血红、葡萄紫、紫红、翠蓝等，釉色变化多而艳丽（图5.42、图5.43）。

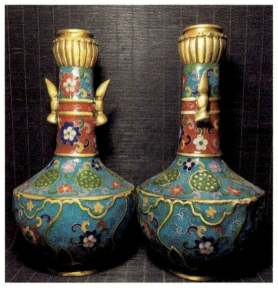

图5.42　明宣德掐丝珐琅缠枝莲纹出戟觚　　　　　图5.43　清代掐丝珐琅莲藕式瓶

宋代以后，随着尚玉观念转化为以玉为祥瑞和珍宝，加之艺术上的复古思潮，兴起制作玉饰品的风气。明清时期玉陈设品最为发达，主要有四类：第一类是为纪念重要事件或显示国力而制作的大型陈设观赏玉器，如清代大禹治水玉山，香山九老玉山等；第二类是殿堂居室陈设品，明清时代盛行在厅堂陈放玉摆件，有仿古器皿，成组连环吊件等；第三类是陈设实用器皿，清代盛行仿生式器皿，如各种花卉、蔬果、动物等；第四类是文房用具，玉砚、玉制笔杆、笔筒、玉镇纸、玉璧搁、笔洗、砚滴、笔山等。清代还盛行以玉雕刻书画形式的玉山子等观赏玉，如故宫收藏的《桐荫仕女》充分发掘玉石质地晶润的特点，利用薄厚层次变化，雕刻出绘画透视和光影的效果，形成立体的玉图画，更有大量立体山水画玉山子（图5.44~图5.46）。

清代也是我国雕漆艺术发展的鼎盛时期。乾隆年间制作雕漆器，品种范围超出前代，清代漆器的制作和使用涉及生活中的各个方面，尤以官廷漆器最为突出，典章礼仪品有宝座、屏风、如意等；家具类有桌、椅、绣墩、柜、几等；陈设品有瓶、花觚、尊、插屏、炉瓶盒等；文房用品有笔筒、成套文房用具、笔管、笔匣等；佛教用品有五供、八宝、钵等；生活用品有盒、盘、碗、壶、冠架等。当时的雕漆器无论在器物造型、装饰纹样、制作工艺、雕工技法还是生产数量方面都达到了漆工艺史上最高水平，精巧华丽，空前绝后。

综上所述，国内传统的家居用品在工艺手法上主要是在造型上和装饰图案上对动植物及自然界中的其他形态的模仿，形态虽然有各种变化，但手法却很单一，没有较大的创新突破。

5.1.8 现代家居饰品——多元发展

在古代，中国的家居饰品一度走在世界前列，但随着近现代中国社会发展的落后，家居饰品的发展也走向了衰败。近代中国的家居饰品设计一方面需要注重对传统文化的传承，同时也要学习国外的先进理念。清代以前，中国闭关锁国的政策导致其家居发展很少融入外来文化，家居饰品风格较为单一。鸦片战争爆发之后，中国受到西方民族的侵略，但随之西方文化进入中国，大批洋式家居饰品涌入中国，为中国家居饰品提供了新的素材，从而出现了中西合璧的设计形态。中华人民共和国成立之初，我国具有民族风格的家居饰品始终以仿古为主。改革开放以后，西方工业革命以及西方思潮对国内家居饰品审美产生很大的影响，不锈钢制品、塑料制品、玻璃制品以及人造板材等作为主要新材料出现在国内家居饰品市场上。很长一段时间里，家居饰品设计以单纯地模仿西方现代家居用品，或少量借鉴中国古典家居饰品，结合中西文化的优秀作品并不多。

20世纪90年代，随着人们生活水平的不断提高，我国家居饰品业也得到了迅猛发展。但设计思路基本还停留在单纯模仿国外现代家居饰品的水平。在此状态下，一些睿智人士开始呼吁设计师应设计具有中国特色的现代化家居饰品。于是，一些家居饰品设计师尝试以中国传统文化为思想指导，用现代家居饰品设计的手法来创作具有中国特色的现代家居用品。纵观中国家居饰品设计的发展，最早以平面的装饰纹理来表

图5.44 大禹治水玉山

图5.45 玉龙柄桃式杯清

图5.46 清白玉螳螂佩

图5.47 新中式家居饰品

图5.48 新中式家居饰品

图5.49 新中式家居饰品

现,随着金属铸造等各种现代科学技术的发展,出现现代新颖的家居饰品。随着人类社会的发展,人们迫切需要现代风格的家居饰品,而这个重任需要我们来完成。

现代家居饰品设计风格会根据不同的设计风格对家居饰品进行新的设计和整合,包括家具、灯饰、窗帘、地毯、挂画、花艺、绿植等饰品,同时遵循不同地域文化、人文生活和特有的建筑设计风格和相关的元素进行设计,形成新的室内装饰风格,使得整个空间更加和谐一致。

例如,新中式风格是近年在中国兴起的新型装饰风格,在中国文化风靡全球的当今时代,中式元素与现代材质的巧妙兼柔,唐宋家具、明清窗棂、布艺床品相互辉映,再现了移步变景的精妙小品。继承传统家居理念的精华,改变原有空间布局中等级、尊卑等封建思想,将其中的经典元素提炼并加以丰富,给传统家居文化注入了新的气息,是家居装饰风格的一次成功创新(图5.47~图5.49)。

5.2 西洋古典家居饰品风格

受政治因素的影响,中国古典家居用品风格在发展过程中始终以当时的文化为中心,因此家居用品风格较为单一,而国外古典家居用品的风格则较为丰富多彩,呈现出百家争鸣的景象。之所以有这么大的差别,这与中西方对待传统和创新的观点有着重要的关系,中国信守儒家思想,主张恪守祖制;西方国家则主张人文精

神，不断创新。

欧洲古典样式和风格流派，主要包括古罗马式、哥特式、文艺复兴式、巴洛克式和洛可可式及美国殖民地时期风格样式饰品等。欧洲古典建筑内部空间较高大，往往以壁炉为中心来组合家具，天花、墙面、绘画、雕塑、镜子、水晶吊灯、壁灯、壁饰等都是家居饰品，造型严谨，布置讲究。

5.2.1 古罗马风格

古罗马风格饰品以豪华、壮丽为特色，券柱式造型是古罗马人的创造，两柱之间是一个券洞，形成一种券与柱大胆结合后极富装饰性的柱式，成为西方国家室内装饰最鲜明的特征。广为流行和实用的有罗马多拉克式、罗马塔斯干式、罗马爱奥尼克式、罗马科林斯式及其发展创造的罗马混合柱式。古罗马风格柱式曾经风靡一时，至今在家庭装饰中还常常应用。

设计装修饰品色彩搭配多采用黑色、红色、绿色及金色等色彩的组合，其装饰题材多取自神话故事或日常生活的场景。家具主要是青铜与大理石家具、木材家具，其特点之一是兽足形立腿；二是各种动植物图样的纹形，如雄鹰、翼狮、忍冬草、桂冠等（图5.50）。

古罗马艺术玻璃的技术也达到了很高的水平，波特兰花瓶是古代浮雕玻璃的著名代表之一。浮雕玻璃是一种豪华奢侈的器皿，其制作方法来源于罗马帝国公元50年或公元60年之前兴盛的宝石浮雕雕刻法（图5.51）。

罗马时期，马赛克已经发展得很普遍了，一般民宅及公共建筑的地板、墙面都用它来装饰。典型的罗马主题有庆祝众神的场景、家庭事物的描绘以及几何图案的设计，最具代表性的就是希腊罗马时期庞贝古城的《小心恶犬图》（图5.52）。

罗马帘按形状可分为折叠式、扇形式、波浪式。罗马帘朴实流畅，自然清新，具有遮阳、隔热、防尘、透风、舒适、凉爽等优点，挂在室内，产生一种古朴和谐之感，令人心情舒畅，是夏季家居良品。色泽款式多样，其内敛冷峻的装饰效果，将空间的品位演绎到极致（图5.53）。

图5.50　古罗马风格家居装饰

图5.51　波特兰花瓶

图5.52　马赛克地板

图5.53　罗马帘

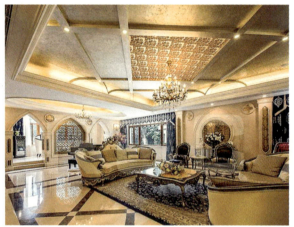

图5.54　哥特式风格客厅

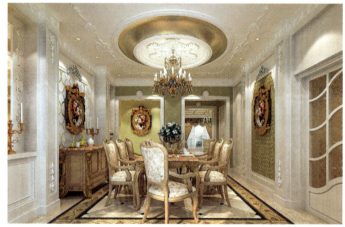

图5.55　哥特式风格餐厅

5.2.2　哥特式风格

12世纪初,哥特式艺术形式在法国北部兴起,在不到半个世纪的时间里风靡了整个欧洲大陆。哥特式风格以其垂直向上的动势形象地表现了一切朝向上帝的宗教精神,在家居用品中表现为高尖塔或尖拱的形象,并着意强调垂直向上的线条。哥特式经常会用到的颜色是黑色和红色,哥特式艺术是夸张的、不对称的、奇特的、轻盈的、复杂的和多装饰的,以频繁使用纵向延伸的线条作为其一大特征,主要代表元素包括黑色装扮、蝙蝠、玫瑰、孤堡、乌鸦、十字架、鲜血、黑猫等,在表现形式上比较极端,在观感上给人一种凄婉的感觉。

哥特式的彩色玻璃窗饰是非常著名的,有着梦幻般的装饰意境,家装中在吊顶时可局部采用。家具主要有靠背椅、座椅、大型床柜、小桌、箱柜等,最具特色的是坐具类。哥特式风格的每件家具都庄重、雄伟,象征着权势及威严,极富特色。这一类家居风格用品中的仿生纹样几乎都有基督教的寓意,如"五叶饰"寓意五使徒书,"四叶饰"象征四部福音,"三叶饰"代表圣父、圣子、圣灵三位一体,百合花是圣洁的象征,鸽子代表圣灵,橡树叶则是表明神的强大和永恒的力量等,主要特征在于层次丰富和精巧细致的雕刻装饰(图5.54、图5.55)。

图5.56 巴洛克风格家居装饰

5.2.3 巴洛克风格

17世纪文艺复兴运动衰落，欧洲的家居设计进入了一个全新的时期，历史上称为"浪漫时期"。该时期的家居设计风格主要有巴洛克式和洛可可式这两种风格。

巴洛克风格是现代家居用品设计的直接源头。巴洛克风格是充满阳刚之气，热情奔放和坚实稳定的一种极端男性化的风格。早期巴洛克家具最显著的特征是用扭曲的腿部形状取代旋木或方木的腿部形状，或是对腿部进行复杂的涡卷形处理。在形式上其追求动感，给人以家具各部分都处于运动中的错觉，打破了历史上家具的稳重感。

巴洛克家居典型饰品包含壁画、窗帘、家具等。其代表壁画表现内容暗示无穷感，如伸向地平线的道路，展现无际天空的幻觉场景。在饰品材料制作上强调光线，设计一种人为的、非自然的光，产生一种戏剧性气氛，创造比文艺复兴更有立体感、深度感、层次感的空间；饰品造型轮廓线模糊，构图有机化，但具有整体感。追求戏剧性、夸张、透视的效果，不拘泥于各种不同艺术形式，将建筑、绘画、雕塑等艺术形式融会在家居饰品的设计上。

家居饰品多运用金色进行装饰，闪亮的、奢华的金色给人以高贵而不失典雅的视觉观感。巴洛克装修风格中擅长运用雕花装饰，再搭配以水晶的灯饰，点缀出高贵感。室内背景墙装饰画也是必不可少的一大装饰元素（图5.56）。

5.2.4 洛可可风格

洛可可式风格是女性化的风格，其最主要的特征是不对称性。洛可可式风格的家居用品频繁地使用形态方向多变的如"C""S"或涡卷形曲线、弧线，并常用大镜面作装饰，以动植物图案为主要装饰，大量运用花环、花束、弓箭及贝壳图案纹样，叶子和花朵交错穿插于贝壳和岩石之中，外轮廓为不规则的形式，相对的匀称弥补了不对称在视觉上给人带来的不稳定感。善用金色和象牙白，色彩明快、柔和、清淡却豪华富丽。室内家居饰品造型优雅，结构、线条具有婉转、柔和等特点，以创造轻松、明朗、亲切的空间环境。

室内护壁板有时用木板，有时作成精致的框格，框内四周有一圈花边，中间常衬以浅色东方织锦。家居饰品多用自然题材作曲线，如卷涡、波状和浑圆体，色彩娇艳、光泽闪烁，象牙白和金黄是其流行色，经常使用玻璃镜、水晶灯强化效果（图5.57～图5.59）。

总而言之，仿古家居中曲线的广泛应用，打破了哥特式家居的直线传统，为现代家居饰品设计奠定了基础。巴洛克式男性化的动感风格、洛可可式不对称的女性化的纤细轻巧造型均具有强烈的人格化魅力，为现代家居饰品中的抽象仿生设计开了先河。

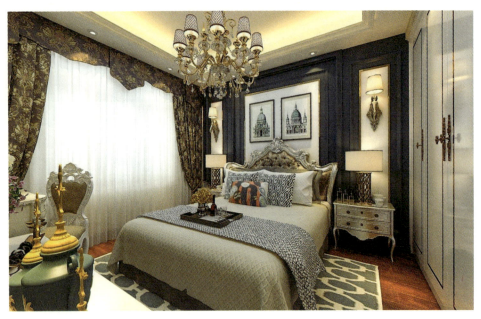

图5.57　洛可可风格的家居装饰

图5.58　洛可可风格柜子

图5.59　洛可可风格梳妆台

5.2.5　新艺术运动

18世纪对欧洲甚至全球来说都是一个富有魅力的转折期，发生在这一时期的新艺术运动更是被视为现代仿生家居用品设计的开端。折中主义和自然主义的拥护者是职责自然主义者，他们是自然的模仿者、自然的奴隶，他们崇拜旺盛而热烈的自然活力，并且认为这种活力是难以用复制其表面形式来传达的。这使他们被束缚于细枝末节，不能综合、提炼，以更富有想象力和更为自由的方式来表现自我。新艺术运动则摒弃所谓的折中主义和自然主义，追求神似而非简单的形似，从他们的这种思想可以很明显地看到现代仿生设计的影子。新艺术在设计风格上包括两种互不关联的形式：

图5.60 新艺术运动风格家居装饰

一种是交错的横向和竖向直线,一种是相互缠绕的动态的有组织的曲线。尤其是曲线的运用,仿佛从大自然的风、雨、小溪中抽象出来的蜿蜒流动的线条,表达着运动的节奏,充满了内在活力,体现了孕育在生命中的无休止的创作过程。家居用品中的这些元素、纹样是自然生命的隐喻和象征。但其仅以装饰为重点的个人浪漫主义的艺术设计,缺少功能性和实用性,因此不能称之为现代家居用品的杰作(图5.60)。

5.3 和风传统样式家居饰品设计

传统的日式家居饰品以其自然、简洁淡雅的独特韵味,形成了独特的室内风格。

日式装饰秉承日本传统美学中对原始形态的推崇,真实地表露出水泥表面、木材质地、金属板格或饰面,有意显示素材的本来面目,加以精密的打磨,表现出素材的独特肌理。设计中色彩多偏重于原木色,使用竹、藤、麻和其他天然材料颜色,形成质朴的自然风格。例如,日式家居装饰中散发着稻草香味的榻榻米,营造出朦胧氛围的半透明樟子纸,以及自然感强的天井,贯穿在整个房间的设计布局中。天然的质材是日式装饰中最具特点的部分。

日本人将佛教、禅宗的意念,以及茶道、日本文化融入室内设计中,讲究空间的流动与分隔,流动则为一室,分隔则分几个功能空间,室内大量采用屏风、帘幔、竹帘、推拉格栅等家居饰品划分室内空间,使空间看起来更加通透又不失隐秘性。

日本的传统建筑以利于通风的木结构为主,室内空间造型简洁朴实,家居饰品多采用木制品,室内悬挂灯笼或木方格灯罩的灯具,以细木工障子推拉门分隔空间。装饰台内,墙上装饰画和陈设插花均有定式,室内气氛淡雅、简朴、舒适,装饰风格简洁、自然,给人以朴实无华、清新超脱之感。

常见的传统和风饰品有日式鲤鱼旗、和风御守、日式招财猫、江户风铃等,运用的全是明晰的线条、纯净的壁画、卷轴字画等极富文化内涵的元素,"枯山水"风格的日式花艺更是与极简的风格搭配得十分和谐,格调简朴高雅(图5.61~图5.65)。

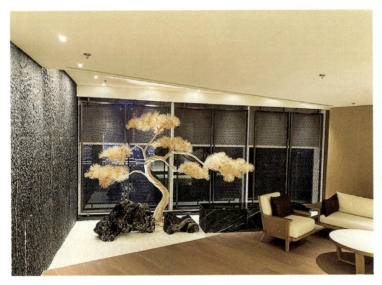

图5.61 日式枯山水插花

图5.62 和风暖帘

图5.63 江户风铃图

图5.64 日式榻榻米

图5.65 台湾和风住宅

5.4 后现代主义家居饰品设计

"后现代主义"一词最早出现在1934年西班牙作家德·奥尼斯的《西班牙与西班牙语类诗选》一书中,用来描述现代主义内部发生的逆动,特别有一种现代主义纯理性的逆反心理,即为后现代风格。

20世纪90年代中期开始,家居的设计思想得到了很大的解放,人们开始追求各种各样的设计方式,其中现代主义、后现代主义等一系列较为完整的家居设计体系在室内设计中形成。后现代主义的概念至今没有一个确切的定义,这是由后现代主义的多元性和复杂性决定的。不确定性是后现代主义的根本特征之一,这一概念具有多重含义。

谈到后现代主义人们很快会想到"黑白灰"色调,传统意义上,这三种颜色作为室内设计的主色调比较受欢迎,现如今,随着人们欣赏水平的提高,对艺术的追求也急速上升,为了实现"个性""特色",这种略显夸张的搭配越来越受人们的推崇。

后现代主义家居饰品大量使用铁制构件,将玻璃、瓷砖等新工艺以及铁艺制品、陶艺制品、硅藻泥环保产品等综合运用于室内。注重室内外沟通,竭力给室内装饰艺术引入新意。后现代主义家居由曲线和非对称线条构成,如花梗、花蕾、葡萄藤、昆虫翅膀以及自然界各种优美、波状的形体图案等,体现在墙面、栏杆、窗棂和家具等装饰上。线条有的柔美雅致,有的遒劲而富于节奏感,整个立体形式都与有条不紊的、有节奏的曲线融为一体。

后现代主义家居饰品强调设计的复杂性与矛盾性,反对简单化、模式化;讲求文脉,追求人情味;崇尚隐喻与象征手法;大量运用装饰和色彩;提倡多样化和多元化。在造型设计的构图理论中吸收其他艺术或自然科学概念,如片断、反射、折射、裂变、变形等。也用非传统的方法来运用传统,以不熟悉的方法来组合熟悉的东西,用各种刻意制造矛盾的手段,如断裂、错位、扭曲、矛盾共处等,把传统的构件组合在新的家居饰品设计情境之中,让人产生复杂的联想。在室内大胆运用图案装饰和色彩,室内设置的家具、家居饰品往往被突出其象征隐喻意义。它是现代主义适应时代发展而进一步革新的潮流。强调形态的隐喻、符号和文化、历史的装饰主义,往往有种"是雾非

图5.66 后现代风格家居装饰

雾"的非概念性直觉，具有不失当的文化表现及历史的装饰性表现（图5.66）。

后现代风格强调家居饰品设计主张新旧融合、兼容并蓄，饰品应具有历史的延续性，但又不拘泥于传统的逻辑思维方式。探索创新造型手法，讲究人情味，常在室内设置夸张、变形、柱式和断裂的拱券，或把古典构件的抽象形式以新的手法组合一起，即采用非传统的混合、叠加、错位、裂变等手法和象征、隐喻等手段，以期创造一种融感性与理性、集传统与现代、糅大众和行家于一体的"亦此亦彼"的室内家居环境。

与严肃冷漠的现代主义相比，后现代家居饰品设计中大量运用夸张的色彩和造型，甚至是卡通形象，唤起我们关于童年的美好记忆，让我们和孩子们一起再次感受童贞和无拘无束的快乐。从这方面来看，后现代设计将人们从简单、机械的枯燥生活中解救出来，重新回到真实的生活中，使"人"这一概念变得更加感性，后现代设计将诗意重新带回我们的生活。后现代主义者认为，设计并不只是解决功能问题，还应该考虑到人的情感问题（图5.67、图5.68）。

图5.67　海湾台灯　Ettore Sottsass

图5.68　金属摆件　恒发工艺品有限公司

5.5　新古典主义家居饰品设计

新古典主义家居设计派是致力于在家居饰品设计中运用传统美学法则，来使现代材料、结构的家居造型，产生出规整、端庄、典雅、高贵的一种设计潮流，反映了世界进入后工业化时代的现代人的怀旧情绪和传统情绪，提出了"不能不知道历史"的口号，号召设计师们要"到历史中去寻找灵感"！

新古典主义中具有代表性的家居饰品有家具、装饰画、灯具等，许多家居饰品都以希腊罗马英雄事迹及当代生活为题材，如雕塑、挂画等，艺术创作带有更多个人风格的追求和时代印迹。在现代结构、材料、技术的建筑内部空间用传统家居饰品设计手法（适当简化）来进行设计，使古典传统样式的室内家居饰品具有明显的时代特征。新古典主义家具没有古典家具复杂的曲线装饰，增加了现代家居简单的直线条，让它高雅而和谐。

整体合理搭配时，饰品摆放不能过多，也不能太过简单。恰到好处的修饰，会将欧式古朴的风格表现得更为完美，如我们可以在墙上挂上一两幅经典油画，还可以选择比较古典的具有欧式风格的台灯等（图5.69）。

新古典主义在色彩的使用上，一般多采用白色、黄色、金色，暗红色等，如将红色融入深咖啡色中，可以表现出传统的复古气息；白色与原木搭配，用自然表现高贵，更为亲切典雅；用暗红色作主色调，金色点缀，可以起到画龙点睛的作用；用白色作为点缀，可以使整个空间显得明亮大方，空间弥漫着浪漫的气息。但整体设计不能采用过多的颜色。

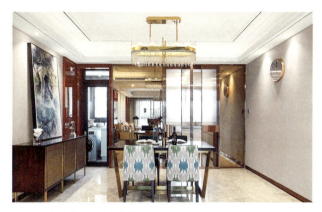

图5.69 新古典主义家居装饰

5.6 光洁派家居饰品设计

光洁派，少即是多，是盛行于20世纪六七十年代的室内家居设计流派。现代主义建筑大师密斯·凡·德·罗提出的"少就是多"是这一派设计师们遵循的信条。光洁派是晚期现代主义极少主义派的演变，因此又称为极少主义派。

光洁派设计给人以清新整洁的印象，在家居饰品设计上没有繁琐的细部装饰，不需要过多装饰来画蛇添足，因此家居饰品设计作品过于理性，缺少人情味。光洁派的家居饰品设计常用抽象形体的构成，用雕塑感的几何构成来塑造作品，设计具有明晰的轮廓，简洁明快，功能上实用、舒适，多运用现代材料和现代加工技术，用高精度的饰品设计传递着时代精神，常见的饰品有装饰画、窗帘、盆栽等。

如为了空间明亮，窗口、门洞的开口较大，与室外环境通透、连贯。窗户的装饰要便于室内采光和通风，通常采用卷轴式、重直式遮帘和软百页帘；室内也较多地使用玻璃、金属、塑料等硬质光亮材料；采用几何图形的装饰和现代版画的鲜艳色彩，显示出令人愉快的现代装饰特点；墙上悬挂现代派绘画作品或其他现代派艺术品，常常使用窄边的金属画框；室内没有多余的家具，每一件家具都经过了认真的挑选，来满足特定的需要；选用色彩明快、造型独特的工业化产品，而且将个别家具安放在特定位置，可以担任室内雕塑的作用；室内陈设盆栽观叶植物，为室内增添情趣（图5.70）。

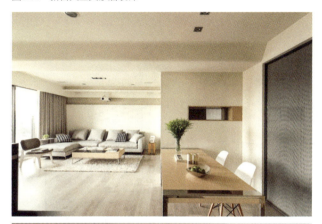

图5.70 光洁派风格家居设计

5.7 风格派家居饰品设计

风格派始于19世纪20年代,是以荷兰画家蒙德里安为代表的美术流派,强调纯造型的表现,认为"把生活环境抽象化,这对人们的生活就是一种真实"。风格派具有代表性的家居饰品有家具、装饰画等。在设计中常运用几何形体及红、黄、蓝三原色色块、间以黑、白、灰无色彩系色彩配置,不对称的垂直水平线构图和填入部分原色色块,空间穿插变化,使饰品的视觉效果和空间中的构图效果,都像冷抽象绘画般具有鲜明的特征和个性(图5.71、图5.72)。

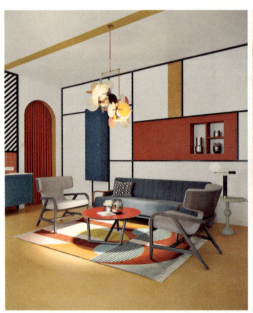

图5.71 风格派客厅　　　　　　　　　　　图5.72 风格派餐厅

风格派最有影响的实干家之一是里特维尔德,他将风格派艺术由平面推广到了三度空间。里特维尔德于1919年设计的矮柜,通过简洁的形式和三原色创造出了优美而具功能性的建筑与家具,以一种实用的方式体现了风格派的艺术原则。里特维尔德8岁时便师承其父制作家具,20岁开始学习建筑,深受工艺美术运动的影响,1911年他单独开设了一间家具店,1918年加入风格派。他一生设计了大量家具,其中红蓝椅无疑是20世纪艺术史中最富创造力和重要性的作品(图5.73)。

5.8 高技派家居饰品设计

图5.73 红蓝椅子

科技的力量推动了未来主义的风潮,艺术家们的创作范围涵盖了所

有的艺术样式，包括绘画、雕塑、诗歌、戏剧、音乐、建筑甚至延伸到烹饪领域。未来主义在家居领域的演变，我们称之为"高科技"。高技派讲究技术的精美，是活跃于20世纪50年代末至70年代的设计流派，在许多人强调建筑的共生性、人情味和乡土化的今天，高技派的设计作品在表现时代情感方面也在不断地探索新形式、新手法。

高技派反对传统的审美观念，强调设计作为信息的媒介和设计的交际功能，以突出当代工业技术的成就。高技派居室阐述了工业化所带给人们家居审美的重大改变，更加强调工业化的材质，突显生产技术带给人的现代、冰冷、科技的感觉。当这种全新的，以生产工艺为基础的设计语言服务于家居设计时，则以极富另类的视角，重新诠释了现代文明。高技派具有代表性的室内饰品有家具、灯具等，其最大特点是在设计中采用新材料、新技术，在美学上极力鼓吹表现新技术的做法，讲究技术的精美，崇尚"机械美"。

饰品设计推崇几何形式和季节风格，热衷于用金属、塑料、玻璃、钢铁等工业时代的材料来装配家居，善于通过技术的合理性和空间的灵活性来极力宣扬机械美学和新技术的美感。这种看似冰冷的机械美学，在21世纪的今天，则被赋予了更多人性的光环，将感情注入

图5.74　高技派家居装饰

空间，用技术装点生活，以一种建立在设计师理性推理之上的片段的、富于质感的、充满欲望的空间表达方式，来阐述自己对于未来的创想（图5.74）。

5.9　立体派家居饰品设计

立体派又称立体主义，是一种绘画流派，20世纪初兴起于法国，开始于高更、卢梭、赛尚绘画形体表现上的革命，即努力使画面物体从主观空间中解放出来，把物体还原成几何形体，再进行坚实的构成。或者否定传统绘画对形体的定点观察，将对象分解为若干视向的几何切面，然后加以主观地并置、重叠，以表示物体长、宽、高、深的主体空间。

但立体派的表现特点不同于绘画，用于空间环境设计时，着重强调三维空间造型，再加上时间因素的四维空间创造。随着人的活动，环境景观随之变换，饰品的造型设计进行几何风格的配置，强调雕塑感与力度，具有代表性的家居饰品有家具、墙面装饰、灯具等。

Gemelli设计工作室在设计中融入了毕加索的立体主义艺术，冷暖色强烈对比与古怪抽象的线条呈现出多个角度的奇特视觉感受（图5.75）。

图5.75 Gemelli设计工作室

5.10 肌理派家居饰品设计

　　肌理派在室内设计中运用现代高科技加工工艺创造出新的材质肌理效果和特色，并将其尽情表现，或粗犷有力，或高精细腻，或材柔质软，或挺拔坚硬，或华贵雅致，或朴拙生动，或浓密繁琐，或平淡简约。这些材质肌理的展示往往会牵动人们的感情，启发人们的联想，引导人们介入，从一种氛围中体验意境。所以，通过强调材质肌理效果来增大室内设计艺术力度的手法可称为肌理派审美设计。

　　肌理图案的运用使得家居饰品设计更加具有丰富的层次感。肌理派具有代表性的饰品有床上用品、壁纸、抱枕、家具等，饰品设计常采用跳跃饱和的色彩，加上明暗变化有序的结构层次，尤其是植物花卉那种自然肌理结构令图案变得更加立体，甚至

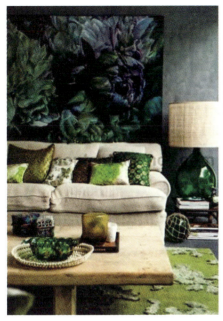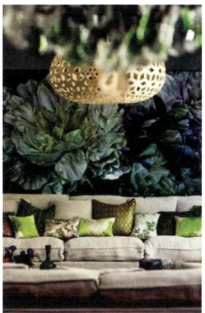

图5.76　肌理派家居装饰

达到一种动态的美感。

自然的肌理图案可以提供最有创造性的视觉语言，其鲜明的层次和色彩都大大提升了视觉上的质感。设计师可以用肌理图案打造具有"质感"的家居饰品设计。

肌理就像是一种源于自然而又从自然中剖析游离出来的艺术形态，它所追求的是立体视觉效果的最大呈现，是一种看似简单实则简约和精妙相结合的艺术展现，图案的质感来源于笔触的细腻勾勒，如果没有敏锐的观察力和精湛的创作水平，就很难将肌理图案的特殊性展现出来（图5.76）。

5.11　白色派家居饰品设计

在室内设计中大量运用白色构成了这种流派的基调，故名白色派。白色派在后期现代主义的早期阶段就流行开来，因受到人们的喜爱，至今仍流行于世。早期后现代主义学术团体"纽约五人"的建筑师们已在设计中偏重白色。由于白色给人以纯净、文雅的感觉，又能增加室内乐观感或让人产生美的联想。白色以外的色彩往往会给人们带来特有的感受，而白色不会限制人的思路。使用时，既可以调和、衬托或者对比鲜艳的色彩装饰，与一些刺激色（如红色）相配时也能产生美好的节奏感。因此，近代以来许多室内设计采用白色调，再配以装饰和纹样，产生出明快的室内效果。

白色派的家居饰品设计可简洁，也可富于变化，具有代表性的饰品设计有家具、装饰画、盆栽等。室内空间和光线是白色派室内设计的重要因素，往往予以强调作用，因此室内家居饰品在选材时，主要以白色为主，墙面和顶棚一般均为白色材质，或者在白色中带有隐隐约约的色彩倾向。运用白色材料时往往暴露材料的肌理效果，如突出白色云石的自然纹理和片石的自然凹凸，以取得生动效果。地面饰品的色彩不

图5.77　白色派家居装饰

受白色的限制,往往采用淡雅的自然材质地面覆盖物,也常使用浅色调地毯或灰地毯,也有使用一块色彩丰富,呈几何图形的装饰地毯来分隔大面积的地板。室内陈设的现代艺术品、工艺品或民间艺术品也都简洁而精美,白色派家居中绿植配置十分重要,形成室内色彩的点缀(图5.77)。

5.12　田园派家居饰品设计

田园派风格又称"乡土风格""自然式风格""地方风格"。田园派是在人类生存环境不断遭到破坏、城市人口拥挤、住宅环境恶化的情况下产生的,始于国外一些大城市,周末农村人进城购物,而城里人去郊外享受自然风光和清新的空气。这种人流交叉的结果,使城里人希望也能在自己的城里住宅中通过家居饰品感受到乡间恬静舒的田园生活氛围,因此引发了在城市住宅中追求田园景观的室内设计流派,故称为田园派。

田园派具有代表性的家居饰品有家居、抱枕、盆栽、陶器等。田园派崇尚返璞归真、回归自然,因此饰品设计摒弃人造材料,把木材、砖石、草藤、棉布等天然材料运用于设计中,显示材料本身的纹理,其质感正好与乡村风格不事雕琢的追求相契合,颜色以奶白、象牙白为主,力求表现悠闲、质朴、舒畅的情调,营造自然、高雅的室内氛围。田园风格的居室还要通过绿化把居住空间变为"绿色空间",推崇"自然美",认为只有崇尚自然、结合自然,才能在当今高科技、高节奏的社会生活中,使人们的生理与心理得到平衡。

田园派家居饰品设计最大特点在于手工制作华丽纯粹的布艺,布面图案和色彩漂亮,多以纷繁的花卉图案为主。中式田园家居的基色是金黄色,无论是纹理粗糙的石材,还是带有自然清香的盆栽植物,在田园风格的家居饰品设计中显得自然而不做作(图5.78)。

图5.78　田园派家居装饰

5.13　未来派家居饰品设计

未来派，又称为超现实主义派在家居饰品设计中追求所谓超现实的艺术形式，通过别出心裁的设计，力求在所限定的"有限空间"内运用不同的设计手法以扩大空间感觉，来创造所谓"无限空间"，创造"世界上不存在的世界"。超现实的设计反映了超现实派的设计师们在世界充满矛盾与冲突的今天逃避现实的心理寄托。

未来派具有代表性的家居饰品设计有家具、灯具、墙面装饰等。未来派设计作品中反映出由于刻意追求造型奇特而忽略了室内功能要求的设计倾向，以及为了实现这些奇特造型又不惜工本，因此，不能被多数人所接受。该流派的设计作品数量不多，只是因其大胆猎奇的室内造型特征，在多元化艺术发展的今天引人注目（图5.79）。

保加利亚的Bozhinovski设计的客厅，菱形凹凸水波纹墙是最大的特点，在灯光的

照射下，墙体的阴影和灯光完全照射的光亮部分，形成一幅独特的壁画。白色镂空椅子的设计既符合人体工程学又为客厅提供了未来元素（图5.80）。

图5.79　卡里姆拉希德未来主义公寓

图5.80　保加利亚公寓

第6章

民族家居饰品设计

习近平总书记指出："我们要坚持道路自信、理论自信、制度自信，最根本的还有一个文化自信。""文化自信，是更基础、更广泛、更深厚的自信。"文化自信成为继道路自信、理论自信和制度自信之后，中国特色社会主义的"第四个自信"。文化自信是一个民族、一个国家以及一个政党对自身文化价值的充分肯定和积极践行，并对其文化的生命力持有的坚定信心。文明，特别是思想文化，是一个国家、一个民族的灵魂。如果不珍惜自己的思想文化，丢掉了思想文化这个灵魂，这个国家、这个民族是站不起来的。

一个民族的家居饰品，往往是这个民族的信仰、风俗、风土人情的融合。它们不仅是装饰搭配，代表着本民族的民族特色，更是数千年来流传下来的珍贵财富。在现代家居饰品中应用民间艺术和民族元素，能够使现代家居饰品充满人文气息和艺术氛围，充分体现民族家居饰品的地域特色、民族特色。伴随着人们对家居环境的重视，民族家居装饰品的销售市场逐渐扩大，对民族家居饰品设计研究具有积极的意义。经济的高速发展，传统文化艺术如何跟上时代的步伐，在濒危中重生，势必要求设计师要充分挖掘民族传统文化优秀资源，拓展高端文化艺术市场，创造既有民族特色，又富有时代气息的现代饰品设计，走出先创新之路。

6.1 红色地带饰品
——以金属、皮毛类工艺为主

6.1.1 西藏高原地区饰品

藏族文化是中华民族文化的一块瑰宝，作为藏族文化重要组成部分之一的藏族饰品也同样源远流长，多姿多彩，独具魅力。藏族家居饰品主要有铜壶、手工纸艺、茶具、灯饰、廓尔喀刀、挂毯、地毯、展示道具、唐卡和藏柜、藏桌、藏箱等。

在漫长的历史长河中，藏民通过藏区特有的玛瑙、牦牛骨、藏银、藏铜等打磨出他们祖祖辈辈的图腾崇拜——藏饰。西藏装饰品几乎没有两件饰品在形态、色泽和质地上完全相同，人们有意识地将不同类型、不同质地的饰品按照自己的审美意识重新组合成形态富于变化的组合物，以达到审美的最高境界，因此，藏族饰品在视觉和质地上十分相宜，拙朴而随意，野性而优雅，神秘而圣洁。

藏族饰品文化受宗教的影响较深，从其原始艺术受原始宗教的影响到后来藏传佛教的盛行，在藏家居饰品上都有明显的表现，最为突出的是宗教文化给予图纹的强烈影响，以及藏民族对家居饰品挂件所赋予的宗教观念，如宗教文化中"六字真言""十项自在""双鹿法轮""大鹏鸟""吉祥八宝""万字符号"和众多宗教文字、符号等。

藏饰中利用自然珍贵材料制作自然形态的饰品较为常见，天然石头、珊瑚、动物骨头、白银是制作藏饰的主要原料，就是这些材料，粗糙的外表却又精致的内涵，细小的花纹、镂刻、镶嵌，都巧妙地形式藏饰的设计风格，并散发出浓烈的古朴气息。大量使用的绿松石、珊瑚红，加之珊瑚蓝、玛瑙黄，色彩的红、黄、绿、蓝、白包含了宗教的象征意蕴，又蕴含了雪域大自然所呈现的神奇与美丽。

图6.1 藏刀

（1）藏刀

藏刀，又称藏腰刀，它是西藏人民生产生活中不可缺少的一种用具，它的形状、工艺等都具有独特的民族特色。藏刀具有生产、生活、自卫、装饰等多种用途，已有1600多年的历史，不仅实用性很强，同时还具有很高的艺术欣赏价值。锻打精致，镌刻细腻，色彩夺目，并附有藏文，系有五颜六色柄穗，形成别具一格的藏族工艺品，特别是朋友结婚或喜生婴儿时，送上把藏刀会使主人格外高兴。

藏刀做工讲究，制作工艺过程包括冶炼熔化、模具翻铸、敲抠大形、刻花镶嵌、焊接组合、加固、锉磨整形、精雕细刻及镁洗抛光等工序。藏刀的装饰内容有龙凤、卷草纹、几何回旋纹等块面点缀的二方连续，以及佛八宝中的宝瓶、荷花、法轮等，采取浮雕、镂空及掐纹镶嵌的表现形式。藏刀有多种规格造型，从整体外形看，头柄首尾有平形、头部锥形、两头凸形、圆形等多种形式。

藏刀的主要加工材料有银、铜（白铜、黄铜、紫铜）、铁、鲨鱼皮、牛角、玛瑙、硬杂木等。刀身用钢材锻造，刀把多用以牛角、牛骨、鲨鱼皮或木材制成，较高档的刀柄用银丝、铜丝等缠绕。刀鞘则更为讲究，除较简单的只有木鞘或皮套外，多数是包黄铜、白铜，甚至包白银，并且上面刻有各种精美的飞禽走兽及花草等图案，除表面起伏层次和图案变化外，在刀具整体外形以等距或对称地点缀着镶有朱红粉绿等色的珊瑚、宝石、玛瑙等（图6.1）。

（2）唐卡

唐卡品种多种多样，除彩绘唐卡与印刷唐卡外，还有珍珠唐卡、彩绘、刺绣、织锦、缂丝、提花、贴花和宝石缀制等十余种。涉及佛教的唐卡画成装裱后，一般还要请喇嘛念经加持，并在背面盖上喇嘛的金汁或朱砂手印。唐卡在内容上多为西藏宗教、历史、文化艺术和科学技术等，凝聚着藏族人民的信仰和智慧，记载着西藏的文明、历史和发展，寄托着藏族人民对佛祖无可比拟的情感和对雪域家乡的无限热爱。

唐卡类似于卷轴画，一般在布面和纸面上绘制，然后用绸缎缝制装裱，上端横轴有细绳便于悬挂，下轴两端饰有精美轴头，画面上覆有薄丝绢及双条彩带。刺绣唐卡是用各色丝线绣成，山水、人物、花卉、翎毛、亭台、楼阁等均可刺绣。织锦唐卡是以缎纹为地，用数色之丝为纬，间错提花而织造，粘贴在织物上，故又称"堆绣"。彩绘唐卡的颜料以金粉、银粉、朱砂、雄黄等矿物颜料为主，也有用植物颜料相配的。贴花唐卡是用各色彩缎，剪裁成各种人物和图形，粘贴在织物上。缂丝是中国特

图6.2 唐卡

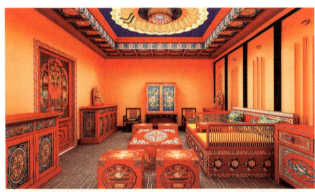
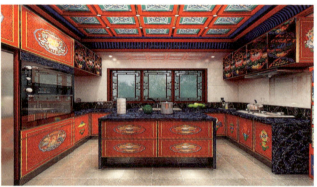
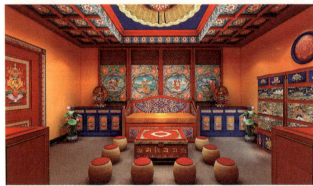
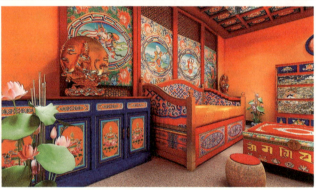

图6.3 藏式家具

 有的把绘画移植于丝织品上的特种工艺品，缂丝唐卡用"通经断纬"的方法，用各色纬线赋予强烈的装饰性，质地紧密而厚实、构图严谨、花纹精致、色彩绚丽。还有的唐卡在五彩缤纷的花纹上，把珠玉宝石用金丝缀于其间，珠联璧合，金彩辉映，格外地显得灿烂夺目。

 唐卡的绘制极为复杂，用料极其考究，颜料全为天然矿植物原料，以金粉、银粉、朱砂、雄黄等矿物颜料为主，也有用植物颜料相配的色泽艳丽，经久不退，具有浓郁的雪域风格和民族特色（图6.2）。

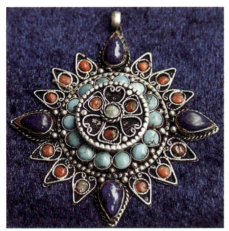 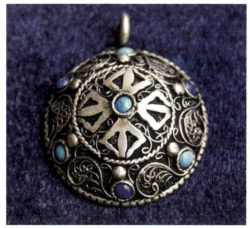 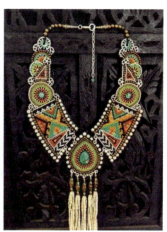

图6.4 藏族首饰

（3）藏式家具

西藏以前除富贵人家以外，普通人家中很少用家具，故现存的西藏古家具就特别少。由于西藏丰富的宗教资源和悠久历史，藏族同胞的生活都围绕着宗教展开，所有的藏式家具几乎都被绚丽的彩绘所覆盖，图案上忠实地记录着宗教故事和历史传说，使得这些家具在宁静的雪域中具有相当丰富的故事性。

西藏家具的主要特点是在其表面施以大面积的彩绘图案和雕刻装饰。有的家具表面还出现了奇妙的肌理变化，那是因为时间之手抚摸的缘故。西藏家具的材质多为雪松、桦木、杨木等，相对较软。也有些柜子选用稀有的高原硬木，但比较少见（图6.3）。

（4）藏族首饰

藏族这种逐水草迁移的游牧生活方式和生活环境决定了珠宝金银的制作和使用方式，在制作材料的选取上有更多的选择。藏族重视镶嵌银饰的功能性，人们平时穿戴较多，如随身佩戴的手链、戒指、项链、护身符、头饰、耳环等珠宝都镶嵌银制配饰，同时红珊瑚、黄蜡玉、绿松石等也是藏族喜爱的饰物（图6.4）。

6.1.2 蒙古草原地区饰品

蒙古族的家居饰品与其他民族一样，种类繁多，有着各自的图案形态和种类。从古到今，蒙古族银饰品善于汲取创作灵感，并根据传统习俗、审美情趣，在细节上不断创新，得以传承和发展，成为特色鲜明的民族家居装饰品。蒙古银饰品家居饰品有着强烈的装饰作用，它天成一韵，反映了蒙古族朴素美观、繁复实用的民族民情，从家居饰品的各式纹样中，我们可以诠释和解读蒙古族家居装饰的特点以及游牧民族文化的意韵和部落习俗，从中体察蒙古民族深远的文化内涵和生活情感。

银饰品象征着圣洁，也深受蒙古族的推崇，在蒙古族生活中显得特别重要，可以说是无处不在，无处不有，它装点了生活，美化了生活，以多、大、重为美，从头到腰处处点缀，华丽而庄重。比如生活中用的银质酒壶、奶桶、茶桶、银制泥酒壶、银勺、银药具、马具鞍花等。蒙古族银饰品最耀眼的地方，是其精美的造型，采用铸炼、捶打、编结、雕镂、錾刻等各种工艺，在各种饰品上刻出古老的纹样，有云纹、犄纹、火纹、卷草、八宝、盘肠以及花草、龙凤、花鸟鱼虫、动物、植物等，图案包

罗万象，完美绝伦。蒙古族又根据地域、部落的归属的差异，银饰品的种类、造型、图案和佩戴方式也各具特色，呈现出不同的寓意和讲究，有的古朴雅致，有的纤细复杂，有的玲珑剔透，有的粗犷大气，充分展示了蒙古族银饰品的雍容华贵。

蒙古族对红珊瑚、绿松石也尤为偏爱，这与民族信仰有关。由于红珊瑚色泽纯正，与珍珠、琥珀并列为三大有机宝石，是祭佛的吉祥物，而且代表高贵权势，被蒙古人视为祥瑞幸福之物，又被称为"瑞宝"，它驱凶辟邪，寓意着吉祥富贵，是幸福与永恒的象征。而且，蒙古族喜欢红色，喜欢鲜艳的颜色，贵重的红珊瑚也正好吻合了他们的这一习俗。绿松石不仅其色泽艳丽，据说它还是神的赐予，因此，民间服饰、家居饰品佩饰上多用它来做装饰物。

蒙古族是传统的游牧民族，牧区人们使用最多的还有畜皮制品。他们穿的各种皮衣、铺的皮褥子、盖的皮被，还有各种马具、车具、皮囊、皮袋、皮绳子，无一不是畜皮做的。五畜皮毛在牧人生活中都能派上用场，但牛羊皮用得最多，而且大部分都是硝熟的皮革。牛皮硝熟、煺毛、鞣制后能做各种皮具。羊皮除了制作羊皮袋、羊皮囊以外，鞣制后还能做皮衣。

蒙古族在家居饰品的形态制作中，至今仍然保留了很多古老的图案和纹样形态。多用象征图腾形态的纹饰如八吉祥，也多使用卷草纹和寿字纹与外形结合做饰品来表达对长生天的崇拜和敬仰。

（1）银碗

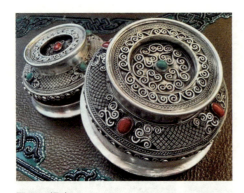

图6.5 银碗

银碗，是蒙古民俗中最为讲究的用具，它成为蒙古族礼仪的象征，碗面用银片包裹，碗边外沿雕刻水纹或花草纹饰，碗底银盘外沿刻满吉祥图纹，中央刻五畜或二龙戏珠、八宝、四猥兽、蟠龙、万字、福字等图案，形象生动逼真。银酒壶、泯壶，是蒙古族的酒具，小巧玲珑，可以随身携带，方便饮用，其造型美观，纹饰讲究，多用太阳纹、八宝、花草和传统图案，是牧民们喜欢的日常用品（图6.5）。

（2）蒙古刀

图6.6 蒙古刀

蒙古刀有多种用途，是蒙古族牧民宰畜、吃肉不可缺少的用具，随身携带或挂于蒙古包内作为陈设，既是实用品，又是装饰品。大多都是银质包鞘，如镶银边的、嵌银丝的、银子大包鞘的。图案有蟠龙、二龙戏珠等多种，通常配一条银链，便于佩挂。刀身一般采用优质钢打制而成，刀柄和刀鞘有钢制、银制、木制、牛角制、骨头制等，表面有精美花纹，或填烧珐琅，镶嵌宝石，其中工艺珍品驼骨彩绘鞘蒙古刀，构思新颖，色彩绚丽，行销海外（图6.6）。

（3）鼻烟壶

图6.7 鼻烟壶

鼻烟壶，有男用和女用之分，除了样式不同外，大小也各有不同。男子银质鼻烟壶大气雍容，女子鼻烟壶小巧玲珑。有的中央镶红珊瑚花瓣，外围嵌蓝、黄、绿、紫色景泰蓝花边；有的雕刻雄狮或蟠龙，两侧狮首浮雕提耳，红珊瑚或绿松耳石做盖子；有的圆花边内雕刻蟠龙，外围刻有盘肠图案，两侧有提耳（图6.7）。

图6.8 毡画

(4) 毡画

毡画，就是用毛毡做成的画，其工艺是先将画画在毛毡上，然后用烫法燎毛着色，毡画已成为代表蒙古民族特色的一种象征，产品远销日本、蒙古国等国家和地区。所用毡子是牧人生产和生活的必需品，搭盖蒙古包，包门用的毡帘，包内铺地，牧业生产所用的接羔袋、马鞍垫子等都是用羊毛毡制作的。擀制羊毛毡是蒙古族牧民特有的工艺，《清稗类钞·蒙人织毡毯》中有记载其生产过程。毡画使用的图案有格子形、士字形、波浪形、寿字形、万字形等，这些图案造型简单、线条明晰、美观大方、结实耐用（图6.8）。

(5) 家具

蒙古族家具是具有特殊形态的家居饰品。厚漆重彩是蒙古族家具的重要特点，这取决于蒙古族家具的材质，同时也和游牧民族黄沙戈壁、辽阔苍凉的生活环境密切相关。蒙古族以信仰藏传佛教为主，传世的蒙古族家具一大部分来自于寺庙，因此，关于藏传佛教的图案纹样占有较大比例，在一些连续或组合而成的家具上，还在表面绘制具有故事情节的图案。

蒙古包和勒勒车的游牧生活影响了蒙古族家具制作的品质，蒙古包的穹型低矮限制了蒙古族家具的体积和造型，家具以小巧、易于搬动和便于携带为特点，大部分家具低矮，造型方正、简洁，结构主要靠榫卯连接。蒙古族家具还将中国古建筑门面造型的手段和方式运用到大型家具，如藏经柜、橱、条案，注重在主框架以外进行侧边装饰、裙脚装饰、边耳装饰，这些装饰也多雕刻镂空并饰以重彩，家具中直线与曲线相结合与呼应，富有艺术表现力。一般牧民家庭中的家具，图案多采用中心突出，四角或四边陪衬，相互照应的技法，这种纹饰的布局给人以既稳健又端庄的视觉效果。部分家具的装饰雕刻镂空和平涂彩绘相结合，最后配以彩绘底色，层次感立体感强，具有雍容华美、富丽堂皇的皇家风范（图6.9）。

图6.9 蒙古族家具柜

6.2 黄色地带饰品——以纸类、土类工艺为主

6.2.1 黄土高原地区家居饰品

从商代到周代的漫长岁月里，陕北黄土高原地区一直处在动荡之中，到周代后期，黄土高原文化基本模式已经成型，这种文化形态发展到东汉时期已经完全成熟，逐渐稳定下来，一直延续至20世纪初。多元体组成黄土高原文化结构，融合牧、猎文化与农耕文化，此种文化既区别于华夏的农耕文化，又区别于其他游牧游猎部族的牧猎文化，因而它有着自己多方面的特点：保持着较为原始的宗教信仰及民情风俗；民间文艺形成了自己的形式和风格。民间艺人以其特有的艺术形式将千古遗风代代相传，使民俗艺术成为一种贴近生活、根植于大众的民间艺术。黄土高原地区民俗工艺以它特有的文化风韵，融古文化之精髓与历代劳动艺人智慧之结晶，内涵丰富，寓意深刻，可谓民族艺术之瑰宝。

黄土高原地区民族饰品种类丰富，有泥塑、面塑、黄土雕刻、剪纸、刺绣、布老虎、年画、熏画、农民画、皮影等手工艺品，是人们装点生活空间的民族饰品，具有浓郁的地方特色和人文风情。

（1）户县农民画

户县地处关中平原，物产丰富，风景秀丽，是我国著名的农民画乡。19世纪50年

图6.10 户县农民画

图6.11 木版年画

代末，全县广大农民继承民间剪纸、绣花艺术的传统，以绘画为手段，抒发自己的感情，将渭河之滨、终南山下特有的人情风貌、生产场景生动形象地表现出来，反映社会主义农村的面貌。户县农民画富有强烈的生活气息和鲜明的艺术风格，农民画不拘一格，呈现出清新、自然、明快、烂漫的特色，在表现手法上多用写意、夸张、变形的技法，想象力丰富，有着与专业画家迥然不同的独特的构图方式和情趣（图6.10）。

（2）木版年画

木版年画是中国木版画家族中的珍品，迄今已有500多年历史，可谓印刷界之前驱。它继承和发扬了中国最早的木版雕刻技法，结合了彩印手绘技法，形成了敷色浓艳而深沉，线条刚劲而流畅的独特风格，体现着农民对土地的热爱，对富裕生活的向往。凤翔木版年画制作工艺流程有11个步骤，分别为：起稿、备版、贴版、錾版、浸版、刻版、修版、洗版、号色、印刷、上色。

年画、农民画等绘画作品所用的材料均是人们日常生活中常见的毛笔、水粉笔、刷子、普通稿纸、画布、拓裱的双层生宣、丙烯、水粉颜料等，因水粉颜料便于涂色、便于修改且易于掌握，所以一般以水粉颜料为主（图6.11）。

（3）薰画

薰画，起源于富县民间古老的装饰工艺品——碗架云子，碗架一般为立式三层，高2米，长2～3米，是延安南部各县农村储放盛米、面的瓦缸和餐具的家具，功能类似现在的橱柜。碗架正面美化居室、防虫挡尘，民众就用薰画粘于架层上，因此形成了独具地方特色的民间艺术形式。薰画兼具剪纸和版画的艺术效果，既古朴浑厚、结构严谨、手法简练，又主次分明、虚实相映、形象夸张、主题鲜明，是中国民间艺苑的一块瑰宝。它与富县剪纸珠联璧合，为富县赢得"中国民间艺术之乡"的美名。逢年过节，当地妇女聚在一起，画的画，剪的剪，薰的薰，家家户户的炕头、墙壁、碗架

图6.12 富县薰画

等处贴了薰画，五彩纷呈，美不胜收（图6.12）。

（4）彩绘泥塑

彩绘泥塑，俗称"泥玩"，诞生于明代，有500多年历史，用凤翔黏性很强的"板板土"和泥、制模、翻坯、彩绘而成，其中最具代表性的作品（如虎、狮）寄托着送子、护生、镇宅、纳福的寓意，广泛用于民俗文化活动之中。

大型彩塑和小型彩塑的制作工艺各不相同，大型彩塑制作工艺相对繁复，首先扎身架，即以较粗木料为主柱，根据人像姿态，钉上木条或板片，扎出大体的动态。其次，在身架上敷一层掺和稻草的粗泥，捏塑出大体的形态和衣纹等，待稍干燥后，再敷较细的泥，然后是细泥，再塑造人像面部的表情、服饰等。所用细泥均需掺和适量的糠灰、棉花、棉纸等。再次待细泥干透后，反复将泥塑表面的裂缝糊合，再磨平、磨光，直至平滑光洁。然后在干燥后的泥塑上，通体裱贴一层皮纸，然后再上一层以明矾和牛皮胶制成的矾胶水，以防止颜色往泥塑上渗透。最后是彩绘，分两种方法。一种是贴金彩塑，即除面部、四肢外，先在泥塑上刷一层生漆，待漆九成干时，依次贴上金箔，然后在面部、四肢和发髻等部位施以彩绘，描绘五官，最后通体罩一层清漆；另一种是全彩塑，即首先在泥塑上刷一层铅粉，接着描绘面部、四肢的肉色，然后由头到脚，由浅入深地依次上色，在整体色彩描绘完毕后，再

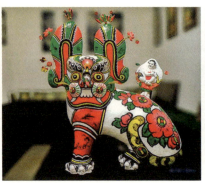
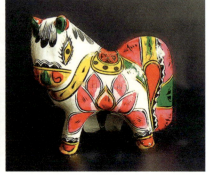

图6.13 凤翔彩绘泥塑

描绘五官和装饰纹样，然后通体罩上一层清漆。即便是小型彩塑也要经过分捶泥、打稿、捏塑、制模、印坯、整修、阴干、上底粉、上色、开相、打蜡等十几道工序（图6.13）。

（5）剪纸

陕西民间剪纸（图6.14）历史悠久，题材广泛，风格独特，十分繁荣。陕西从南到北，特别是在黄土高原，八百里秦川，到处都能见到红红绿绿的剪纸，其造型古拙、风格粗犷、寓意有趣、形式多样、技艺精湛，在全国民间美术中占有很重要的位置。

剪纸地方风格浓郁，如陕北高原剪纸显得强劲有力、豪迈奔放；关中平原剪纸一般精而不繁、巧而秀丽；陕南流行的植物纹样，疏密虚实相宜，装饰趣味浓郁。陕西民间剪纸具有狙犷简练、明快、醒目的地方特色。每逢春节或结婚等喜庆节日活动，人们总要在窗户上或居室内贴满剪纸，以示喜庆欢乐。剪纸最早起源于南北朝时期，剪纸内容有反映现实生活中人民群众的生产活动、风俗习惯的作品，表现手法注重集中、概括、夸张、装饰，着力于写意传神。有表现人们对美好生活向往，如"五谷丰登""连年有余"等运用谐音、象征和寓意手法的作品；有表现神话传说、戏剧故事，如"武松打虎""杨门女将"等，既富有情趣又装饰美观，有着深厚的群众基础，故深受大家喜爱。

剪纸的材料非常简单，如《花样经》所唱的"一沓薄纸，一把小剪"。总的来讲，剪纸时一般选择纸质较薄、色彩沉稳、不易褪色、韧性较好的纸，除此之外，也可利用金银箔、树皮、树叶、布、皮、革等片状材料。当然，每一种材料都有各自的优劣，我们不仅要了解它们的特征，而且在使用中要做到扬长避短，把每一种材质的优势发挥出来，从而更好地展现剪纸作品。

（6）布艺

布艺（图6.15）是一种采用绣、拼、贴、缀、填充等综合手法制成的立体布制艺术品。根据用途分为四种类型：一是为孩童所作的布艺，也称布玩；二是婚俗布艺，有着美化新婚洞房的作用，更寄托着辟邪纳福、生殖繁衍的祈盼；三是寿俗布艺，多是女儿为老人所做，有生命延绵、种族昌盛的寓意；四是端午节的各式香包，有辟邪护生的民俗功用。

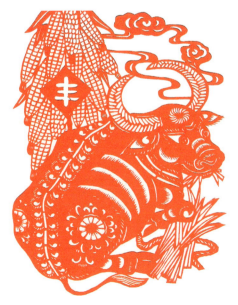

图6.14　陕北剪纸

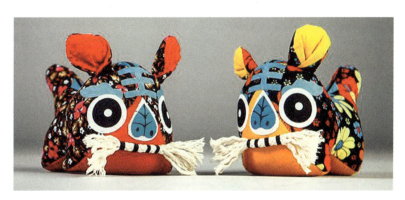

图6.15　布老虎

6.2.2 中原部分地区饰品

中原文化是黄河中下游地区的物质文化和精神文化的总称，是中华文化的重要源头和核心组成部分。中原文化以河南为核心，是中华文明的摇篮，从"盘古开天""女娲造人""三皇五帝""河图洛书"等神话传说，到对早期的裴李岗文化、仰韶文化、龙山文化和二里头文化的考古发掘，河南还有大量遗址遗物。夏、商、周三代，被视为中华文明的根源，同样发源于河南。作为东方文明轴心时代标志的儒道墨法等诸子思想，也正是在研究总结三代文明的基础上而生成于河南。中原地区以特殊的地理环境、历史地位和人文精神，使中原文化在漫长的中国历史中长期居于正统主流地位。

中原地区的民族饰品以河南地区为主，有汴绣、牡丹瓷、绢艺、石刻、烙画、麦秆画、泥塑、石雕、剪纸、面塑等。

（1）汴绣

汴绣（图6.16）历史悠久，素有"国宝"之称。它继承了宋绣的题材、工艺特点，借鉴了苏绣、湘绣等姊妹绣艺的长处，既有苏绣雅洁活泼的风格，又有湘绣明快豪放的特点，并且广泛吸收河南民间刺绣的乡土风味，逐步创新，最终形成了汴绣绣工精致细腻、色彩古朴典雅、层次分明、形象逼真的特色。汴绣既长于花鸟虫鱼飞禽走兽，又善于山水图景，刻画人物形象细致传神。由于是纯手工制作而成，人为因素决定了每一幅的作品都不会一模一样。汴绣在北宋时期已与书画结合，有书法、山水、花鸟、楼阁、人物等题材；发展到现代，汴绣继承了宋代闺绣画的优秀传统，尤其善于绣制古代名作、历史长卷作品。

汴绣针法随着时代的发展在不断创新发展，有双面绣、洒线绣、反枪绣、辫子股绣、盘金绣、盘银绣、篾绣、打籽绣、编绣、发绣、小乱针绣、大乱针绣、羊毛绣、针绣、垫绣，以及双面异色绣、双面三异绣等。

汴绣采用的全是蚕丝，并且为了不同的作品体现不同的效果和工艺，通常会把一根丝线劈成若干丝，如动物的毛发、金鱼的尾巴等需要体现轻薄、透明或毛绒的感

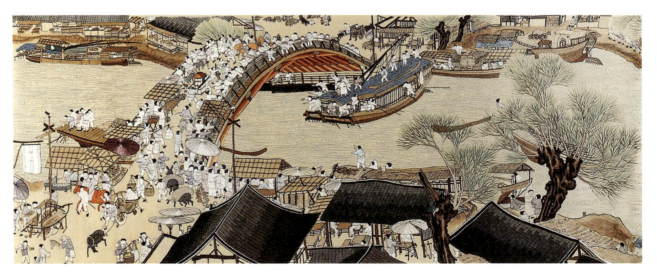

图6.16 汴绣《清明上河图》

觉，就需要把丝线劈得很细去做，相反如石头，树干等需要表现强实浑厚的地方则要用粗一点的线去做。正是因为纯手工制作灵活性强，可以根据不同的布质，色彩和题材，合理掌握丝理的变化和劈线的粗细，颜色的过渡，从而充分表现了物体的形象和质感，令作品看上去比绘画更加形象生动，色彩艳丽。

（2）牡丹瓷

牡丹瓷（图6.17）来自古都洛阳，它把瓷器烧制、粉彩涂抹等技术结合在一起，在传统工艺的基础上，研制出形象逼真、花色自然、花叶薄如纸张、叶脉清晰可见的牡丹瓷，它的诞生为中原大地又增添了一束多彩艳丽的文化奇葩。牡丹瓷博中国雕塑艺术众家之长，集中国陶瓷技艺诸派之精髓，形象逼真地再现了牡丹的形态、神韵、色彩和特殊寓意，是中国悠久的瓷文化与瓷工艺延续发展过程中的创意成果。牡丹瓷是继中国"五大官窑"之后出现的独具洛阳文化特色的新派陶瓷制作工艺。

图6.17 洛阳牡丹瓷

（3）秦氏绢艺

河南安阳滑县的秦氏绢艺，始创于明朝崇祯年间，兴盛于清朝中期，历经四百多年的文化洗礼和秦家代代艺人的发展和创新，因其用绢讲究，工艺复杂耗时，使得秦氏绢艺在我国的绢艺门类中成为难度最大的技艺之一。

秦氏绢艺均为手工制作，做工细腻，始终保持不变质、不退色、不变形，是中华民族的宝贵财富。绢艺使用的绢非常讲究，大缎子、平缎子、绉缎、绫子、纺绸、乔其纱、洋纺等，不同的绢使用起来效果也绝对不同。就一只绢蝈蝈来说，通常由六种绢制作而成，须、头部、身体、翅膀、腿、鳞片材质各不相同。

作品蝈蝈白菜堪称华夏一绝、国之瑰宝（图6.18）。传统绢制过程尤为烦琐，主要工序有上浆、着色、剪贴、彩绘等。但是随着现代技术的发展，秦竹林将传统技术与现代技术接轨，采用现代仿真电烫工艺，增加了绢制大白菜卷叶加皱的稳固程度，达到永不变形的完美效果。现代工艺的闪光缎加电烫技术，能够让绢制白菜的叶脉清晰似真，光泽细嫩可爱，青青的菜梗，绿油油的菜叶，色彩过渡得相当自然。

图6.18 秦氏绢艺《蝈蝈白菜》

（4）烙画

烙画亦称烫画、火笔画（图6.19），被誉为"南阳三大宝"之一。它是用温度在300～800℃的铁扦代笔，利用碳化原理，在竹木、丝绢、宣纸等材料上作画，巧妙自然地把绘画艺术的各种表现技法与烙画艺术融为一体，形成自己独特的艺术风格。

（5）麦秆画

麦秆画又称麦草画、麦烫画（图6.20），纯手工工艺技术的民间工艺品，制作工序十分复杂。先将麦秆浸泡、熏蒸、漂洗，然后剖开整平，再进行熏烫，充分利用麦秆本身的自然光泽和质地，结合国

图6.19 烙画 田玉田《猫》

图6.20 麦秆画

图6.21 石猴

图6.22 泥泥狗

画、剪纸、烙画多种艺术,使麦秆表面形成深浅不同的层次和色变,之后再经剪、裁、印、贴等工序,才能制成栩栩如生的艺术作品。麦秆画在很多地方被当成装饰画使用,在文化节上也能经常看到它的身影。

(6) 石雕

如图6.21所示,工匠采用当地石料,雕出猴子的大体形状后,便用黄、绿、红、黑等颜料涂染勾画而成,故又称"画石猴"。方城石猴形态多样,有单猴、双猴、猴背猴、猴撂猴、母子猴,还有狮背猴、猪背猴等。又因为"猴"与"侯"同音,有"封侯"之意,多了富贵、吉祥之意。在方城的许多景区外都有方城石猴出售,有"祖师封侯""辈辈封侯"等,寄托人们的美好祝愿。

(7) 泥塑

"泥泥狗"(图6.22)是淮阳太昊陵"人祖会"中的泥玩具总称,它是一种在原始图腾文化下产生的独特民间艺术,又称"灵狗"。其表现题材广泛,天上飞禽、地上走兽无所不有,还有林林总总的怪异形体生物。泥泥狗以黑为基调,再饰以红、青、黄、白,统称"五色",视觉冲击力较强。在淮阳,离太昊陵不远就是泥泥狗博物馆,这里收藏了各式各样的泥泥狗作品。

6.3 蓝色地带饰品——以布类、木类工艺为主

6.3.1 江浙平原地区饰品

江浙地区传统文化历史悠久且内涵丰富,它是江浙人民智慧的结晶,凝聚了一代又一代当地人民的心血。无论是从文化,饮食,建筑等方面都体现了这个特点。

江浙地区的饰品材料主要以布类、木类为主,种类有丝绸、瓷器、漆器、折扇、木雕、竹编等。

(1) 杭扇

杭扇是浙江杭州的传统工艺品,有着非常悠久的历史,起源于南宋时期,在明清时期极为兴盛,与杭州丝绸、杭州龙井茶一同被誉为"杭州三绝"。杭扇的品种极为繁多,其制作技艺十分精湛,扇面装饰内容丰富,不仅有山水风光,还有峰峦叠石,

图6.23 杭扇

图6.24 杭州丝绸

可谓妙笔丹青，内容丰富，更是赠送亲友、装饰府邸的绝佳产品（图6.23）。

在江浙地区流传着"苏白杭黑"的说法，这其实说的就是扇面，"苏白"指是苏州折扇的宣纸白扇面，这种扇面的最大好处就是书画比较方便，可以用彩色绘画；"杭黑"是指杭州折扇扇面使用的是桑皮纸的黑纸扇，只能用金漆作画或书法，这两种工艺和材质是完全不同的。而且，制作扇子需要准备扇骨、扇页、扇面、扇钉等所需的材料，扇骨、扇页大多使用竹材，如毛竹、罗汉竹、斑竹、湘妃竹等，将竹材切成定长度的竹段，置于容器中蒸煮，将竹子中的蛋白质、糖分煮出，以防霉防蛀；扇面材料以匀净光滑、洁白绵软的韧纸为主。扇钉大多取金属材料，如铜丝；扇坠与扇囊一般有专门制作的相关作坊或工厂，在组装时直接使用即可。

（2）杭州丝绸

杭州丝绸是浙江杭州的特色产品，是苏杭文化的代表，最早可以追溯到黄帝时期，这悠久的历史文化造就了杭州丝绸的精美绝伦。杭州温暖湿润，四季分明，光照充足，雨量充沛，非常适合桑树的生长和蚕的繁殖，因此杭州丝绸有着非常优越的气候条件。

杭州丝绸的织造过程非常复杂，十分考究，经过复杂工艺才能制作一匹质地柔软、色彩美丽、华丽高雅且极富艺术性的杭州丝绸。其丝织工艺是将生丝作为经丝、纬丝，交织制成丝织品，丝绸织物从图案纹样上可分为简单的素织物和复杂的花织物两种。按生产过程大体可分为生织和熟织两类。生织就是经纬丝不经炼染先制成织物，称之为坯绸，然后再将坯绸炼染成成品，这种生产方式成本低、过程短，是国内丝织生产中运用的主要方式；熟织，就是指经纬丝在织造前先染色，织成后的坯绸不需再经炼染即成成品，这种方式多用于高级丝织物的生产，如织锦缎、塔夫绸等。在织造前，还需做好准备工作，如使丝胶软化的浸渍、能改善产品性能的并丝和拈丝，还有整经、卷纬等。同时，由于蚕丝吸湿性强，还要做好防潮工作（图6.24）。

（3）东阳木雕

木雕是以平面浮雕为主的雕刻艺术，浙江木雕制作工艺水平较高，所雕刻出来的作品色泽清淡，保留原木天然色色泽纹理，格调高雅，其中东阳市的木雕艺术被誉

图6.25 花卉木雕

图6.26 越窑青瓷

图6.27 杭州刺绣

为"国之瑰宝",有着悠久历史,素以"雕花之乡"而著称。东阳木雕选料多用樟木、椴木、白桃木、银杏木、山白杨等材质,也有用柏木、红木(花梨木)、水曲柳、水杉、云杉、红豆杉、台湾松木的。仁溪地区的木雕用当地梨木代替黄杨木,克服了原先由于木材限制只能雕刻小型作品的局限后,制作了不少大型作品,形象逼真,鲜明生动,构思奇巧,造型新颖,雕工精致,虚中有实,静中有动,给人以真实亲切之感。

东阳木雕的题材内容多为历史故事和民间传说,图案装饰丰富而有变化,"满花"中还穿插着内容丰富的雕饰,如人物、山水、花鸟、走兽等。在艺术手法上,东阳木雕以层次高、远、平面分散来处理透视关系,并以中国传统绘画的散点透视或鸟瞰式透视为构图特点。东阳木雕的传统风格主要有"雕花体""古老体",以后又产生了戏文化的"微体""京体",画谱化的"画工体"。其中,"画工体"讲究安排人物位置的疏密关系,人物姿势动态变化多而生动,景物层次丰富,又有来龙去脉,重叠而不含糊。

木雕工艺类型有无画雕刻与图稿设计雕刻两类,均注重创意和绘画性,具有较高的艺术价值。木雕的雕刻技法以浮雕为主,综合运用"深镂空雕""透空雕""透空双面雕""半圆雕""三面雕""圆柱雕""拼斗雕""阴雕""树根雕""彩木镶嵌雕""镂空贴花雕"等十多种手法。雕工精致、洗练、玲珑剔透而不伤整体和牢固。例如,"透空双面雕"是一种穿花锯空以后,再进行正反两面雕刻的技法,它图案整体、结构严密、透空透风、坚固耐用,常用于房屋挂廊、门窗、宫灯、屏风、柜架上的雕饰(图6.25)。

(4)越窑青瓷

越窑青瓷是浙江绍兴的传统工艺品,同时也是汉族传统制瓷工艺的珍品之一。越窑青瓷有着非常悠久的历史,最早出现在东汉时期,是中国最早在越窑的龙窑中烧制成功的瓷器,因此越窑青瓷又被称为"母亲瓷"。越窑青瓷的装饰主要以光素为主,有划花、刻花、镂空等装饰,釉面青碧,晶莹润泽,如宁静的湖水一般,清澈碧绿(图6.26)。

(5)杭州刺绣

杭州刺绣又名杭绣,亦称吉绣,是汉族传统手工艺之一,有着非常悠久的历史,起源于汉代,至南宋为极盛时期。当时的刺绣分为宫廷绣和民间绣,前者专为皇室内苑绣各种服饰,后者刺绣官服、被面、屏风、壁挂等。杭绣极为讲究,针法主要有平

图6.28　东阳竹编

绣、乱针绣、叠绣、贴续绣、借底绣等多种绣法，融合了苏、湘、蜀、粤四大名绣之长，内容大多取材于民间喜闻乐见的龙、凤、麒麟、蝙蝠、孔雀等传统图案，所制作出来的绣品有的雍容华贵，有的古朴典雅，有的形象活泼（图6.27）。

（6）东阳竹编

东阳竹编是浙江东阳的地方传统手工艺品之一，有着非常悠久的历史，在殷商时代问世，距今已有1200多年历史。在宋代以编织元宵节的龙灯、花灯、走马灯而著名，到了明清时期，东阳竹编已有高超的技艺和独特的风格。东阳竹编实用产品有篮、盘、包、箱、瓶、罐、家具等20多种；动物竹编产品有鸡、鸭、鹅、兔、狗等，形象夸张生动。以富丽中显淡雅，清幽中含华贵的独特风格，为世人所称颂（图6.28）。

6.3.2　岭南地区饰品

商周以后，岭南与中原及长江流域存在着政治、经济和文化等多方面的往来。战国时，岭北汉人因经商、逃亡或随军征战等原因，逐渐南迁。但对岭南的开拓，则是在秦代统一岭南后才开始的。唐代开元年间，张九龄主持扩建大庾岭新道，使其成为连通岭南岭北的主要通道。历史上历次汉人的大举南迁，不仅加快了岭南的开发，并以先进的生产力和文化影响了越族人。同时，历代流人贬官的流放，对提高岭南各地文化素质与文化水平，注入了大量文化韵味。

悠久的中原移民和海外贸易历史，使岭南民俗文化在南越土著文化的基础上，融汇了中原文化和西方文化，逐渐形成和发展起来具有鲜明时代色彩和地域特征的区域性文化。这使岭南文化自然而然地具备了强大包容性，对新事物敏感且接受能力强，但它没有承载厚重的文化积淀和历史魄力，对来自四面八方的各种文化元素缺乏整合

图6.29 岭南木雕

能力，开放兼容、崇新善变，造成岭南民俗千姿百态的多元品格。

历史悠久的岭南地区，在先辈们的勤耕力作下，孕育出一大批巧夺天工的工艺美术。潮州手拉壶、粤绣、广彩等传统工艺文化的大放异彩，也成为了广东极具岭南风情的特色名片。岭南地区的雕刻技艺成熟、材料多样，石湾公仔、潮州木雕、广州牙雕、泥塑、榄雕、玉雕、灰塑等工艺，更是岭南雕塑艺术的重要组成部分，其技艺精湛，令人叹为观止。

（1）木雕

广州的木雕素以工艺精巧细腻而闻名，分为建筑雕刻和家具雕刻。建筑雕刻多采用樟木制成，有厅堂花榻、门窗、屏风、神案等，如陈家祠广东民间工艺博物馆里的屏风、梁柱、门窗便处处体现着广州木雕工艺的特色。家具雕刻以红木家具和樟木箱最为有名，以红木家具为例，它继承了我国传统的雕刻工艺和木质结构工艺，具有造型古朴典雅、雕刻精细、打磨光滑、油漆明亮、结构坚固、经久耐用等特点，是东方式厅堂的高档实用艺术品。

岭南木雕往往根据不同的部位和不同的雕刻类别，选用不同的木料。材料大多用楠、樟、椴、黄杨等木，一般多层次、高浮雕装饰多选用硬质材料，雕饰后用水磨、染色、烫蜡处理，使木的表面光滑有光泽。也有用杉木的，因杉木质地脆弱，故多以镂空、线刻、薄雕形式出现（图6.29）。

（2）榄雕

广州的榄雕，至今已有300多年的历史，其工精艺高，玲珑轻巧，镂空通雕的蟹笼、雀笼、花篮、花瓶等日新月异，多姿多彩，人物造型也非常精致、惟妙惟肖，体现了鲜明的民族风格和地方特色，是一种价廉物美而又便于携带的精致小件欣赏品，深受游客欢迎。

榄雕工艺秉承了岭南文化的风格特征，造型秀丽、雅致，线条流畅、动静结合、细腻精微，总体艺术特色为雕刻精细入微，形态小巧玲珑。同苏州一带的榄雕不同，传统的广州榄雕一般保持橄榄核原本的色调，不着意人工上色。从工艺门类方面分，榄雕属立体微雕类，其技法以浮雕、圆雕、镂空雕为主。

广州榄雕的原材料以增城盛产的乌榄为主，乌榄榄核必须个头够大才适宜于制作榄雕，过去乌榄树随处可见，很容易就能挑选出适合用于雕刻的榄核。榄雕兴盛时，

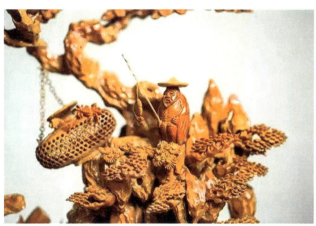

图6.30 榄雕

江浙一带的手工艺人热衷于南下增城挑选原材料（图6.30）。

（3）牙雕

广东牙雕又称南派牙雕，具有悠久的历史，富有装饰性，制作着重于雕工，并讲究牙料的漂白和色彩装饰。作品多以玉质莹润、精镂细刻见长，以华丽美观，玲珑剔透而闻名于世。广州地处南方沿海，气候温和湿润，非常适宜精雕细刻质地细腻的象牙，层层雕镂，而作品又不易脆裂。广州牙雕的产品主要分为三类：一是欣赏品，包括象牙球、花舫、蟹笼、花塔、花瓶、鸟兽、人物、石山景等；二是实用品，包括折扇、台灯、烟盅、烟嘴、笔筒、粉盒、图章、梳具、筷子、牙签、书签、纸刀、象棋等；三是装饰品，包括手镯、项链、耳环、戒指、别针等。其传统的名品有：牙球、牙舫、花瓶等，而以牙球最为著名，如一个直径18厘米的象牙球，竟能雕成30多层，且层层都能转动自如，每层还都雕有各种人物或花草，令人叹为观止。

原材料象牙为大象身上最坚固的部分，其光洁如玉、质地细腻，硬度适中，耐用且珍贵，勘与宝石媲美，因此象牙又有有机宝石之美誉，是制作高档工艺品的天然好材料。象牙自牙头开始，有小黑点，一直延伸到空心的管口部心，称之为心。把象牙尖横断切开，就可以发现象牙的心，大致分三种：太阳心、芝麻心、糟心。以太阳心最好，芝麻心次之，糟心最差，但数量较少。象牙有其自然的纹路，以牙心为中心向四周扩展，牙纹也变得越来越粗，象牙天然的纹为"人"字形和网状形。

岭南象牙雕刻的技法完备，手法多样，如圆雕、浅浮雕、高浮雕、镂雕，在象牙雕刻中得以普遍运用。象牙雕刻与其他多种材料，如紫檀、犀角、玳瑁、翠羽等巧妙镶嵌于一器之上，使图案更富有立体感，增加图案的层次，是广州牙雕工艺的显著特色。为了适合外销的需要，广州牙雕风格趋向写实，并且吸收了大卷叶、写实花卉等外国图案的长处，又以染色、螺旋状的连接部件为特色（图6.31）。

（4）玉雕

广州玉雕工艺形成于唐代中后期，它在继承宋代"七巧色玉"传统技艺的基础上，创造了"留色"，保持了原玉的天然色彩，显得更加精美。相对于北派的庄重古朴，广州玉雕以造型典雅秀丽、轻灵飘逸、玲珑剔透见长，突出了岭南文化的内蕴。其花色品种繁多，技艺深厚，雕法细腻，追求创新，烙下了岭南先民审美情趣的印记，也记录了近百年来中西文化交融的现象，具有重要的历史、文化、艺术、工艺和经济价值。

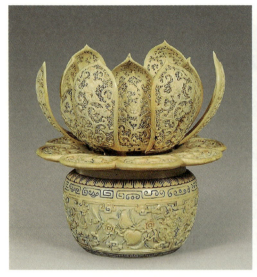
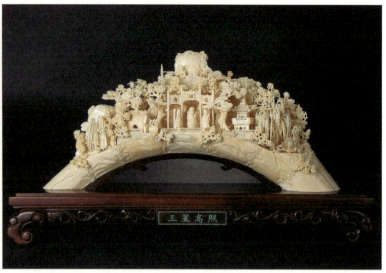

图6.31 牙雕

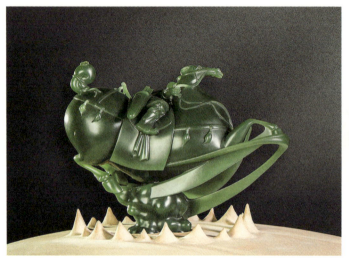

图6.32 玉雕

图6.33 红木宫灯

 广州玉雕摆设类的玉球尤有特色，能镂空成十几层的圆球，大球套小球，厚薄均匀，层层自由转动，并雕上山水、花卉、人物、鱼虫、花鸟等精细的衬花，形象极其逼真生动，形成一组球雕系统。

 在400多年前，缅甸翡翠传入中国的时候，广州是第一个做翡翠贸易的口岸，然后一直以翡翠为玉雕的原材料，也有用新疆和田玉、福建寿山石、浙江青田石、浙江昌化鸡血石、福建华安石等做雕刻材料（图6.32）。

（5）红木宫灯

 广州是传统红木宫灯发源地之一。以珍贵的原料精雕细刻，且可以装拆，是进贡皇宫的珍品，后大量出口，广受外国人喜爱，被称为"中国灯"，是绘画、木雕和玻璃工艺的集合体。广式红木宫灯系用酸枝花梨、坤甸等名贵红木做材料，以雕刻中的"通雕"工艺为主，再结合绘画、玻璃元素，纯手工制作而成，各个宫灯玲珑通透，外形以四角、六角、八角居多，并且可装可拆。很多讲究的老广州西关人家在中秋节或元宵节会在家中挂一两个红木宫灯装饰（图6.33）。

6.3.3 云贵地区饰品

云贵地区文化是指云南贵州两省区为核心，北及川南、重庆区域，南涉广西，东抵湘西，生存和发展于云贵高原，具有从古及今的历史延续性和连续表现形式的区域性文化。西南夷泛指云贵高原与川西的古老民族，西南夷文化包含滇文化、青铜文化、古羌人文化、夜郎文化等。云贵地区历史源远流长，民族多样性分布广泛，少数民族人口占全地区总人口的50%以上，就贵州范围内，居住生活着苗族、布依族、侗族、水族、仡佬族、彝族等多个少数民族，在漫长的历史长河中，各族人民用自己的聪明才智和勤劳的双手创造了光辉的民族文化，别具特色的谚语诗歌、神话史诗和迷人的音乐舞蹈、戏剧、节日庆典、民风民俗、民族服饰、古朴的村寨等构成了极为丰富、极具魅力的民族文化资源。也因为长期以来多民族杂居，各民族之间的不断交流使云贵地区人民形成相互包容的性格。

云贵地区的传统饰品以木类、布类为主，有木雕、竹编、傣族织锦、版纳地毯、白族扎染、贵州蜡染等。

（1）剑川木雕

剑川木雕产于大理白族自治州剑川县，始于十世纪。白族人民在吸收了汉族和其他民族的文化和生产技术后，逐步形成了独特精湛的技艺。木雕主要用于建筑物装饰，以浮雕为多，现已发展为艺术价值很高的木雕工艺品，尤其是云木雕花镶嵌大理石家具，用优质硬木精心雕出龙、凤、狮孔雀、梅花等传统图案，制成桌、椅、茶几等，再镶嵌上苍山特产的彩花大理石，显得古朴大方新颖高雅，富于民族特色，既实用又华美。

剑川木雕选用优质的红木、西南桦、缅甸红木，以及天然植物漆和闻名于世的彩花大理石，使产品具有很高的实用价值、工艺价值和收藏价值（图6.34）。

图6.34　剑川木雕

（2）傣族竹编

傣族的竹编工艺是傣族的传统工艺美术形式，历史悠久，造型古朴，美观实用。傣族有着世代相传的竹编技艺，具有鲜明的民族特色。傣族的村村寨寨都掩映在翠绿的竹林中，傣族人住的是竹楼，用的是各式自编的竹器，他们爱竹、用竹，擅长竹编工艺，大至床、桌、柜、席，小至帽、盒、篮、篓，无一不为竹编。有的竹编还镶嵌五彩的琉璃图案，富丽堂皇，专供佛寺祭扫之用，而各种精美的竹编小物品则是男女青年表达爱情的信物。竹编与他们的生活息息相关，人们仿佛生活在竹编的世界（图6.35）。

图6.35　傣族竹编

图6.36 傣族织锦

(3) 傣族织锦

"锦"在字典中指"精美鲜艳的纺织品",傣族人最早有棉布和丝绸织锦,现在,我们看到的通常是棉布织锦。傣族织锦被誉为"美丽云霞",具有浓郁的地方特色和少数民族特色,织工精巧,图案别致,色彩艳丽,坚牢耐用。多以白色或浅色为底色,以动物、植物、建筑、人物等为题材,所织孔雀、骏马、龙、凤、象、麒麟,特别是凤凰展翅、大象、马等图案,代表着吉祥、力量和丰收;宝塔、寺院、竹楼,寄寓对美好生活的追求。这些寓意深远、五彩斑斓的图案,体现了农耕社会男耕女织的面貌,充分显示了傣族人民的智慧和对美好生活的追求和向往。

傣族人结婚时,都要有傣锦织的床垫,这也就是最原始的"席梦思"。今天,傣锦工艺在继承传统的基础上得到了发展和提高。除了制作统裙、挎包、床单、被面、窗帘、手巾外,还设计制作出了傣锦屏风、沙发垫等新品种,它们以其鲜明的色调、瑰丽的图案,受到国内外人士的喜爱(图6.36)。

(4) 贵州蜡染

贵州蜡染,亦被称作"贵州蜡花",最早可追溯到2000多年前的西汉时代。它以素雅的色调、优美的纹样、丰富的文化内涵,在贵州民间艺术中独树一帜。贵州民族中以蜡染作为衣裙装饰的现象极为普遍,苗族妇女的头巾、围腰、衣服、裙子、绑腿、绑腿,都是蜡染制成,其他如伞套、枕巾、饭篮盖帕、包袱、书包、背带等也都使用蜡染。

绘制蜡染的织品一般都是用民间自织的白色土布,但也有采用机织白布、绵绸、府绸的。贵州蜡染一般都是蓝白两色,所用的染料是贵州生产的蓝靛,蓝靛是由蓝草这种植物的叶子放在坑里发酵而成。

蜡染的制作方法和工艺过程非常复杂,首先把白布平贴在木板或桌面上点蜡,点蜡就是把蜂蜡放在陶瓷碗或金属罐里,用火盆里的木炭灰或糠壳火使蜡融化,便可以用铜刀蘸蜡作画。有的地区是照着纸剪的花样确定大轮廓,画出各种图案花纹,有的地区只用指甲在白布上勾画出大轮廓,便可以得心应手地画出各种图案;然后浸染,即把画好的蜡片放在蓝靛染缸里,一般每件需浸泡5~6天,反复晾干浸泡数次,便得深蓝色。如果需要在同一织物上出现深浅两色的图案,便在第一次浸泡后,在浅蓝色上再点绘蜡花浸染,染成以后即现出深浅两种花纹。当蜡片放进染缸浸染时,有些"蜡封"因折叠而损裂,于是便产生天然的裂纹,一般称为"冰纹"。

制作彩色蜡染有两种方法,一种是先在白布上画出彩色图案,然后把它"蜡封"起来,浸染后便现出彩色图案;另一种是按一般蜡染的方法漂净晾干以后,再在白色

的地方填上色彩。彩色染料，一般是是用杨梅汁染红色，黄栀子染黄色（图6.37）。

（5）白族扎染

白族扎染技艺是云南省大理白族自治州的传统手工技艺，古称"绞缬"，是我国一种古老的纺织品染色技艺，大理称其为"疙瘩花布""疙瘩花"。白族扎染根据设计图案的效果，用线或绳子以各种方式绑扎布料或衣片，绑扎处因染料无法渗入而形成图案，整个工序分为设计、上稿、扎缝、浸染、拆线、漂洗等。传统白族扎染常以大理当地的山川风物作为创作素材，以蓝、白二色为主色调，给人以"青花瓷"般的淡雅之感。近年来白族扎染推陈出新，发展出彩色扎染这种新的手工印染技术，强调多色的配合和色彩的统一。

现代扎染伴随着市场需求的变化，扎染的图案也逐渐多样化，并融入众多时尚元素。目前，白族扎染除了传统的扎染布外，还衍生出扎染包、扎染帽、扎染围巾、扎染衣裙等工艺品（图6.38）。

图6.37　蜡染饰品

图6.38　扎染饰品

(6) 版纳地毯

版纳地毯是我国具有独特地方民族风格的一种羊毛手工编织地毯。其地毯图案反映西双版纳风光风情为主要特征。昭通盛产绵羊毛，因此以当地的优质羊毛为原料，精心织造富有浓郁民族特色的版纳地毯，图案有大象、孔雀等珍禽异兽，也有牡丹、山茶等奇花异卉。色彩艳丽多姿，工艺精良，产品远销欧美（图6.39）。

图6.39　版纳地毯

第7章

文创家居饰品设计

文创的定义非常广泛，就字面的拆解即为"文化与创意"。"文创"都是在既有存在的文化中加入不同的国家、族群、民族、地域、个人等创意，赋予文化新的风貌与价值后的产物。在现如今多元化的社会里，因为家居饰品的多样化，消费者需求的多变，许多家居饰品已经无法满足消费者的欲望，唯有将文化内涵注入产品内，才能提高消费者的购买意愿。对于家居饰品设计来说，创意是核心要求，文化是设计的内涵和本质。文化创意从市场和产业的角度突破传统文化保守的设计生产模式，有效提高传统文化产品的经济效益和市场竞争力。随着文化创意产业增加值逐年占全国GDP的比重越来越多，未来文化创意产业将成为我国经济的支柱产业之一。

7.1　博物馆文创

随着当代社会经济文化高速发展，轻松且富有时代底蕴的生活方式是现代人所崇尚和追求的，具有深厚文化底蕴的博物馆慢慢朝着休闲化的文化产业方向发展。博物馆历史文化可以通过逐渐融入到大众家居生活中的文化家居饰品来传播，这是一条新途径。我国博物馆政策鼓励各地博物馆深度挖掘各自藏品的文化内涵，开发具有文化创意的旅游纪念品，提高博物馆的经济收入，促进自身的发展。以博物馆经典馆藏文物的文化艺术特点和历史背景故事作为家居饰品设计创意的来源，设计开发出博物馆文化衍生品，不仅可以让悠久的历史文物拥有焕然一新的生命，还可以更好地传播博物馆的品牌文化和馆藏文物，同时能够创造经济效益，拉动城市的经济文化发展。

博物馆是展示人类文明的一扇窗，其所珍藏的文物承载着人类文明的发展印记，展示着优秀的民族文化，记录着民族历史的发展变迁，肩负着传承民族文化的重任。近年来，为顺应时代发展，由各级文化文物部门归口管理的公共博物馆、纪念馆等，按照相关规定敞开大门免费接纳公众的同时，纷纷开拓思路，拥抱"互联网+"，积极探索文化创意产品开发，不仅美化了生活，也成为许多人一次次走进并越来越喜爱博物馆的理由。

7.1.1　故宫博物院

故宫博物院深刻挖掘故宫藏品蕴含的文化价值，不断研发满足观众需求的文化产品，把故宫传统的文化元素植入时尚新潮的当代工艺品中，让优秀的文化传统与现代时尚完美地结合，通过文化产品这一载体实现"把故宫带回家"的服务理念。

2013年开始，故宫博物院便在文创产品的类型和风格上进行创新，除了一些传统的帆布包、笔记本等，还推出了"冷宫""御膳房"冰箱贴、"清明上河图"书签、"千里江山"艺术折扇等受年轻人喜爱的故宫文创产品，同时还研发出了更具实用价值的手机壳、文具等使用频率更高的日用产品。

由于藏品种类繁多，故宫文创也尝试制作了许多独特材质的文创产品。单是桌上饰品就有丝绒、帆布、刺绣等多种材质，价格的区分也为消费水平各异的消费者提供了选择的余地。还有部分产品走高档路线，虽价格较高，但具有一定收藏价值，削弱了过去人们认为文创产品没有收藏价值的固有印象。

图7.1 故宫博物院文创产品

作品1：冰箱贴、笔筒等

 故宫博物院推出的冰箱贴、瑞兽铅笔、木质微缩家具、玩偶、笔筒等丰富多样的系列产品。很多产品一经推出就受到了观众的喜爱，它们都是以故宫的建筑、馆藏文物等元素为主进行创作的。该款故宫文创牌匾系列立体冰箱贴，灵感来源于故宫各宫殿的牌匾设计，外框设计还原了故宫的牌匾造型，多种文案设计可用于家中不同房间，如减肥人士可在冰箱上使用"冷宫"，书房可用"上书房"，厨房可使用"御膳房"等，使整个家更趣味盎然（图7.1）。

作品2：茶具、香囊等

 这款万紫千红菊花壶，设计灵感来源于清.余穉《花鸟图册》之菊花，以紫铜为料，采用国家非遗"八大技艺"的釉彩铜工艺精制，云纹清晰，层次丰富，沉稳美观又独具古韵，寓意幸福长寿，飞黄腾达；掐丝珐琅葫芦香囊则秉承清"金累丝嵌松石葫芦式斋戒牌"的设计灵感，用手工花丝镶嵌打造而成，内部镂空，葫芦腰间以翠蓝如意云头点缀，小巧精致，设色华丽，功能多元。其余还有很多精美茶碟、茶盘、铜摆件等，不但具有使用功能，更具收藏价值（图7.2）。

图7.2　故宫博物院文创产品

7.1.2　苏州博物馆

苏州博物馆由世界著名建筑大师贝聿铭担纲设计，采用"中而新、苏而新"的设计理念，融建筑于园林之中，化创新于传统之间，使苏州博物馆成为一座集西方现代主义建筑、中国传统建筑和创新山水园林三者和谐相融的博物馆。苏州博物馆里的文创产品也正如建筑一样，新与旧，古典与创新，地方特色十分鲜明。历史赋予了苏州天然优势，这里生活雅致，颇有文人之风，因此苏州博物馆的文创产品总是带着一股水墨江南的苏式意趣，大多结合馆藏文物，在吴中风韵角度进行挖掘。

图7.3　木刻镂空冰箱贴

1. 冰箱贴

现在年轻人比较追求时尚，大家都喜欢一些文化底蕴比较深厚的东西，如书签、刺绣等。该系列包括三款木刻镂空冰箱贴，绕莺藤、古焦叠、笼翠竹，设计灵感来源于苏州博物馆内的"一山""一石""一景"。走温婉路线的苏州博物馆，在方寸之间展现经典名家设计，小小的冰箱贴也体现了苏州博物馆的独特品味，山、石、景的元素让家里别有生趣（图7.3）。

图7.4　秘色瓷莲花碗曲奇

2. 秘色瓷莲花碗曲奇

苏州博物馆以镇馆之宝"秘色瓷莲花碗"为灵感来源，制作了"国宝味道之秘色瓷莲花碗曲奇饼干"，这是国内博物馆界第一款食品类文创产品，以"国宝味道"的概念，建立起购买者与文物之间奇妙的情感连接，让观众在购买和食用的过程中充满奇妙趣味，产生一种特别的体验。抹茶口味的设定使饼干的颜色与文物实物高度相似，让人爱不释手（图7.4）。

图7.5　山水间文具置物座

3. 山水间文具置物座

设计灵感来源于贝聿铭先生创作苏州博物馆山水园时的乐趣与情

怀。贝聿铭先生在创作之初，常拿着按一定比例缩小制成的小石片模型守在沙盘边，专心地摆弄堆砌心中的米氏写意山水。该款置物座在木香萦绕间，再现苏州博物馆内片石假山山水园的清韵，置物架四片木质小山可随意在木槽内移动组合，体验中国山水变化，感受建筑师的哲思，是一个有设计感的桌面解压"玩具"。同时可以充当平板电脑、手机等电子产品的支架，其木槽便于收纳名片、尺子等小物，圆孔可以插笔（图7.5）。

7.1.3　敦煌博物馆

敦煌博物馆文创团队所创作的七个系列产品都用敦煌文化和当代文化做结合。敦煌自古就是东西方文化的交融地，她从不压抑艺术创作的生命力。设计团队本着"保护传统文化最好的方式，就是让她再次流行起来"的宗旨，对这些宝贵的文化进行"再创造"。

作品：飞天系列

将飞天系列与"朋克"相结合的创新设计，让自古不羁的敦煌焕发出新的光彩。综合了传统古典与现代流行之美，滑板及其他系列文创产品以精致、美观、独特的造型和设计实力圈粉，其潮流时尚文化与传统文化相结合的形式也得到广大网友的肯定。这两块定制滑板一块青色为底、一块红色为底。最亮眼的是板面上的两个飞天造型，胡旋舞和反弹琵琶，都是有古代壁画与之对应，设计师们运用了现代的手法去优化它。其余还有冰箱贴、鼠标垫、手机壳、手账本等文创产品，经典元素的提炼、配色、字体和纹样也都突出了敦煌特色（图7.6）。

图7.6　敦煌博物馆文创飞天系列

7.2 校园文创

校园创意产品体现了校园文化，展现了学校的精神文化和人文气质。一些校园文创产品成了高校学生装点宿舍的主要家居饰品，有些承载情感回忆的文创产品成为毕业学子的重要家居饰品。高校文创产品是以高校自然资源积淀为核心，结合高校独有的历史文化元素，进行有针对性、条理性的文化梳理和基因提取，打造文化创意序列，设计开发高人气的形象产品。

高校基于自身丰富的历史人文积淀和地域特色，从中提取最典型的元素进行文化创意产品的设计。作为文化聚集地的高校越来越重视文化创意产品的开发，不断完善文创产品设计，使其成为校园文化品牌建设的方式之一。国内知名高校的校园文化创意产品发展较为成熟，如清华大学、北京大学等具有较高影响力的高校，其文创产品的设计通常都蕴含独特的校园文化。

高校文创产品融入了校园特色文化与情怀，结合创新理念，在确保产品能掀起学子们对母校美好回忆的前提下，还同时具备了艺术性、实用性和独特性。高校文创主营产品分为四大类，分别是办公文具类、饰品类、生活用品类、收藏纪念品类，并提供个性化可定制服务，兼具了收藏与实用的特点。饰品类文创产品，如钥匙扣，选择校园内最具情怀与代表性的建筑物，通过设计将其按实际比例缩放，自主开模生产，让校园与师生不管分隔多远都能够通过小小的钥匙扣模型贴身相处。生活用品类文创产品，如冰箱贴，选择校园内建筑或人文景观，制成冰箱贴，兼具收藏实用价值。收藏纪念品类文创产品，如校园植物标本，采集校园掉落的花与叶片，通过工艺制作成"校花""校草"标本，并配上标本收集地图片，既然带不走学校，那么请带走校园的一花一叶；校园纪念册，将校园的历史性事件与各时期照片制成纪念册，从此校园的一切尽收此册。

7.2.1 清华大学文创

在清华园里，荷塘承载了无数清华人的记忆。《草木清华·荷塘》则截取这一意象，将有代表性的荷、塘、苇的形象微缩在木匣中，使用糙面纸和纸张厚度的

图7.7　草木清华组《河清匣》

图7.8　唐窑《清华·紫金》

薄木片，最大程度上还原草木的概念。陶瓷是中国具有代表性的文化符号，《清华·紫金》将传统的陶瓷非遗工艺茄皮紫釉与描金工艺结合，意图表达清华标志性色彩清华紫的呈色特点，其中金色表现清华园银杏金色的光华，清华紫与银杏金，如秋日晴空下清华园与金黄的银杏相印生辉，寓意学子们惜时如金、奋发图强的精神，纹样取江崖海水纹与校花紫荆花结合，含水木清华之意。此系列文创风格融汇中西、古雅庄重，蕴含着清华厚重的历史与文化（图7.7、图7.8）。

7.2.2 福建农林大学文创

福建农林大学于1936年秋建校，80多年来，福建农林大学经过八度合、分、撤、建，七次搬迁校址。2016年，正值福建农林大学80周年校庆之际，以明德楼和春晖桥作为创作灵感设计了纪念款方巾——"福建农林大学80周年纪念丝巾"（图7.9），此款丝巾设计代表着一代又一代农林大人秉承"明德、诚智、博学、创新"的校训，追求"敬业乐群、达士通人"的精神境界。

设计元素包含明德楼和春晖桥造型。明德楼是福建农林大学行政主楼，楼顶有空中花园，每天都可以在这赏日出日落，俯瞰整个校区。因此将明德楼通过设计提取出图形进行几何化处理，结合不同的时间和不同的风景抽象描绘出学校的清晨、晚霞、夜色美景。明德楼层叠在不同时光的色彩斑斓的光影中，这都是师生常见的场景；

同学们常经过春晖桥去图书馆学习。选用春晖桥代表筑梦学子每天经过的路，通过提取基本图形几何化处理，结合桥的倒影，凸显学生晨去暮归，每一个台阶都承载着每个同学对未来的美好憧憬，通过抽象表现，将台阶和不同的梦想凝结成彩色的矩形，提醒着学生要踏实上进，一步一步提升自己，厚积薄发。

"福建农林大学80周年纪念丝巾"的设计代表着师生对学校最深的情谊，是承载着青春和汗水，让梦想启航的地方，是每一个农林大人都割舍不断的魂牵梦绕之地。展现出丰富多彩的大学生活以及积极向上的大学生精神面貌。

图7.9　丝巾

7.3　古城（古镇）文创

适逢国民经济高速发展的时代，许多依山傍水、风景如画的千年古城（古镇），似枯木迎春一样又绽放出新的生命力。这些年来，泉州、长汀、凤凰、丽江、乌镇、西塘之类的古城（古镇），以其所包含的和煦阳光、宁静山水、生态饮食、质朴人文等方面，成为都市人生活乃至生命层面的向往，一拨拨慕名的游人纷至沓来。随着古城的声名远扬，体量较小的古城（古镇）被热捧，载着外界对某种生活形态的向往。来古城（古镇）旅游的人购买蕴含古镇文化的文创产品作为家居饰品，装点生活。

燕脊飞檐，红砖深巷，曲径通幽，错落的几处古民居通透开阔，时常能听见几声亲切的吆喝声，转角便能发现色香味俱全的美食，诱人香味阵阵扑鼻而来。这就是古城——泉州，古时候的它叫刺桐城，是古代"海上丝绸之路"的起点，被誉为"世界宗教博物馆"。著名旅行家马可·波罗也曾游历到此，还在他的《游记》里这样形容泉州：若有一只船去基督教诸国，必有一百只船来这刺桐港。可见这座"东方第一大港"的繁华。

泉州有着丰富的非物质文化遗产，目前，泉州拥有4项世界级非物质文化遗产、34项国家"非遗"项目、89项省级"非遗"项目、224项市级"非遗"项目，如南音、梨园戏、五祖拳、高甲戏等项目。值得一提的是，泉州是全国唯一拥有联合国三大类"非遗"项目的城市。基于这一优势，泉州文创通过传统文化与现代设计的结合，让文创产品兼具欣赏价值、纪念价值、收藏价值，如乐咖文创、鲤物文创、润物无声文创等泉州文创品牌。

1. "山中茶事"——速溶茶文创

"山中茶事"是一款以茶叶为背景，为年轻人制定的现代茶饮文创（图7.10）。文创产品以便捷、时尚、自然为设计理念，更加符合当代年轻人的选择。在理念上，山中茶事一共分为：披星戴月、梦入茶园、山静日长、茶香四溢四个类别，采用一个故事四幅插画为设计，阐述一位年轻上班族因披星戴月地工作而感劳累，随后梦入茶园，享受茶园的静谧美好生活，最终回到现实喝上速溶茶。在形态上，外包装与内包装结合了当代年轻人最喜欢的音乐文化，通过黑胶唱片的外形进行有趣结合，并通过二维码扫码听"山中茶事"主题曲，增强了文创产品的多维度、交互体验。

2. "逗阵看戏"——梨园戏文创

"逗阵看戏"在闽南方言中表示开开心心地一起到这里看梨园戏，在现代汉语中表示有趣地一块看梨园戏。因此品牌以趣玩、年轻、文化作为格调（图7.11）。在整体上，坚持以保留传统融合现代的理念设计。选用梨园戏最为代表的陈三和五娘作为品牌代表人物展开年轻化设计。在配色上，选用粉绿、粉蓝、粉红作为主色调，保留了梨

图7.10　山中茶事

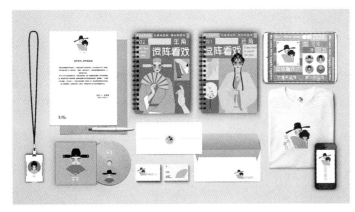

图7.11 逗阵看戏

图7.12 厝内小神兽

园戏素雅的特点,又有明快的年轻格调。在图形上,采用梨园戏人物。

3. "厝内小神兽"——闽南神兽文创

闽南地区有着悠久的历史,深厚的文化,淳朴的民风,独特的习俗,是我们设计创作的重要来源。"厝内小神兽"以闽南为创作背景,从闽南神兽(石敢当、鸱吻)为主进行展开,应用闽南民俗文化、闽南节气文化、闽南建筑文化等创作(图7.12)。

"厝"在闽南方言中意思为"家里",因此厝内小神兽意思为家里面的小神兽。作品将传统神兽石敢当、鸱吻融合现代潮流进行再设计、再创造,塑造出趣玩、可爱的两个IP形象。同时在内容上,通过闽南文化元素、二十四节气将其联系起来,生动形象地展现出闽南浓厚的文化、悠久的历史、独特的习俗等。

7.4 宗教文创

宗教文化是我国文化的重要组成部分,对我国的道德、思想、审美等方面都有着重大的影响。从设计学的角度来看,我国宗教文化中丰富多彩的哲学原理、汪洋恣肆的想象力,可以为设计师带来无尽的灵感和设计元素。宗教文化作为人们传统认知中的"雅"文化,对于人们修身养性的良性影响毋庸置疑。宗教文创产品把宗教文化和对于人性的美好意象带入人们的日常生活之中成为家居饰品,这也是宗教文化在当代社会中的新生。

在产品设计中,要顺利地达到设计的目的,就需要准确定位一个产品的设计方向,所以对于产品所汲取的文化主体和应用方式就需要分析并加以分别。与宗教文化相对应的就是俗世文化,所以根据文创产品的文化倾向和实用倾向,宗教文创产品可以分为三种:宗教用品;把宗教文化带入俗世文化的产品;把俗世文化带入宗教文化的产品。

图腾是神明展现形象的方式,也是宗教活动开展所借助的素材。作为宗教难以脱离象征性的图案符号。宗教文创在起步阶段,使用更加接近真实性的图像作为设计元素,将神圣与俗世区分开来。但在宗教文创后期,改变了宗教图腾在大众心目中的刻板印象,宗教图像失去了信仰的相关性,图腾成为纯粹的图像设计元素。

图7.13 "静坐如来"香炉

图7.14 妈祖人偶

为了提升民众的接纳程度，目前宗教文创产品设计流行玩具可爱化趋势，让宗教走下神坛，拉近神明与人之间的距离，原本端坐庙宇中的神像，转变为兼具欣赏性与便携性的私人卡通公仔，消弭了民众与神明之间的距离，模糊了神圣与世俗生活之间的界限，但依旧能传递信仰的意义。这种方式既增加民众接触宗教信仰的机会，又扩展了信仰寺庙之外的传播渠道。宗教用品借鉴一般商品的销售形式，也开拓了非宗教领域的消费用户群体。

1. "静坐如来"香炉

在这种背景下，设计界作为一直走在时尚前沿的群体，一旦接触到宗教文化，自然而然就会产生化学反应。宗教文创产品的设计对于宗教文化中的意象和审美倾向的现代化处理已经产生了一定成果。如"佛"造型的香炉，在造型细节上借鉴了现代的审美，使香炉成了一个可爱娃娃的形象。同时香烟飘出来时，形成了头顶冒烟的场景，这是模仿现代影视剧中武林高手练功时的场景，这三方面的元素结合起来构成了一个妙趣横生的小佛陀形象的香炉。这是宗教文化和世俗文化以设计学为桥梁巧妙进行互动的典型作品（图7.13）。

2. 妈祖人偶

第十二届中国海峡工艺品博览会专门开设了妈祖文创馆，馆内有各种不同材质的妈祖像陈列其中，木雕妈祖、石雕妈祖、铜雕妈祖、白瓷妈祖、珐琅妈祖等，大师们通过不同的技法、材料和设计运用到妈祖工艺品上，巧夺天工，尽展妈祖文化的独特魅力。此外，还有动漫妈祖手机壳、Q版妈祖枕头，卡通妈祖钱包、妈祖剪纸等，不同门类的工艺精品，全面展示了妈祖文化的独特魅力。

默娘文创是一支专做妈祖文创产品的团队，致力于用最潮流的语言讲妈祖故事，用最时尚的设计绘就妈祖形象，用最酷的理念打造妈祖文玩，如该款Q版妈祖人偶，神像面露笑容，双手作揖于胸前，头戴九排珠帘冠饰，身披红色和金色为主的彩衣，形象可爱，让人心生喜爱（图7.14）。

7.5 美食文创

"饮食文化"是展示城市民俗文化的窗口,是城市品牌文化的重要基因,在城市特色文化发展的进程中,本土饮食文化成为城市品牌传播的重要民俗符号。饮食文化属于地缘文化,是地方民俗文化的重要组成部分。各地的特色饮食都是有悠久的历史文化背景,具有鲜明的地域文化特点和承前启后的古朴民俗气息。自然环境和风俗习惯是饮食文化形成的重要因素,也是城市文化重要的识别基因。

开发文创产品,关键在于创意,扩大其外延必须符合市场法则,契合大众心理。近年来,从上海博物馆的"董其昌下午茶"到故宫博物院的"神兽"狮子雪糕,现在又见陕西历史博物馆的"虎符饼干",文博部门努力拓展文创产品的外延,将艺术鉴赏与舌尖享受结合起来,不断研发推出各式"可以吃的艺术品",开发的许多创新美食都大受观众欢迎,让"吃在博物馆"成为一种不能错过的新风尚。

拓宽博物馆的文创食品创意思路,把文创和美食结合起来,不仅符合中国的实际,也是全世界通用的做法。国外博物馆把咖啡、巧克力、曲奇饼干、蛋糕、糖果、饮料全部囊括文创产品行列。中国美食品类众多,我国文创产品设计也可以借助美食,勾连起人们对中国饮食文化乃至城市文化的喜爱,让创意不流于表面,从人们最容易接受的味蕾体验开始,深入到传统文化的精髓,讲好中国故事,提升文化自信,增加观众对传统文化的了解和追求,通过拓宽文创食品新路径,推出更多有时代特色、味觉新颖的文创食品,创新文创开发的新局面。

1. 国家博物馆——棒棒糖礼盒

在中国传统纹饰图案中,讲究"图必有意,意必吉祥",借此来表达心中的美好祝愿,这种文化在彩瓷中尤其表现得淋漓尽致,如"福、禄、寿、喜、财"。2019年春节期间,国家博物馆诞生了史上最"甜美"的文创——棒棒糖礼盒(图7.15)。5个一组的棒棒糖选取了5种清代彩瓷的纹饰图案:粉彩镂空夔龙纹转心瓶(乾隆),以夔

7.15　国家博物馆 棒棒糖图礼盒

图7.16　颐和园 "颐和八景" 糕点

图7.17　虎符饼干

龙纹、蝙蝠、金钱、如意为题材，组成了"福在眼前、吉祥如意"的寓意；粉彩鹿纹尊（乾隆），上绘有百鹿图，"鹿"与"禄"谐音；粉彩桃纹天球瓶（乾隆），瓶外壁绘桃蝠纹，寓意"五福捧寿"；五彩花鸟纹八方花盆（康熙），喜鹊栖于梅花枝上，有"喜上眉梢"之说；红彩金鱼纹长方形花盆（咸丰），"金鱼"与"金玉"谐音，寓意"金玉满堂"。设计师特别甄选最能代表美好寓意的瓷器纹样，将平面图案与食品结合，希望观众吃在嘴里，美在心里，同时借美食传承了民族文化。

2. 颐和园——"颐和八景"糕点

颐和园首次推出了文创美食，其中最具特色的是"颐和八景"，选取长廊、佛香阁、铜牛、十七孔桥、玉带桥、石舫、文昌阁、贵寿无极等八处标志性景观，用不同馅料制成糕点，既好看又好吃。通过对传统文化元素的继承和发扬，把过去只有皇族才能享用的宫廷糕点，现已进入寻常百姓家（图7.16）。

3. 陕西历史博物馆——虎符饼干

陕西历史博物馆和陕拾叁甜品店联合推出"国宝味道"系列文创产品。"虎符饼干"是该系列的第一款美食，它巧妙还原了国宝"杜虎符"，饼干上还压印着原文物的铭文，清晰可见："兵甲之符，右在君，左在杜，凡兴士披甲，用兵五十人以上，必会君符，乃敢行之"在包装上，以民间剪纸艺术结合老虎造型，两只老虎相视而立，呼应虎符左右各半。饼干所用的抽屉盒还系着一条老虎尾巴，活灵活现，仿佛盒子里面藏着一只小老虎。饼干分为巧克力味和原味，口感酥脆，香味浓郁。美妙的滋味不仅带给人味觉上的体验，也带来了兼具趣味性的文化享受。陕西历史博物馆的美食文创把历史文物的特色和陕西味道的风味美食巧妙结合，形成一个既有文化韵味又方便携带的食品系列，让更多人领略历史文化和艺术的独特魅力（图7.17）。

第8章

家居饰品的消费人群

不同的家居饰品有不同的目标消费者,个体的性格、行为和生活方式、品味和文化内涵的追求决定了其对家居饰品的需求。一千万个顾客,就有一千万种需求,我们要明确目标群体,然后进行有的放矢的定位,形成以消费者为中心的研发设计。

预判出用户的潜在家居饰品需求,作为开发产品的必要参考。市场覆盖面太大,消费者种类太多,产品的造型设计无法满足既定市场内的所有消费者。因此,细分市场、选择合适的目标人群是企业常用的占领市场份额的营销方法,根据这些目标人群,决定家居饰品造型设计的特征(图8.1、图8.2)。

家居饰品不仅满足了人们基本的生理性需求,而且在此基础上产生了更高、更重要的精神需求,即社会、心理还有审美等方面的内容。一些消费者不断更新耐用消费品,例如,他们对于电视机、电冰箱和自行车类产品,并不会等到实在不能用时才

图 8.1 中西软装配饰住宅室内设计

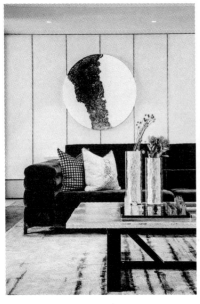
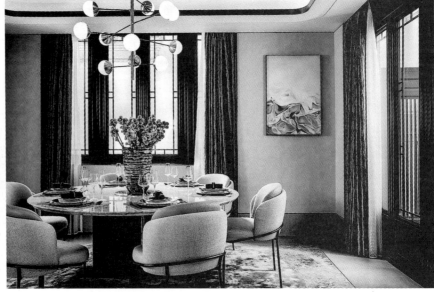

图8.2 西溪云庐 葛亚曦&矩阵纵横设计

换，往往是使用一段时期之后，就想再换一个新产品，以保证家庭生活的时髦，即使做不到这一点，至少也希望可以和时代保持同一步调，以免落后太远。所以，在分析选择家居饰品的消费者时，通常从以下几个方面对消费者进行划分。

8.1 按年龄因素划分

8.1.1 青少年和大学生

青少年和大学生接受新事物的能力强，消费上追求比较有个性、带有明显特征的产品，对创意家居饰品购买意愿强。他们自我独立、价值观多样、不愿随波逐流。特别是独生子女，都具有很高的消费地位，必将成为创意家居饰品的重要消费力量之一。不仅仅是只重视自己个人空间中的与众不同，也看重其个人空间外的创意和乐趣。

8.1.2 白领阶层

白领阶层可以自由支配收入，年龄在30岁上下，消费特征向发展型、品质型升级，追求时尚、个性化的生活品质，思想开放前卫，易于接受新事物，在当今社会中扮演着提供"两力"(生产力与消费力)的重要角色。虽然在成长过程中不断受到西方文化的熏陶，自我独立，价值观多元化，但是，他们并不是盲从的消费者，他们追求时尚、有创意的生活方式，热衷于智慧型的创意产品（图8.3）。

图8.3 室内家装

8.2 按生活方式划分

生活方式可以理解为个人谋求日常生活的方式。生活方式在生活空间的心理角度反映消费者的位置,也是与消费行为密切相关的消费者特征之一。应该说,每一个消费者的生活方式都是不尽相同的,而这些不同的生活方式就会体现在对特定产品的消费喜好上。

8.2.1 年轻人士群体

这类群体大部分是"独生子女"的一代,是当今中国的新生力量。经济的飞速发展提供了远比他们父母一代更为优厚的生存和发展条件,从小承受的压力和关注使得他们更为激进叛逆,喜欢挑战权威,理想多元,个体差异大,不随便盲从,在兴趣爱好上特色鲜明,喜欢音乐、视频、游戏,热爱虚拟的二次元世界,在网上爱点赞,也爱分享评论吐槽,有自己的偏爱,一般不轻易改变。同时,这类年轻人热情奔放,富有创造力,又有文化底蕴,认为没有什么不可能的,向往有冲劲、有品质的、健康的生活,也更注重家居环境与家居饰品品质,具有独特的看待世界和人生的方式,有创造性的饰品才能满足他们消费心理(图8.4、图8.5)。

图8.4 Escape Plan

图8.5 山西旅游纪念品

8.2.2 现代女性群体

现代女性群体大多已逐渐脱离"贤妻良母"与"生儿育女"的传统女性角色束缚,但由于根深蒂固的东方传统文化的影响,她们也没有完全摒弃传统生活习惯及传统女性角色所赋予给她们的责任,于是在她们身上便表现出双重特征,既有传统女性的特点,如料理、烹饪、插花、品茶、乐器、绘画、舞蹈、音乐等;又有新时代女性的特点,如创业、健身、旅行、享受型购物、自媒体、追求高品质生活等,她们是传统与现代的混合体,所需家居饰品涉及范围广,具有时代特征,比较受欢迎(图8.6、图8.7)。

8.2.3 改善型家庭

这类家庭以中产阶级为主,他们通常是一国经济增长的主力,且一般都拥有稳定的物质基础。他们在工作之余,喜欢读书、旅行和朋友聚会,也喜欢购买一些线上理财产品,对物质生活和精神生活都有一定要求。其中有一部分是乐活族,乐活族可以

图8.6　现代饰品

图8.7　舞

认为是快乐健康的生活，由音译LOHAS而来，LOHAS是英语Lifestyles of Health and Sustainability的缩写，意为以健康及自给自足的形态生活，强调"健康、可持续的生活方式"。"乐活族"过的是种符合自然生活，环保、健康、精致的生活方式。他们有着不同于一般人群的外在表现形式，更注重生态与身心健康，而对名利并不那么看重。这类人群家居饰品讲究环保、时尚、舒适（图8.8、图8.9）。

8.2.4　高净值人群

该人群一个显著的特点就是资金量巨大，并且通常来说这些人群都有个人企业，尤其以民营企业为主。他们投资稳健，以房产为主。他们活跃在精英阶层，热衷于体验式消费，喜欢旅行，首选出国度假，热爱公益事业，非常关注健康和养生，同时喜欢阅读，终生学习。这类人群家居饰品设计要求比较注重品味，热衷于专属定制（图8.10）。

图8.8 光之韵

图8.9 情怀

图8.10 乾图敦煌文创紫砂产品

8.3 按消费需求划分

家居饰品的消费人群中一直都隐藏着一个庞大的团体，即按需购买的消费者，通常他们购买家居饰品用于节庆、交友、婚赠。这类消费者最大的特点就是人群不固定，按需购买是其最大的特色。

8.3.1 婚庆消费人群

在当今房价居高不下的情况下，新婚人群可能有房贷，手头资金缺乏，只有1.5万～3万的预算可以购买家具，所以她们购买时只买主要用途家具，非常用家具一般不购买。同时，由于新婚人群的居住面积平均约70平方米，因此她们更加希望购买多功能、多组合、有创意的家具。

另外，新婚人群不仅对家居饰品要求标准高，同时对精神享受也有较高的追求，也就意味着新婚人群更加注重家居饰品的文化认同感。他们需要的不是冷冰冰的工业产品，而是倾注于产品的情感内涵。在这种心理作用支配下，购买家居饰品时，会带

图8.11 新婚家居饰品

有强烈的感情色彩，如象征两人感情设计元素的家具，或向对方表达爱意的家居饰品等都受到热烈的欢迎。

同时，由于是人生当中首次购买结婚家居饰品，所以更容易受亲戚朋友的影响，多方面征求意见之后，亲临现场进行考察比较，才能下定决心购买。而且这类人群的审美往往比较高，对家居饰品的设计也要求较高，新颖、时尚、大气的家居饰品往往会成为他们的首选。

因此，新婚人群的需求是多方面全方位的，即在家居饰品需求构成及顺序上，更加倾向于整体家居产品设计和整套家具的购买，其次是小件家居的搭配和饰品补充。在消费需求倾向上，追求时尚、潮流的年轻夫妇更加倾向色彩丰富、造型时尚、风格变化的家居饰品，突出个性与自我（图8.11）。

8.3.2 家庭装修消费人群

作为家庭装修的消费者们，因生活环境、个人喜好、家庭原因、经济能力的差异，在选择家居饰品时会有着很大的区别，这类消费者往往会根据自身的情况来选择家居的装修风格。

对国外文化比较感兴趣的消费者，可能会更加喜欢日式的简约风、北欧的极简风、法国的奢华风、美国的田园风等的装修风格，因此在选择家居饰品的时候，会根据他们自身的消费需求，有倾向的选择与这些风格相匹配的家居饰品。

同时调查显示，不同的经济能力带来的消费能力也有着巨大的差距，收入高的消费群体选择的家居饰品偏向国外的高端产品，而收入低的消费群体往往选择物美价廉的国产产品（图8.12）。

图8.12 欧式风格客厅

图8.13　圣诞装修

8.3.3　节日庆典需求人群

　　随着国外文化对新一代青少年的影响越来越大，年轻人们也普遍开始接受国外的一些节日：圣诞节、万圣节、情人节等。随之而来的则是节日举办各种聚会和庆典活动，以圣诞节为例，作为西方最隆重的节日，圣诞节的氛围往往十分浓厚，尤其是最具特色的圣诞树。年轻人们在举办圣诞节日庆典的时候往往都会选择去购买符合节日氛围的家居饰品来点缀自己的聚会，让周围的环境都带着浓浓的节日氛围（图8.13）。

　　不管是哪一类人群，家居产品的目标消费者都是属于创新型的消费群体。而且，在对创意家居产品目标消费者的描述中，已经体现出许多隐藏在消费者心中强烈的渴望和需求。如果把这些渴望和需求投射到产品上，那就等于是把消费者对创意家居产品的内在心理需求，转化为区别于其他产品的外部显著特征。

第9章

家居饰品设计发展

9.1 装置艺术成为家居饰品新形式

9.1.1 装置艺术概述

装置艺术,是指艺术家在特定的时空环境里,将人类日常生活中已消费或未消费过的物质文化实体进行艺术性地有效选择、利用、改造、组合,令其演绎出新的展示个体或群体丰富的精神文化意蕴的艺术形态。美国艺术批评家Anthony Janson曾经对于后现代主义时期装置艺术给出这样的解释:"装置的意象,就连创作它的艺术家也无法完全把握。因此,观众能自由地根据自己的理解,进行解读。装置艺术家创造了另一个世界,它是一个自我的宇宙,既陌生又似曾相识。观众不得不自己寻找走出这个微缩宇宙的途径"。基于对Anthony Janson的理解,装置艺术可以诠释为一种"场地+时间+材料+情感+介入+人"的综合展示艺术。室内空间为装置艺术提供较为理想的场地,在室内空间装置艺术的展示,满足居家主人对个性化的追求,促进装置艺术成为一种新的家居空间语言。

装置艺术的发展同其他艺术发展的过程一样,都是受当下多种单一与复合的观念影响,也受其自身发展经验的积累所促动。装置艺术逐渐在内容关注、题材选择、文化指向、艺术到位、价值定位、情感流向、操作方法等方面,呈现出多元繁复的状态。但总体来看,装置艺术的固有特征并没有随之改变。同时装置艺术加入了更多媒介,并与先进的科学技术相结合,如时下盛行的全息投影、VR技术等。

9.1.2 装置艺术特点

装置艺术作为视觉艺术范畴中的"装置",有"聚集""集合""装配"之意。家居饰品设计中的装置艺术是一种已经成型的,由天然或人造材料装配而成的,具有原创性和展示性的饰品。装置艺术与传统的艺术相比,有一定的差异,主要表现在:装置排斥传统的艺术品,更注重原创性,更强调展示性;装置艺术在室内空间中的融合及运用打破了以往的室内空间设计思路,新的创作思维意识应运而生。装置艺术的美学特征也正是对传统艺术的反诘与超越,主要表现为:超越艺术与客体世界、艺术与观众二元对立的弥和性;表现为艺术家的设计、作品的自足、观众的参与三位一体的艺术活动性;意义阐释上超越有限生活意象的多义性;具有社会参与、反思与批判性等。

装置艺术因此也是一个能使观众置身其中的、三度空间的"环境",这种"环境"包括室内和室外,主要是室内,也是艺术家根据特定展览地点的室内外的地点、空间特地设计和创作的一个艺术整体。就像在一个电影场里不能同时放映两部电影一样,装置的整体性要求相应独立的空间,在视觉、听觉等方面,不受其他作品的影响和干扰。观众介入和参与是装置艺术不可分割的一部分。装置艺术创造的环境,是用来包容观众、促使甚至迫使观众在界定的空间内由被动观赏转换成主动感受,这种感受要求观众除了积极思维和肢体介入外,还要使用它所有的感官:包括视觉、听觉、触觉、嗅觉,甚至味觉,所以装置艺术是人们生活经验的延伸。它不受艺术门类的

限制,自由地综合使用绘画、雕塑、建筑、音乐、戏剧、诗歌、散文、电影、电视、录音、录像、摄影等任何能够使用的手段,可以说装置艺术是一种开放的艺术手段。为了激活观众,有时是为了扰乱观众的习惯性思维,那些刺激感官的因素往往经过夸张、强化或异化(图9.1～图9.6)。

同时,装置艺术反对美术博物馆用象牙之塔把艺术与生活隔离。它不仅"平民化",还直接进入生活,成为家居饰品。有的装置以声响雕塑组合的形式出现,有的又像梦幻世界的建筑,有的则用来装饰内墙,真正成为人们可观可游,可坐可卧的生活环境。

装置艺术伴随着当代艺术的迅猛发展,其前卫性、实验性、观念性甚至是荒谬性都愈发凸显,逐渐代替了百年来在艺术领域中占据主导地位的架上艺术,成为越来越

图9.1 杜尚《自行车轮》

图9.2 艾未未《两只脚在墙上的桌子》　　图9.3 东信插花

图9.4 Isa Barbier《千纸鹤》

图9.5 装饰画

图9.6 餐厅

多的艺术家们创作的主要手段。它俨然成为了一种新的东西，它的开放性、游离性、模糊性，决定了我们只能在它运动、发展和变化中来认识它、研究它。装置艺术展示了人类艺术活动的本质，满足人类的精神需求，满足人类表达和交流的基本需要，成为人类自我探索的方式。

9.2 环保新材料家居饰品可持续发展

9.2.1 环保新材料重要性

近些年，可持续、可恢复、与自然的和谐发展已经成为当前社会发展的主流模式，伴随着人们在生态方面的需求，家居饰品的设计也需达到可持续发展的要求，把恢复与自然和谐发展的理念应用于环保材料中并加以贯彻，加工、改造传统工艺，促使传统工艺和新兴工艺有机结合，制造过的物品经再次设计与制作而应用得更久，存在形态也更加多样化，在增添生活趣味性同时，设计制作出满足人们日常生活需求、节约资源、保护环境的家居饰品。

因此，绿色环保家居饰品设计概念由此出现，它是在家居饰品设计各环节与细节当中，对设计所用材料和环境之间的关系、资源利用、循环使用等充分加以思考，这包含了环保材料选取、环保家居饰品设计与再循环的设计，以实现人与自然健康、和谐、平衡的发展。其中最关键的是选取环保材料。如今绿色环保的家居品被大量应用至人们生活中，如原木家具，塑料金属复合管等，还有墙面也大部分是选择使用植物的染料与生物的乳胶漆、布草墙纸、纱绸墙和麻墙纸等，这不但能驱虫与防霉，而且还不会散发出对人体有害的气体。家居饰品的表面较为柔和，透气性也比较好，且更容易打扫和清理。

9.2.2 绿色环保材料

（1）纸产品

如今，随着环保观念的普及，各行各业与纸的关系都越来越近。深圳市一家科技公司就专注于设计和生产风琴式环保纸家具，采用进口纸浆作为原料，"十年磨一纸"，用长纤维，耐折、耐挫度高的"十八纸"做出了别具一格的风琴式纸家具，其承重甚至高于一般普通家具，并多次斩获德国IF设计大奖、红点奖等国内外设计奖项。

纸板原材料伸缩自如的特性，使设计师从手风琴和蜂巢结构中获得了灵感，成功创造出了纸家具的雏形——风琴式纸家具。这种蜂巢的正六边形结构有比较强的抗压性，再给产品配上坐垫，不仅可以保护产品，而且坐着舒服。风琴式纸质坐具是"十八纸"的明星产品，在此基础上，还开发出了loft异形变形风琴沙发椅、风琴桌、风琴灯等创意产品（图9.7）。

根据市场的需求，除了日用家具，还推出了要求更高、适用范围更广的商用家居饰品——风琴纸展示架，小巧、易折、携带方便。产品采用的是防水涂层的牛皮纸，不用担心它湿水，而且可以根据放东西的长度拉伸到合适的长度。折纸的自然纹理透过玻璃面板如同静静盛开的花，优雅而静谧，同时灵活多变，可以随意变换造型。

作品《报纸的生命》是艺术家薛滔使用废旧的报纸制作的二十多件艺术作品，提倡人们于生活当中对废旧的物品加以应用，达到节约资源的目的。我们生活中存在着很多废旧报纸，然而可得以有效利用的却很少，这不仅浪费资源，同时也对环境造成一定污染。如果设计师们对这部分报纸加以充分利用，把其变为人们生活当中充满乐

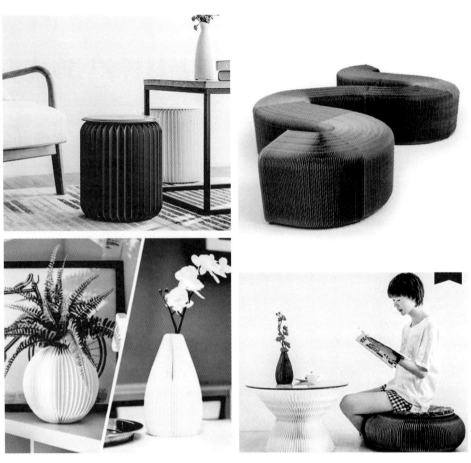

图9.7 "十八纸"风琴式纸家具

趣与创意的物品,这不但能够达到人们日常的生活要求,而且还可以对环保与节约资源做出相应贡献(图9.8)。

(2) 竹家居饰品

竹是一个新兴的低碳产业,竹材是一种成本低廉的可再生原材料,只需阳光和水分即可快速生长,被崇尚环保的人们视为时尚家居的新选择,一直广泛地运用在家具、灯具、工艺品、生活用品等。竹子材质硬度高、韧性强,上面有独特的天然纹路,纹理清晰可见,总能给人一种质朴与淡雅清新,竹节错落有致,外形美观。

竹家具在制作中采用特种胶,无化学物质污染,不会对人体有害。这种纯环保绿色家具,吸湿吸热,吸收紫外线,具有隔音效果,让家居环境更宁静。竹家具市场上除了常见的竹椅、竹凉席,还有竹地板、竹茶几,藤沙发、餐厅家具等。不论从环保、耐用度、舒适度来说,竹家具毫不逊色于其他家具,是取代实木的理想家具用材。

竹制茶盘,轻便小巧,清雅相宜,不过略轻,质感稍差,耐腐性低,易损坏。

瓷胎竹编花瓶是以精细彩色或素色的竹丝,均匀地编贴于洁白的瓷上,有很高的观赏价值和装饰价值。

竹编饰品粗中有细,疏密有致、色调柔和,且千变万化不失竹子本色。品种有篮、箕、碗、凳、椅、扇、灯、盒、吊篮等,既是家居必备之物,又是风格独特的装饰品(图9.9、图9.10)。

图9.8 薛滔《报纸的生命》

图9.9 竹制灯具

144　家居饰品设计

图9.9　竹制灯具（续）

图9.9 竹制灯具(续)

图9.10 竹制家具

图9.10 竹制家具（续）

图9.10 竹制家具（续）

（3）布艺饰品

布艺即指布上的艺术，是以布为原料，集民间剪纸、刺绣、制作工艺为一体，是中国古代民间工艺中的一块宝藏，主要用于服装、鞋帽、床帐、挂包、背包、玩具等，也可用于其他小件的装饰，如头巾、香袋、扇带、荷包、手帕等。

布艺在现代家庭中越来越受到人们的青睐，除了窗帘和床上用品外，还有着更为广泛的使用范围，如沙发罩、地毯、地垫、桌布、面巾盒、靠垫等，几乎占据了家庭视野范围的三分之二。随着家居环境的改善，人们的生活品位逐渐提高，布艺饰品紧跟潮流，朝着艺术性、功能性、系列性和配套性的方向发展（图9.11～图9.16）。

布艺作为软饰在家居中具有独特魅力，它柔化了室内空间生硬的线条，赋予居室一种温馨的格调，或清新自然，或典雅华丽，或情调浪漫。在布艺风格上，可以很明显地感觉到各个品牌的特色，却无法简单地用欧式、中式或是其他单一风格来概括，各种风格互相借鉴、融合，赋予了布艺不羁的性格。最直接的影响是它对于家居氛围的塑造作用加强了，因为采用的元素比较广泛，让它跟很多不同风格的家居都可以搭配，而且会给人一种完全不同的感觉。

布艺同时注重与整体家居风格的融合，并已经成为一大趋势。不少厂商都打出了"整体家居设计"的概念，从简单的窗帘、床上用品、桌布到坐垫等单一产品延伸到一个完整的系列，都可以在同一家店铺配齐，这样能更好地表现一个家居风格，搭配个性而和谐，带给人温馨的家居体验。

148　家居饰品设计

图9.11　布艺笔筒

图9.12　布艺置物篮

图9.13　布艺灯罩

图9.14　布艺灯　蔡雄狮

图9.15　布艺墙饰

第 9 章 家居饰品设计发展

图9.16　布艺家居

参考文献

白鹏, 2013. 室内设计中空间的艺术价值[J]. 艺术教育(5): 176-177.

毕雪飞, 2008. 日本竹文化现象及其内涵[J]. 浙江林学院学报(3): 371-375.

波尔斯特, 2009. 北欧设计图典[M]. 余征, 任唐, 译. 北京: 机械工业出版社.

曹祥哲, 2018. 产品造型设计[M]. 北京: 清华大学出版社.

陈铭, 2011. 20世纪中国家具加工技术与设备发展研究[D]. 南京: 南京林业大学.

陈进海, 1995. 世界陶瓷艺术史[M]. 哈尔滨: 黑龙江美术出版社.

陈麟凤, 2018. 基于中国古代器物设计思维的现代家居产品设计研究[D]. 西安: 西安工程大学.

陈留美, 1994. 象征东方美的竹文化[J]. 华夏文化(2): 39-40.

陈永昌, 辛艺峰, 2007. 室内设计原理[M]. 北京: 中国建筑工业出版社

戴云亭, 邱蔚丽, 2016. 海派家具中的Art Deco基因—西式家具本土化与中式家具西洋化[J]. 装饰(4): 37-39.

德莱福斯, 2012. 为人的设计[M]. 陈雪清, 于晓红, 译. 南京: 译林出版社.

邓嵘, 2017. 健康家居系统设计初探[J]. 设计(12): 120-121.

菲利普·科特勒, 2015. 市场营销[M]. 2版. 北京: 中国人民大学出版社.

高钰, 2010. 室内设计风格图文速查[M]. 北京: 机械工业出版社.

郭萌, 2010. 极简主义在现代室内设计中的运用[J]. 北方工业大学学报(2): 80-83.

高祥生, 2011. 室内装饰装修构造图集[M]. 北京: 中国建筑工业出版社.

H·里德, 1987. 艺术的真谛[M]. 王柯平, 译. 沈阳: 辽宁人民出版社.

郝媛媛, 张冰冰, 2018. 当前定制家具行业发展的理性思考[J]. 家具与室内装饰(7): 13-16.

何斌, 2019. 竹展平材家具产品设计研究[D]. 长沙: 中南林业科技大学.

井浩森, 2008. 20世纪50年代迄今中国家具设计发展与演变研究[D]. 南京: 南京艺术学院.

淮安国, 2013. 明清家具研究选集3: 明清家具装饰艺术[M]. 北京: 故宫出版社.

胡飞, 杨瑞, 2003. 设计符号与产品语意理论、方法及应用[M]. 北京: 中国建筑工业出版社.

胡景初, 方海, 彭亮, 2005. 世界现代家具发展史[M]. 北京: 中央编译出版社.

家居协会, 2016. 家居设计解剖书[M]. 程礼礼, 译. 南京: 江苏科学技术出版社.

贾沁源, 2001. 室内生态设计[M]. 天津: 天津大学.

孔雪清, 2015. 软装家居饰品创意设计[M]. 南京: 东南大学出版社.

库尔特·考夫卡, 1999. 格式塔心理学原理[M]. 杭州: 浙江教育出版社.

老子, 2015. 道德经[M]. 北京: 北京联合出版公司.

李江军, 2016. 软装设计手册[M]. 北京: 中国电力出版社.

李江军, 2018. 室内设计风格图典: 新中式风格[M]. 北京: 中国电力出版社.

李克忠, 李敏秀, 2004. 中国古典家具装饰题材与内涵探析[J]. 装饰(2): 84-84.

李明, 2016. 跨界与融合: 现代家居产品的创新设计研究[J]. 家具与室内装饰(1): 80-81.

李砚祖, 2005. 产品设计艺术[M]. 北京: 中国人民大学出版社.

李阳, 王小元, 2017. 当代文化语境影响下家居产品设计的应用研究[J]. 齐齐哈尔: 齐齐哈尔大学学报(哲学社会科学版) (2): 166-168.

李雨红, 2000. 中外家具发展史[M]. 哈尔滨: 东北林业大学出版社.

李正安, 2013. 陶瓷设计[M]. 杭州: 中国美术学院出版社.

刘先觉, 2009. 生态建筑学[M]. 北京: 中国建筑工业出版社.

吕九芳, 周橙呈, 2012. 设计创造经典: 世界知名家具企业案例赏析[M]. 合肥: 合肥工业大学出版社.

马丁, 2012. 室内设计师专用灯光设计手册[M]. 唐强, 译. 上海: 上海人民美术出版社.

麦阿德, 2002. 简约主义[M]. 杨玮娣, 译. 北京: 中国轻工业出版社.

麦克哈格, 1992. 设计结合自然[M]. 北京: 中国建筑工业出版社.

蒙晶, 2015. 基于可持续发展的现代纸质家具设计与研究[D]. 西安: 西安工程大学.

普洛可时尚, 2016. 室内设计实用配色手册[M]. 南京: 江苏科学技术出版社.

任菲, 苏末, 朱静洋, 2019. 新中式家居设计与软装搭配[M]. 南京: 江苏凤凰美术出版社.

任堃, 2020. 宜家家居在中国市场营销策略的对比研究[J]. 河北企业(1): 95-96.

日本建筑大系4-1, 1979. 日本建筑史[M]. 日本: 彰国社.

三宅正浩, 2015. 日本住宅新空间[M]. 桂林: 广西师范大学出版社.

设计与对话编辑组, 2008. DESING AND DIALOGUE 设计与对话: 127位室内设计师访谈录[M]. 沈阳: 辽宁科学技术出版社.

史蒂芬·海勒薇若妮卡·魏纳, 2017. 公民设计师论设计的责任[M]. 滕晓铂, 张明, 译. 南京: 江苏凤凰美术出版社.

松下希和, 2013. 装修设计解剖书[M]. 温俊杰, 译. 海口: 南海出版公司.

唐开军, 2009. 家具装饰图案与风格[M]. 北京: 中国建筑工业出版社.

唐开军, 2003. 家具风格的形成过程研究[D]. 北京: 北京林业大学.

唐蕾, 林作新, 张亚池, 2014. 交互设计方法在家具设计中的适用性研究[J]. 家具与室内装饰(2): 32-34.

唐纳德. A 诺曼, 2015. 设计心理学3: 情感化设计[M]. 何笑梅, 欧秋杏, 译. 北京: 中信出版社.

王贺, 2016. 基于视觉元素研究的体验家具设计[D]. 天津: 天津科技大学.

汪群, 2017. 基于健康生活方式的家居产品设计[D]. 重庆: 重庆大学.

王世襄, 2007. 明式家具研究[M]. 北京: 生活·读书·新知三联书店.

王受之, 2015. 世界现代设计史[M]. 北京: 中国青年出版社.

王一川, 2019. 中国艺术心灵[M]. 北京: 中国大百科全书出版社.

王永贵, 王帅, 胡宇, 2019. 中国市场营销研究70年: 回顾与展望[J]. 经济管理(9): 191-208.

魏莉, 2009. 可持续发展背景下室内生态环境设计研究[D]. 南昌: 南昌大学.

魏明德, 沈清松, 邵大箴, 2002. 天心与人心: 中西艺术体验与诠释[M]. 北京: 商务印书馆.

吴良镛, 2006. 人居环境科学导论[M]. 北京: 中国建筑工业出版社.

吴山, 1989. 中国工艺美术大辞典[M]. 南京: 江苏美术出版社.

夏然, 2019. 情绪空间: 写给室内设计师的空间心理学[M]. 南京: 江苏凤凰科学技术出版社.

夏云, 2001. 生态与可持续建筑[M]. 北京: 中国建筑工业出版社.

限研吾, 2010. 自然的建筑[M]. 陈青, 译. 济南: 山东人民出版社.

小原二郎, 2000. 室内空间设计手册[M]. 张黎明, 袁逸倩, 译. 北京: 中国建筑工业出版社.

徐恒醇, 2006. 设计美学[M].北京: 清华大学出版社.

伊莱恩·格里芬, 2011. 设计准则: 成为自己的室内设计师[M]. 济南: 山东画报出版社.

余菲菲, 周宇露, 2020. 迁移背景下家居空间装饰设计探讨[J]. 艺术与设计(理论) (3): 59-61.

余琴琴, 2020. 生态材料在现代家居产品设计中的应用研究[D]. 成都: 西华大学.

约翰·派尔, 2003. 世界室内设计史[M]. 刘先觉, 等, 译. 北京: 中国建筑工业出版社.

张海林, 2003. 近代中外文化交流史四[M]. 南京: 南京大学出版社.

张嘉琦, 袁哲, 2016. 传统装饰纹样在新中式家具中的应用与创新[J]. 家具与室内装饰(3): 22-23.

张十庆, 2005, 建筑与家具—古代家具结构与风格的建筑化发展[J]. 室内设计与装修(4): 98-101.

增田奏, 2013. 住宅设计解剖书[M]. 海口: 南海出版公司.

郑曙旸, 2014. 室内设计·思维与方法[M]. 北京: 中国建筑工业出版社.

郑亚博, 2017. 基于中国传统文化的家居产品情感化设计研究[D]. 西安: 西安工程大学.

周浩明, 2011. 可持续室内环境设计理论[M]. 北京: 中国建筑工业出版社.

周浩明, 2012. 可持续室内环境的主要特征[J]. 生态城市与绿色建筑(2): 37-43.

周玲, 梁晶, 张乘风, 2017. 自然辩证法思想在绿色生态室内设计中的运用[J]. 家具与室内装饰(4): 18-19.

邹杰慧, 2019. 当代文人家居产品设计中的解构思想及表现研究[D]. 长沙: 中南林业科技大学.

Alexander Johannes Petutschnigg, Michael Ebner, 2005. Lightweight paper materials for furniture-A design study to develop and evaluate materials and joints [J]. Materials and Design(2): 408-413.

Atieh Poushneh, Arturo Z. Vasquez-Parraga, 2017. Discernible impact of augmented reality on retail customer's experience, satisfaction and willingness to buy[J]. Journal of Retailing and Consumer Services(1): 229-234.

Charles Boyce, 1985. Dictionary Of Furniture [M]. NewYork: Facts On File public-Ations.

D Isaak, 1969. The complete guide to furniture style[M]. New York: Scribner.

Emily Henderson, 2015. Styled: Secrets for Arranging Rooms, from Tabletops to Bookshelves [M]. New York: Potter Style.

Fabrizio Ceschin, 2016. Evolution of design for sustainability:From product to design for system innovations and transitions[J]. Design Studies(2): 118-163.

Charlotte Fiell, Peter Fiell, 2013. Scandinavian Design [M]. Cologne: Taschen.

Francisco Asensio Ce, 1997. Design: Home Product design[M]. New York: Watson-Guptill Publications.

Fumio Sasaki, 2017. Goodbye, Things: The New Japanese Minimalism[M]. New York: W. W. Norton & Company.

Joe Earle, 2009. New Bamboo: Contemporary Japanese Masters [M]. New York: Yale University Press.

John S Stovall, 2004. Opportunity recognition and new product development[D]. Chicago: University of Illinois at Chicago.

Leigh Bacon, 2011. Design Practices and Barriers Encountered when Using Sustainable Interior Design Practices[D]. Nebraska: University of Nebraska-Lincoln.

Mei Dong, 2019. Ecological Civilization in Bamboo Culture of Ya'an Case Study on Bamboo in Classical Poems and Yingjing Bamboo Horn[P]. Proceedings of the 3rd International Conference on Art Studies: Science, Experience, Educarion (ICASSEE 2019).

Michael Sheridan, 2014. The Modern House in Denmark[M]. Stuttgart: Hatje Cantz.

Quim Rossell, 2005. Minimalist Interiors[M]. Danvers: Collins Design.

Rebecca Atwood, Living with Pattern, 2016. Color, Texture, and Print at Home[M]. New York: Clarkson Potter.

Sherrill Whiton, 2006. Interior Design And Decoration[M]. New York: Pearson.

Sherry & John Petersik, 2016. Color At Home: A Young House Love Coloring Book[M]. Bend: Blue Star Press.

Uma R Karmarkar, Carolyn Yoon, 2016. Consumer neuroscience: advances in understanding consumer psychology[J]. Current Opinion in Psychology(1): 160-165.

Victor Papanek, 1985. Design for the Real World[M]. Chicago: Academy Chicago Publishers.